等雲到

與黑澤明導演在一起的美好時光

天気待ち 監督・黒澤明とともに

野上照代 ———————— 著

吳菲、李建銓 ———————— 譯

等雲到

與黑澤明導演在一起的美好時光

目次

第一章

第一個師父・伊丹萬作

魚雁

在拍攝過程中為天氣而等待是件令人愉快的事。只要燈光師大叔把放大鏡（lupe）按在眼睛上，望著天空說一句：「看樣子，一時半刻沒希望啦！」我們便可稍作休息。

一大朵雲遮住了太陽。大家各自物色可以當座椅的東西。小小的器材箱上竟然背靠背坐了三個大男人。曾經有新人因為坐了攝影組的小三腳架而被攝影師痛罵一頓。

聽說近來拍電影已經沒有「等天氣」的閒工夫。也許只有黑澤（明）攝製組還會等天氣。黑澤組甚至有等雲到的時候。有時，萬里無雲的晴空也難以拍出理想的畫面，攝影機等待的就是「那片雲從山那邊飄過來」的瞬間。千萬不要以為這是一種奢求。所謂電影就是這麼回事。

聽說黑澤先生還是副導的時候，曾經去參觀山中貞雄*導演在戶外布景拍攝《人情紙風船》的情形。

那天的布景是有土牆倉庫的批發商店街街景，由河原崎長十郎扮演失業中的海野又十郎，應該是他一邊喊著「毛利大人！毛利大人！」一邊遞信求情的那個場景。

明明天氣晴好，眾人卻悠然望著天空，沒有要開始拍攝的動靜。一問才知道，要等土牆倉庫上空有雲朵才要開拍。

要說等天氣時聊的話題，當然是張家長李家短之類。那是個電視上還沒有娛樂新聞的年代，誰和誰關係可疑、誰和誰分道揚鑣的小道消息說也說不完。還有像「你是什麼時候入行的？」這

* 山中貞雄（一九○九─三八年），電影導演。代表作有《人情紙風船》、《鼠小僧次郎吉》等。二戰前曾和小津安二郎齊名。

樣涉及私人問題的話頭，也會引出一段催人淚下的故事來。

Ψ

關於我個人的話題大概不會有人感興趣，我也不打算在這裡說太多。但有個毫無疑問的事實是，一部電影決定了我的人生方向。

那是伊丹萬作*導演的《赤西蠣太》。

這部電影是昭和*十一年（一九三六年）的作品。記得我是在昭和十六年前後看的。因為聽父親說起，經濟雜誌《鑽石》（Diamond）上的影評對這部電影頗為讚賞。

記憶已不太確切，我好像是去一家名字很奇怪、叫做「東京俱樂部」的電影院看了這部電影。那是上女中二年級的時候，我記得當時自己常常一個人去看電影。也許是因為我當時正醉心於志賀直哉*，而電影的原作正是志賀直哉的短篇小說。

雨中，兩把油紙傘正往前行的俯拍鏡頭。然後是被雨淋濕的竹雀紋屋瓦。迷路的貓一晃而過。打油紙傘的兩人一邊談論著新來的赤西蠣太，一邊走到平房門口。

「等天氣」令人愉快。這樣的景象現在已經很難看到了。

*伊丹萬作（一九〇〇—四六年），電影導演、作家。本名池內義豐，代表作有《國士無雙》、《赤西蠣太》等。

*昭和年份加上一九二五即西元年。

*志賀直哉（一八八三—一九七一年），有「小說之神」美譽，「白樺派」代表作家之一。

我為日本也有這麼有趣的電影而驚嘆，於是迫不及待寫了一封影迷信給住在京都的伊丹先生。

意外的是，當時已經臥病在床的伊丹先生立刻回了信，還寄來一本名叫《影畫雜記》（昭和

十二年，第一藝文社）的著作給我。打開藏青色的封面，內頁上用漂亮的毛筆字大大地寫著我的名

字和「伊丹萬作」的署名。我不由得滿心歡喜。

因為這個緣由，伊丹先生與我開始書信往來。時至今日，我手邊已沒保留任何伊丹先生的

信。這讓我比失去任何東西都感到遺憾。

但是，那些被我反覆閱讀過的伊丹先生信件內容，至今還留在我的記憶裡。我仍可以在腦海

裡清楚回想起信中的字字句句。

信中有這樣一段：

「妳的信沒有錯字。妳寫信從來不曾對我提出任何要求。」

「妳是我的弟子。但若要問我能教什麼，我卻無以為答。有個什麼也不用教的弟子也不錯呀。」

我的信裡其實盡是些微不足道的內容，例如學校老師出了什麼糗、在野地撿到一隻貓後來又

扔了牠等。

伊丹先生的回信有時還附著和歌，記得有一首的意思大致是「早知貓兒終被棄，當初何必撿

回家」之類。信的空白處還貼著一張貓的照片，上面寫著：「我家的『手古』」。

先生的回信總是寫在高級銅版紙製成的稿紙上，四百字的紅格紙，中間印著「伊丹用箋」的字

樣和先生的名字。等到物資日漸匱乏的時候，稿紙被裁成一半大小，正面和反面都密密麻麻用鉛

筆寫滿了秀麗的片假名。

戰局日漸惡化，昭和十八年二月至翌年五月，伊丹先生為了靜養身體，寄居在山口縣大島郡的親戚家中。

那些日子的信，他寫的多是對留在京都的家人的牽掛。

「今天聽說京都連一根蔥都要定量配給，我擔心得坐立難安。」

伊丹先生心裡，盡是對親人的切切思念。

從女中畢業後，我在上野的圖書館職員養成所接受了一年培訓。昭和二十年春天，我前往父親的母校山口縣山口高等學校的圖書室工作，同時躲避戰火。

我在山口迎來戰爭的終結。偶然聽說一個養成所的同學結婚後去了大島郡，於是我在回東京前，走訪了大島。大島不大，我立刻找到伊丹先生親戚的家，可惜伊丹先生已經回京都了。

我回到東京，那裡正處於戰後那股混雜著動亂、活力與熱血的巨大漩渦中。我投身一家名為《人民新聞》的報社。在這段非常時期裡與伊丹先生的書信往來，我沒留下任何記憶。

有一天，報紙上刊登了伊丹先生的一篇小文章，題為〈小小的願望〉。文章開頭的詩句震撼了我。

一碗熱牛奶／和一片香噴噴的黃油吐司／是我夢寐以求的啊！／這個願望之小／我的妻啊！／這個願望之卑微／我的孩子們啊！嘲笑我吧！／嘲笑我吧！

我久違地給伊丹先生寫了信，卻不見回信。不久後的一個清晨，我在報紙上得知伊丹先生的死訊。

昭和二十一年九月二十一日，曾留下《國士無雙》、《戰國氣譚》（戦国気譚：気まぐれ冠者）等二十一部傑作的伊丹萬作先生去世了。

享年四十六歲。

轉述的回憶

伊丹萬作進入松山中學是大正*元年（一九一二年）的事。中村草田男*在《回憶伊丹萬作》（《伊丹萬作全集2》，築摩書房）中寫道：

松山中學曾經成為漱石*創作《少爺》的素材。自大正初年起，之後約十年間大致分為三期的在校生中，有一群學生憧憬著成為「未來的藝術家」。他們為了交流思想，創辦了一份名為《樂天》的校內雜誌。

日後成為電影導演的伊丹萬作，其創作才華就是從這片土壤中培育而成。

* 大正年份加上一九一一即西元年。

* 中村草田男（一九○一─八三年），俳句詩人。本名中村清一郎。

* 夏目漱石（一八六七─一九一六年），近代小說家。代表作有《少爺》、《我是貓》、《三四郎》等。

當時，同年級的同學中有個才子，名叫野田實。伊丹先生曾寫道：「無論頭腦或人品，他都令我們欽佩和信賴。」（資料來源同前）

這位野田同學有個叫阿君的小妹。她也喜歡這個眉目清秀的兄長，小時候甚至想過長大後一定要嫁給哥哥。野田實年紀輕輕就因肺結核病逝，阿君後來嫁給了伊丹先生。

接下來關於伊丹先生的回憶，都是我最近從阿君夫人那裡聽來的。

Ψ

野田家是松山市中村町的有錢人家。宅院四周圍繞著紫藤架。每到春天，花穗長達一公尺的紫藤花競相綻放，連屋簷都淹沒了。在寬敞的庭院一角，有個鐵絲圍成的巨大鳥籠，像動物園裡那樣，裡頭養著老鷹、孔雀等。阿君夫人說，如今還會像做夢一般，恍然回想起月夜裡雁兒在鳥籠中飛舞的情景。

伊丹先生幼年喪母，由祖母親手帶大。母親娘家正好位於野田家正對門，所以兩家人的交往從很早就開始了。伊丹先生第一次見到阿君，是在她上小學五年級的時候。那時的阿君就像個男人婆一樣，愛爬樹，成天光著腳在田埂上亂跑。而伊丹先生從那時起就心儀阿君，將情意藏在心底。

後來，伊丹先生立志當一名畫家。他去到東京，為一份名為《中學生》的雜誌畫插圖，同時也繼續學畫。與伊丹先生一起學畫的，還有一位當年共同創辦《樂天》的同學，名叫重松鶴之助。他

的畫作曾在展覽會上得過獎，朋友都叫他「鶴萬」。鶴萬是個滿腔熱情的年輕人。伊丹先生也被他的熱情感染，在給中村草田男的信中寫道：

見到重松以後，我們聊了許多。我發覺，在此之前我對繪畫藝術的認識是多麼淺薄，真教人慚愧。然而無論怎樣，我只有努力、努力、努力。（同前）

滿懷雄心壯志的伊丹先生與鶴萬一起回到故鄉松山，不只為了繼續精進畫技，也為探望阿君正在養病的哥哥野田實，但對阿君的殷切思念也許才是最主要的動機。那是大正十一年，伊丹先生二十二歲的時候。

只是，在阿君的母親看來，伊丹先生不過是個窮畫畫的。直到這位母親去世，阿君才得以嫁給伊丹先生。

野田的病逝，讓<u>鬱鬱</u>不得志的伊丹先生備受打擊。他告別松山、來到東京府的下長崎村，跟名叫初山滋的插畫家一起過著貧寒的生活。這次伊丹先生沒能像上次那樣得到畫插畫的工作。窮困之中，只好再度返回松山。在那裡，伊丹先生與鶴萬一起開了一家賣田樂*的小店。鶴萬對生意漠不關心，成天忙著畫畫，伊丹先生只好獨自負擔起煮田樂的生計。

阿君那時因為患中耳炎，常常要去醫院看病，來回的路上都會經過田樂店。阿君聞到店裡飄出的田樂香，忍不住探頭往店裡看一眼，只見伊丹先生他們正就著茶泡飯吃田樂。伊丹先生招呼

＊田樂
原指將味噌塗抹豆腐上加以串烤的鄉土料理，現在凡在食材上塗味噌加上燒烤的做法皆通稱為田樂。後來出現「煮田樂」，也叫做Oden，今關東煮的始祖。

阿君：「要不要吃？」在那個時代，女生進田樂店會被人恥笑，阿君只能搖頭走開。又有一次，阿君看到伊丹先生正在做田樂汁，煮汁用的大塊昆布竟然只用一次就扔掉。阿君心想，這麼浪費，生意大概做不長。

果不其然，田樂店不到一年就關門大吉。一無所有的伊丹先生到京都投靠當時在日活公司*擔任導演的伊藤大輔*，並在京都寫下第一部劇本。那就是昭和六年由伊丹先生親自導演的電影《花火》劇本。

鶴萬則在田樂店倒閉後因為參加左翼運動被捕入獄。不知為什麼，他在刑滿釋放當天從監獄樓上跳下，結束了自己的生命。

之後阿君的母親也去世，阿君如願以償嫁給伊丹先生。那是昭和五年的事。

結婚的時候，伊丹先生反覆交代阿君說，什麼東西都不必帶，人來就好。於是阿君帶去京都的嫁妝，只有香菇、葫蘆條、松子之類的東西。來到京都太秦伊丹先生的家中時，阿君驚喜地發現，伊丹先生為了迎接她的到來，已經託女演員衣笠淳子購置和服、衣櫃等，一切準備得井井有條。由此可知伊丹先生有多麼盼望著這一天的到來。

伊丹夫婦的新居位於宇治的巨椋，四周是一望無際的茶園。附近只有奈良線一座孤零零的小車站。阿君常到車站去接伊丹先生。

一個月朗星稀的夜晚，兩人從車站順著田埂走回家。明晃晃的月亮倒映在水田中。伊丹先生走在田埂上，放聲吟誦：

*伊藤大輔
（一八九八─一九八一年），
電影導演、作家，代表
作有《忠次旅日記》、《王
將》等。

*日活公司
日本活動寫真株式會社的
簡稱，創立於一九一二
年。

祥雲瀰漫天空，輕輕包容著月亮，這樣的夜晚，田間流水潺潺，黑色土壤淹沒水中，靜靜膨脹，皓皓夜空蛙鳴回響。

明月當空，兩人形影相隨，吟著詩走在月光下的田埂上。那應該是伊丹先生最幸福的時光吧。

伊丹先生在那時創作的俳句：

夜朦朧　黃鶯酣眠　茶園中
草叢深處　昨日殘雪　款冬冒新芽

昭和十三年。人們對《巨人傳》的批評讓伊丹先生深受打擊。從這一年起，伊丹先生的肺部開始發病，之後再也沒有執導任何電影。

昭和二十一年九月二十一日。伊丹先生的病情突然惡化，阿君夫人忙打電話向醫生求救。但醫生剛離開伊丹家，尚未抵達醫院，她情急之下只好請附近的醫生來救急，長子岳彥則直奔伊藤叔父（即伊藤大輔）家。

下午六時三十分，在阿君和岳彥、由加利兩個孩子的陪伴下，伊丹萬作離開人世。

伊丹先生於這年夏天寫下一首俳句：

病臥九年 不知能否 挨過今夏

那個跑到伊藤大輔家求救的岳彥，就是後來的電影導演伊丹十三*。

「女無法松」

昭和二十一年，伊丹萬作先生逝世那一年，東京還是一片一望無際的焦土。

車站附近的黑市上人群聚集，精明的黑市小販扯著嗓門競相叫賣。跳蚤、蝨子稀鬆平常。去公共澡堂洗澡時，還得在香皂上打個洞、穿上繩子套在手腕上，以防被人偷走。

我從《人民新聞》社辭職，考進八雲書店。一起考上的同事中，還有年輕俊美的草柳大藏*。

剛進書店不久，我跟隨作家平林泰子（平林たい子）到新宿有名的黑市「口琴巷」採訪。

口琴巷可謂名副其實，一間一間的小酒館只用三合板隔開，就像口琴一樣。平林女士在擁擠的人群中奮力向前走著，突然轉過寬闊的肩膀對我大聲喊道：

「列寧不是說過嗎？存在都是必然的。對極了！」

我還記得當時被她嚇了一跳。

*伊丹十三
（一九三三—一九九七年），電影導演、演員。本名池內岳彥。參見本書末章〈傷感的回憶〉最末篇。

*草柳大藏
一九二四年生，東京大學法學部政治學科畢，曾任雜誌編輯、報社記者，後來專事創作。專文撰寫過許多論文，屬全方位評論家。

那時，千秋實*主持的薔薇座劇團以《墮胎醫》等劇目受到世人矚目。劇團經紀人名叫榮田清一郎，後來改行當電影製片，培育了眾多的演員。現已不在人世的榮田先生，在戰爭時期就為伊丹先生的作品所傾倒。他出入伊丹家，分擔各種雜務，並在糧食緊缺的情況下，為他們爭取配給物資和食物。由於伊丹夫人阿君不善應付黑市交易，伊丹先生的日記裡有這樣的詩句：

手拿著僅得的一個洋蔥，如同懷抱一塊璧玉，我可憐的妻。

如今我重病纏身，妻啊！你是否有力量度過難關？

伊丹先生非常擔心自己死後，妻兒的生活怎麼辦。

伊丹先生過世後，阿君夫人身邊只有十三歲的岳彥和十歲的由加利。夫人曾在寫給星野估子的明信片上說起兩個孩子的情況。估子是伊丹先生導演的《巨人傳》中那個可愛的小演員。

小由自從國語課得了全年級最高分後，變成一個迷戀分數的書蟲，成天拚命學習。小岳卻連課本都不知扔哪兒去了，看樣子非得嘗兩、三次落榜滋味才會甘心。人活得愈長，就愈有擔不完的心啊。

即便如此，不愛學習的岳彥依然成績優秀。他還會做裝幀設計，還在上初中的他已經才華橫

* 千秋實（一九一七～一九九九年），一九四九年開始演出黑澤明的作品，第一部作品是《野良犬》，為黑澤明愛用的演員之一。

溢。

岳彥即後來的導演伊丹十三。

榮田先生是世間罕有的熱心腸。他將住在東京、跟伊丹先生多少有些淵源的人組合成一個

「板萬會」，大家在酒館相聚，由榮田先生作東。

榮田先生好像是聽阿君夫人說起過我，於是我也成為其中一員。成員當中還有俳句詩人中村

草田男，以及劇作家灘千造、橋本忍*等人。

橋本先生給我看過他寫的《三郎床》劇本，據說伊丹先生也讀過。這個劇本後來拍成名為《我

想成為貝殼》《私は貝になりたい》的電視劇，後來也改編為電影。

昭和二十四年早春，榮田先生第一次帶著我拜訪了京都的伊丹家。

當時伊丹家已將主屋退租，搬到曾用來當作藏書室的一間三疊*大偏房，以及隔壁一間四疊大

的斗室。我跟在榮田先生身後，進了正門，沿著主屋窄窄的走廊進去。君夫人已經站在藏書室門

口迎接我們。她等不及我們走近，就遠遠地招呼道：

「哎呀呀，正等你們來呢！妳就是野上小姐吧？」

夫人容貌端麗，美得像伊東深水*美人畫裡的人物。

「每次有妳的信來，我都送到丈夫枕邊，告訴他這是瑪德茉澤樂*寄來的。」

夫人一邊說，一邊做個手裡搖晃信件的動作。

我們相處還不到一個小時，就已經感覺像親戚一般熟稔。夫人問我：「妳怎麼沒早點兒來

*橋本忍

日式編劇，參見《女神的微

笑：《羅生門》一章。

*疊

日式房屋通用的面積單

位。一疊為一塊榻榻米大

小，兩塊榻榻米約一坪。

*伊東深水

（一八九八—一九七二年），

日本畫家，以美人畫著

稱。

*瑪德茉澤樂

法語 mademoiselle 音譯，

「年輕小姐」之意。

呢？」我也為到最終都未能與伊丹先生當面暢談而遺憾不已。

榮田先生他們都尊稱夫人為「媽」。說她擁有無限魅力，似乎都還不夠貼切。

夫人很會做菜，可惜當時沒有能供她發揮技藝的材料。還記得她一邊搧著煤爐，一邊對我們說：「今天的味噌湯，什麼料都沒有啊。」

夫人也擅長刺繡。枕套上繡滿了星座圖案，連抹布都被她繡得花團錦簇。

夫人還有一個絕活兒，能一口氣將大和田建樹的《鐵道唱歌》＊（多梅稚作曲）唱到第六十六段。從「汽笛一聲出新橋」開始，一段接一段唱下來，漫長的鐵道之旅彷彿沒有盡頭，令人嘆為觀止。

阿君夫人要支撐全家人的生活，卻難以找到一份可以餬口的工作，因此決定返回故鄉松山，但岳彥堅決不願回松山。於是榮田先生問我是否願意去京都，一邊照顧岳彥的生活，一邊在電影廠工作。

剛好那時八雲書店的經營每況愈下，而我對電影工作很有興趣，就接受了這個建議。

榮田先生不但古道熱腸，還是個天才推銷員。他帶我去大映＊京都製片廠見主管曾我正史先生。在榮田先生一番誇大的美言後，我被錄用為大映的見習場記。

那年暑假，君夫人帶著由加利回松山，我以岳彥的保姆身份搬進京都的伊丹家。

「就當是『女無法松』＊吧。」榮田先生對「板萬會」的朋友這麼說。但我沒能像「無法松」那麼偉大，連個存摺的影子都沒能留給岳彥，最多只是在加班時把片廠剩餘的便當帶回去給他。

＊日本明治時期的創作歌曲。共三百三十四段。歌詞內容描繪日本各地鐵道沿線風土人情，受到男女老少喜愛，曾廣為傳唱。

＊大映
大日本映畫株式會社的簡稱。現角川映畫的前身之一。

＊無法松
取自伊丹萬作編整導演《中途因病改交稻垣浩執導》的《無法松的一生》（一九四三年），講述外號「無法松」的人力車夫富島松五郎無私照顧亡友妻兒的感人故事。

第二年，昭和二十五年，黑澤明導演的《羅生門》劇組從東京颯爽出師來到京都，我成為他們的場記。那時我還是個新手，只參與過一部電影。

有人曾對黑澤明創作的劇本《達磨寺的德國人》（達磨寺のドイツ人，昭和十六年發表）讚不絕口，又對《寧靜》（静かなり，昭和十七年發表）給予好評，並比任何人還早預言這位電影劇作家未來「前途無量」。這個人不是別人，正是伊丹萬作先生。

斷章

導演伊丹十三還沒有改名為十三的時候，我向別人介紹他時總是說：「您知道大導演伊丹萬作吧？這位是他的兒子。」但最近情況卻倒過來了……「哎？您不知道伊丹萬作？怎麼可能？就是伊丹十三的父親呀！」

不久前我對伊夫人（不是宮本信子[*]，而是伊丹萬作夫人阿君）說起這件事，她聽了笑得像個孩子，她說：

「不知不覺，小岳竟成了大導演。萬作泉下有知，一定也很開心吧。」

昭和十九年時，為治療肺結核而待在山口縣大島郡療養的伊丹先生，因為掛念留在京都的妻兒，途經松山返回京都。

君夫人帶著岳彥到神戶港去迎接，半路上遇到坐人力車而來的伊丹先生。

[*] 宮本信子一九四五年生，伊丹十三夫人。活躍於日本影視界的演員，曾主演伊丹十三的多部作品。

22 等雲到

一家人一起坐火車回京都，伊丹先生從衣兜裡鄭重其事地掏出一個雞蛋交給岳彥。也許是爲

了逗岳彥開心吧，雞蛋上用鮮艷的顏色畫著人偶的臉蛋。當時，雞蛋是城市裡難得一見的珍貴食品。

「可是岳彥在火車上就把蛋殼剝開吃掉了。」君夫人笑著回憶道。我彷彿看到他們父子久別重逢的動人畫面。

伊丹先生從小學時代起，可以爲了在黑板上畫畫而一個人獨留教室裡。

明治＊四十五年（一九一二年），伊丹先生升入松山中學後不久就開始顯露頭角，與伊藤大輔等人創辦校內雜誌《樂天》。

伊丹先生立志成爲一名畫家，到東京後，他開始以池內愚美爲名替博文館的《少年世界》雜誌畫插圖，那年他才十八歲。

雖然不見得所有畫畫的都改行當電影導演，但優秀的電影導演中擅長畫畫的人確實不少，從愛森斯坦＊到費里尼＊，還有小津安二郎＊、黑澤明都是如此。

黑澤先生曾立志成爲畫家，後來只有在電影需要的時候才畫。黑澤先生說，透過作畫，讓人不得不認真思考拍攝對象的細微之處，例如鎧甲的紐繩該怎麼繫，或是用來傳達服裝的花樣等。畫下來可以讓形象更鮮明。

大正十一年，曾以插畫爲業的伊丹先生回到故鄉松山，因爲自慚美術造詣還很膚淺。

阿君至今仍然清楚記得伊丹先生回到松山後到她家拜訪的情形。

＊明治年份加上一八六七即西元年。

＊愛森斯坦
Sergei Eisenstein
（一八九八—一九四八年），前蘇聯電影導演、電影理論家，代表作有《波坦金戰艦》等。

＊費里尼
Federico Fellini
（一九二〇—一九三年），義大利電影導演、作家，代表作有《大路》、《甜蜜生活》、《八又二分之一》等。

＊小津安二郎
（一九〇三—一九六三年），日本電影導演，代表作有《晚春》、《東京物語》等。

阿君說：「回來啦！」伊丹先生只「嗯」了一聲。

然後他直接請求：「我想為妳畫畫像。」

從那天開始，伊丹先生每天前往野田家，畫阿君坐在籐椅上的肖像畫。阿君的母親總是守在一旁，不時給阿君整理衣襟之類的。伊丹先生總是對她說：「又不是照相，不要緊的。」

後來，伊丹先生開了一間田樂店，不到一年就倒閉。在那裡，伊丹先生寫下了第一部劇本。

昭和三年，在伊藤先生推薦下，伊丹先生第一次以「伊丹萬作」為筆名寫下《天下太平記》劇本，這是千惠藏製作公司＊創立後拍攝的第一部電影。四個月後，伊丹先生親自執導了自己的作品《復仇輪迴》〈仇討流転〉——一名新銳導演誕生了。

昭和五年，阿君的母親去世，有情人終成眷屬。伊丹夫婦在京都嵯峨野暫住了一段時期後，搬到京都郊外的久世郡巨椋村。

阿君曾對我說過他們家遭小偷的經過。

有一年夏天，阿君半夜裡忽然聽到枕畔有個男人的聲音在喊：「老爺！老爺！」嚇得縮在被窩裡不敢動，心臟狂跳不止，心跳的聲音恐怕連小偷都聽到了。

這時伊丹先生起身，到隔壁房間跟那個小偷說了什麼，好像還給他錢。當天色漸漸發白，伊丹先生對小偷說：「你可以搭頭班車回去。」阿君起床一看，只見伊丹先生面前坐著一個蓬頭垢面的年輕男子。

只好去京都投靠在日活公司當導演的伊藤大輔。在那裡，伊丹先生寫下了第一部劇本。除了一身債務之外別無所獲，無奈的他

＊千惠藏製作公司
即片岡千惠藏製作公司。
一九二八年由知名演員片
岡千惠藏創立於京都的電
影製作公司，一九三七年
併入日活公司。

小偷闖進新婚燕爾的伊丹夫婦家中。他們還用早飯款待他。

伊丹先生讓他順便吃了早飯再走。小偷說：「那我得先去拿回藏在堆肥小屋後面的鞋子，以免被人偷走了。」說完他就走出去，而伊丹先生的話讓阿君忍俊不禁……「你自己就是小偷，還怕人偷？」

吃早飯時，從窗外路過的農夫以為伊丹家來了客人，還特地問候一聲才走。不一會兒，到了頭班車的時間，小偷說：「謝謝！有機會我再來打擾。」

伊丹先生回敬道：「不必了。」

這段故事簡直就像伊丹先生電影裡的某個段落。

Ψ

直到最近，阿君還對我說：

「萬作去世時才四十六歲。將來在那個世界遇見他，他一定不認識我這個老太婆了。」

阿君現在已經年過九十。也許是英年早逝的伊丹先生希望夫人能代替自己長命百歲吧。

《巨人傳》

伊丹萬作先生於昭和十三年執導的作品《巨人傳》由「電影俱樂部」（キネマ俱樂部）發行了錄影帶。應伊丹十三要求，我曾委託電影中心的相模原分館為我們放映收藏在那裡的《巨人傳》。當時同去的有伊丹十三、佐伯清、橋本忍、星野佶子等人。十三與我都是第一次看《巨人傳》。

電影結束，十三站起來，回頭對我感慨地說了一句：

「拍得真好！」

或許對於當時已成為父親同行的他來說，父親當年歷經的艱苦也讓他感觸良多吧。

《巨人傳》是改編自法國大作家雨果一八六二年發表的《悲慘世界》（Les Misérables），由伊丹先生親自改編、撰寫劇本。書名原意為「悲慘的人們」（Les Misérables）。雨果也是一位政治運動家，同情窮苦人民，曾致力於社會制度的革新。

在日本，自從明治三十五年《萬朝報》開始連載黑岩淚香翻譯的《噫無情》（即《悲慘世界》）以來，這部作品一直深受廣大讀者的喜愛。

長篇巨著《悲慘世界》講述主人公尚萬強（Jean Valjean）跌宕起伏的一生。他在窮困中因為偷一個麵包而被捕入獄，並在主教的感化下悔過自新，當上市長，處處與人為善。警官沙威卻千方百計追究尚萬強的過去，而尚萬強在逆境中依然無私地照顧可憐孤女珂賽特。

一九○七年以來，《悲慘世界》在世界各國被改編為電影。令人吃驚的是，在日本，以一九一

○年M‧百代商會*拍攝的《噫無情》為始，除伊丹先生的作品之外，還有過多部根據《悲慘世界》

改編的電影：一九二三年松竹*的《噫無情》（第一部，牛原虛彥導演；第二部，池田義信導演，

井上正夫、栗島純子主演）、一九二九年日活的《噫無情》（志波西果導演，鳥羽陽之助、梅村蓉

子主演）、一九三一年日活的《尚萬強》（ジャン・バルジャン，內田吐夢導演，淺岡信夫、入江

高子主演）、一九五○年東橫映畫的《悲慘世界》前篇（レ・ミゼラブル，伊藤大輔導演，早川雪

洲、早川富士子主演）。從世界電影史來看，堪稱名作的有法國的兩部《悲慘世界》，分別拍攝於

一九三四年和一九五七年，由哈里‧波爾（Harry Baur），以及尚‧嘉班（Jean Gabin）主演。

Ψ

伊丹先生在千惠藏製作公司嶄露頭角後，又經日活公司、新興電影*進入J‧O公司*。由於

J‧O與P‧C‧L映畫製作所*合併成東寶映畫，伊丹先生於昭和十三年從熟悉的京都搬到東

京，以東寶成員的身份開始著手拍攝《巨人傳》。

打從千惠藏製作公司的時代起，就一直擔任伊丹先生第一副導的得力助手佐伯清，這時也一

同進入東寶。佐伯先生回憶說，那是他第一次到東京，負責的又是大規模的作品，只記得當時自

己不顧一切埋頭在工作中。

令佐伯先生難忘的是，在砧*的第一攝影棚的某次拍攝。飾演阿國的堤真佐子有一句對白

*M‧百代商會
成立於一九○六年的電影
公司。一九一二年與福寶
堂等公司合併為「日本活
動寫真株式會社」，簡稱
「日活」。

*松竹
松竹株式會社，創立於
一八九五年。日本五大電
影公司之一。

*新興電影
新興キネマ，成立於
一九三一年的電影公司，
二戰期間併入「大日本映
畫」。

*J‧O公司
J‧Oスタヂオ，一九三三
年成立於京都的電影公
司，後與P‧C‧L合
併為東寶映畫。

*P‧C‧L映畫製作所
成立於一九三三年的電影公
司。東寶映畫的前身之
一。

*砧
東京世田谷區的地名。東
寶製片廠所在地。

「是。」（はい），怎麼也不能讓伊丹先生滿意，整夜重複一直到天明。

到最後，連守在一旁的佐伯先生也糊塗了，不知哪句好、哪句不好，乾脆打起瞌睡來。

後來大家還為伊丹先生的戲作了一句詩：「回響寒夜天空中，一聲『是』到天明。」但我在錄影帶上反覆看了多次，也沒找到阿國說「是」的片段。大概徹夜拍攝的結果最終仍沒派上用場。

《巨人傳》裡的「尚萬強」角色叫做大沼三平，由大河內傳次郎飾演。珂賽特的角色叫做千代，是原節子*飾演的。

扮演原節子兒童時代的是片桐日名子，眼睛大大的，很可愛。她其實就是跟我們一起去相模原看《巨人傳》的星野佑子。「片桐日名子」是伊丹先生為她取的藝名。

小佑至今仍清楚記得二月八日這個日子。因為那天拍攝了這樣一個場景：千代提著水桶在井之頭公園打水，對著天空喊：「媽媽，媽媽。」伊丹先生說這個場景太淒涼，特意安排在第一天拍攝。

劇本裡本來沒有小佑和大河內先生一起泡溫泉的景，所以這個鏡頭重拍了多次。小佑說溫泉泡得她暈頭轉向。

伊丹先生的〈吧咿〉（ばい）一文（《伊丹萬作全集2》）曾提及這一段。借用的是演員香川良介之妻的故事。他家的小孩出生時，妻子說：「本來很怕生出一個黏著飯粒的小孩，哪知是個漂亮孩子，真讓人吃驚。」伊丹先生似乎很中意這段故事。

被提拔來飾演原節子戀人的是佐山亮。這是他的出道之作。佐山亮是個美男子，畢業於美術

*原節子一九二○年生於橫濱，有「永遠的處女」之稱，名導小津安二郎愛用的女星。日本映畫「四大女優」之一。

28 等雲到

學校，可惜翌年因病辭去工作。

電影於昭和十三年四月十一日首映，在日本劇場隆重上映。

這一天，伊丹先生和佐伯先生一同前往日本劇場，寬敞的劇場裡人影稀疏，觀眾反應平平。

兩人意氣消沉地步出劇場。走到大門外，伊丹先生說：

「去喝兩杯？」

伊丹先生平日幾乎不喝酒，受邀的佐伯先生也是酒量小到連喝啤酒都用小酒杯的人。他們進了附近一家名叫「醉心」的小酒館。

佐伯先生回憶道：「兩個人喝悶酒。那酒真不好喝！」

佐伯先生說他們倆一起喝酒那是第一次，也是最後一次。每次聽他說起，我心裡總是很難過。

後來伊丹先生因肺結核病倒，只好搬回京都。《巨人傳》成了他執導的最後一部作品。然而，大多數評論都非常刻薄：「這部電影由失敗之作接二連三的大河內主演，同樣毫無起色的伊丹萬作則過度故作高深，反而把自己絆倒。」

望當年這部電影叫座或是讓影評家讚不絕口，因為這是先生最後的作品。多麼希

伊丹先生對此不曾辯解，也沒有提出任何抗議，就這樣離開了第一線。

我想，伊丹先生把這部電影的時間設定在西南戰爭*時期，只是想向人們訴說：在動盪的社會環境下，一個人想要嚴於律己地活下去是多麼困難，而對貧者的關愛又是多麼可貴。

事實上，翌年爆發了諾門坎事件。*根據電影法的規定，電影劇本事前審查制度開始了。軍靴

*西南戰爭
一八七七年二月，以西鄉隆盛為首之士族出於對明治政府的不滿而發動的叛亂，於同年九月被政府軍鎮壓。

*諾門坎事件
即一九三九年五月至九月期間的諾門坎戰役。日本和蘇聯因為偽滿洲國與蒙古的邊境爭端大動干戈，最後以日軍的慘敗告終。

的聲音漸漸逼近。

走向終點

＊平成年份加上一九八八即為西元年。

平成＊四年（一九九二年）五月二十二日，伊丹十三導演在那天夜裡被暴徒襲擊。

我在電視新聞上得知他沒有生命危險，總算鬆了口氣。我冷靜下來，先是打電話給十三的妹妹由加利，然後一起趕往醫院。醫院周圍已經停著好幾台電視台直播車，到處是伺機守候的媒體記者。

由加利身為受害人的妹妹，當然可以突破謝絕入內的限制，我則趁機跟在她身後。昏暗的休息室裡黑壓壓的，擠著一群東寶宣傳部的人，大家都沉默地坐在那裡。其中一個熟人小聲告訴我說手術尚未結束。

上了三樓，在加護病房旁邊的電話間裡，宮本信子縮著身子躺在長椅上。看到我們走近，她立刻坐起來道謝，臉色蒼白憔悴，說是因為過度緊張而引發頭痛和噁心。

我們在走廊上等待了好幾個小時，直到手術結束。其間，幾個警探模樣的人匆忙地進進出出，也有親友們趕來探望。每當有人來的時候，信子就在額頭上敷條冰毛巾堅持去招呼他們。

過了深夜，我們接到通知說病人不久即可從手術室移到加護病房。然後，一群穿著白袍的人邁著自信腳步、前呼後擁地推著一台擔架床朝這邊過來。這群人經過我們身邊時，透過白袍的縫

隙，短短的一瞬間，我看到了十三的臉。借用拍電影的術語來說，那一瞬間「只有兩呎底片那麼短」。

我都不知道如今的包紮已經如此先進⋯十三的頭除了臉部之外，都被一個白色的網罩住，在頭頂的地方打了一個結，尖尖的，像洋蔥頭，又像丘比娃娃。這麼說好像不太正經，但當時我心裡怎麼也生不出悲愴的感覺。

十三臉色蒼白，雙眼緊閉。我目送推著擔架床的人群走過，心裡只有一個念頭⋯活下來就好。

從那以後，我再沒有見過十三，幸好透過電視和報紙就足以瞭解他的近況。

平成四年九月八日，各大報醒目地刊載了十三導演發表新作的報導，作品名為《大病人》。我想，十三的構想之所以總能抓到獨特的著眼點，原因在於他善於把最普遍的問題具體化。

十三說：「我也到了開始在意『死』這種事的年齡，所以想嘗試拍一部關於『死』的電影。」

（《產經體育報》）因為那次九死一生的經歷，有這樣的想法也在情理中。當時的十三大概想像過死亡這件事。雖然他以沉著的行動和冷靜的觀察來面對，但心底一定在與死亡的恐懼搏鬥吧。

Ψ

十三的嚴父伊丹萬作在病榻上面對死亡有八年之久，依然奮鬥不懈。那八年期間，他嚴於律己的精神不曾有過絲毫鬆懈。

每次閱讀他的病床日記，我都為之深深感動。

（昭和十六年九月九日）——傍晚，忽然有預感死期將近，慄然。平時的覺悟頓時灰飛煙滅、無影無蹤。眼見自己的雙腳日漸枯瘦，極為明顯。不由得想起胞兄臨終的模樣，感覺到一股自己終究無法抗拒的力量正在步步逼近。與其說是恐懼，不如說是一種深不可測的焦灼，心臟悸動迅速異常。《《伊丹萬作全集1》——〈新稿舊稿——病床雜記〉）

戰敗後不久，八月二十一日的日記：

伊丹萬作的死對我們而言是多大的損失，無法估量。唯一的安慰是，伊丹先生在戰爭結束後，還活了短短一年時間。

晚上，陰曆十三的月色清明。細細思量和平之可貴，深感不可思議。夜不成眠，為劇本研究會打腹稿。再次點燈草擬會則。《《伊丹萬作全集2》——〈靜身動心錄〉）

由此可知，當可以自由寫劇本的時機終於來到，伊丹先生雖臥病在床、瀕臨死亡，心中卻洋溢著沸騰的熱血。

然而，戰後的糧食短缺和營養不足讓伊丹先生衰弱的身體更加惡化了。

（昭和二十一年四月二十二日）——傍晚體溫升至三十七度八。近來體溫升高，憂心忡忡。我雖長年臥病在床，仍一直為支撐家人的生活而努力。但病情嚴重之時，常常感覺精疲力竭。我告誡自己不能這樣、要打起精神，然而……

伊丹先生去世於昭和二十一年九月二十一日。我曾聽阿君夫人提過那天的情形。

伊丹先生自發病後，每天都用曲線圖記錄脈搏和體溫。那天也像往常一樣，醫生來打針之後就回去了。伊丹先生打開成卷的圖表記錄數據，說道：「體溫和脈搏交叉了……」

阿君之前聽說過兩條曲線交叉不好，彎腰把頭湊到伊丹先生身前，想看清楚曲線圖。就在這時，圖掉到地上，伊丹先生伸出兩手摟住阿君的脖子，卻沒了力氣。阿君嚇壞了，急忙打電話給醫生，但醫生才剛離開伊丹家，還沒回到醫院。阿君只好請附近的醫生迅速趕來，為伊丹先生作緊急治療。但伊丹先生的病情仍未好轉，阿君只好讓兒子岳彥（伊丹十三）趕去找伊藤大輔。

伊藤大輔在回憶文章〈初・終〉（《伊丹萬作全集2月報》）中這樣寫道：「我把住他的手腕一探，脈搏已遠，微弱無力，那搏動在我手中愈來愈弱，漸漸消失。」可是據阿君夫人回憶，伊藤先生並未在伊丹先生臨終前趕到。也許是時間和記憶的錯誤。

落在我墳上　冰冷的雨聲

故鄉就是　我死去的地方　吾亦紅

這是伊丹先生最後的俳句。（〈靜身動心錄〉）

本文出處

〈魚雁〉：「電影俱樂部」會報13號（一九九一年秋）

〈轉述的回憶〉：《講座日本電影7》月報（一九八八年一月，岩波書店）

〈女無法松〉～〈走向終點〉：「電影俱樂部」會報14─17號（一九九一年冬─一九九二年秋）

第二章

盆景内的人生・大映京都製片廠

狹小的世界

伊丹萬作先生在著述中留下許多至今仍深具生命力的名言。

清早上班時，來到能將片廠一覽無遺的地方，請務必在那裡稍作停留，而且最好在那裡作一番思考。試想，在那個狹小區域裡，眾多人擠身其中、嘈雜喧嚷，是多麼無聊的一件事。弄清這一點後，請把你的靈魂留在此處，只需讓身體走進片廠即可。（昭和十一年九月十一日）《伊丹萬作全集

1》——〈壁聽閒〉

我在東寶工作的時候，每當開車經過片廠大門、得在拐彎處踩一下剎車時，總會在心中反覆咀嚼伊丹先生這一番話。

昭和二十一年，伊丹先生去世。後來陰差陽錯，我被大映京都製片廠錄用為見習場記，那是昭和二十四年的事。從那之後，我幾乎一直身處這片「狹小區域」中，繼續著無聊的喧嚷。在我看來，這裡有人與人的瓜葛，有嫉妒，有歡樂，有悲傷，人生的縮影盡在其中。

我第一次到片廠報到那天，製作部的工作人員把我介紹給一位名叫木村惠美的前輩場記。她個頭嬌小、衣著得體，頭戴一頂登山帽。看外表，她給人一種走在職業婦女前端的感覺。木村小姐非常親切地帶我參觀片廠內部，為我一一解說：這裡是某某攝製組，那邊是某某攝製組。我這

才知道原來攝製組的名稱是以導演的名字來命名的。巨匠伊藤大輔先生當年仍健在，正在拍攝《花笠飛山間》（山を飛ぶ花笠）。

惠美就在伊藤攝製組工作。她帶我參觀了伊藤攝製組的拍攝現場，並告訴我只要多觀摩現場，就能逐步把握工作內容。

我已經完全不記得《花笠飛山間》的情節，還記得片名是因為它很有伊藤先生的特色，讓人不禁想像一頂笠帽高高飛上天空的上搖（tilt up）鏡頭，別有一番意趣。

那天，巨大的布景下搭了一個戲棚，攝影機正從戲棚一樓看臺拍攝二樓觀眾席上某個演員的畫面。

主演花柳小菊*這天本來沒有戲，這時卻穿著一身漂亮的和服出現。她站在攝影機後面，一邊觀看二樓的演員演戲，一邊說人家的風涼話。她掩著嘴，嬌滴滴地說了一句：「這，拍的什麼電影呀？」現場為之沸騰。

在我眼裡，當時的花柳小姐美得令人眩目。那個華麗的場景至今仍鮮明地留在我的記憶中。

我從惠美那裡領取了馬表、鉛筆，以及用紙夾夾著的場記表。這些都是場記的必備用具。馬表用來計算每個拍攝鏡頭的長短，場記表是用來跟沖印廠和剪接部聯繫的備忘錄。

沖印廠在沖印膠卷的時候，就是憑著「場記表」才會知道「這個鏡頭第三次才OK」、「這個鏡頭第一次就OK了」，然後再把各個鏡頭按順序重新排列（眾所周知，拍電影時不會按照劇本的順序拍攝），只把OK部分沖印出來當工作毛片。不用說，這當然是出於節約的考慮。

*花柳小菊（一九二一─二〇一一年），知名女演員，二戰前後演出過數十部電影，多以古裝片為主。

這些OK的正片送到剪接部之後，剪接師要將所有鏡頭剪接成片，也必須參照場記的剪接備忘錄，才能瞭解「這個鏡頭說的是這句對白」、「這個演員之後出鏡」這類訊息。

上述的方式在今天是理所當然的程式，但當時的大映卻省略了送沖印廠沖印成OK正片的工序。

OK的膠卷被直接送到剪接部，剪接師一邊轉動底片（負片），一邊參照「場記表」，毫不留情地揮刀剪接，然後才送沖印成正片。

出於這種「節約再節約」的節儉精神，導演和其他工作人員看到的所謂工作毛片，已經經過剪接，沒有拍攝時的原貌。這種方式稱為「底片剪接」（Negative Cutting），是剪接師大顯身手之處。

當時的名剪接師中，最有名的是宮本升太郎。他總是歪戴著帽子、又開兩腿站立，把膠卷狠狠繞上看片機（電動式小型放映機），嘴裡吆喝著：「什麼玩意兒！」作風十分豪放。

昭和二十五年，黑澤明導演帶領《羅生門》劇組來到大映。當他第一次看到這種用底片剪接方式製成的毛片時，為之震驚。他向公司提出的首要條件，就是要求沖印未經剪輯的底片。

然而，在這半開化的「狹小區域」中，這種方式自有其原始有趣的地方。

我已經忘了是哪部電影，只記得攝影師是宮川一夫，拍攝的是大河內傳次郎策馬疾馳在河埂小道上追擊的場景。遠景的騎馬鏡頭已經由替身在外景地拍攝完畢，接下來只需在攝影棚內拍攝大河內的臉部特寫即可。

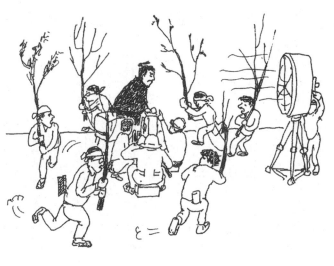

單憑這個，電影就教人欲罷不能啊！

大家把一個包著坐墊的箱子放到適當的位置，請大河內跨坐上去，背景是一片空白。在這麼簡陋的條件下，就算名演員大河內先生弓著身子作出滿面威嚴的表情，怎麼看也還是不像他在騎馬的樣子，因為背景沒有移動中的物體，像兒歌《火車》裡唱的那樣：「森林樹叢水田旱地，全都往後飛去。」

這種時候，最先被揪出來效力的一定是副導。

他們不得不各舉著一根樹枝、彼此保持一定的距離，從大河內的後方跑過去，而且出鏡後還得立刻繞過攝影機後面，然後再次橫穿畫面。也就是說，大家是一邊跑，一邊繞著大河內打轉，這樣一來，大河內看起來總算有了像在騎馬的模樣。

要是哪根樹枝不能跟大家保持一致的步調，畫面就會顯得很奇怪。所以每個人都必須跟前面的人保持同樣的奔跑速度，樹枝也不可以上下搖動。如果副導的腦袋入鏡了，那就更不像話。當每個副導在一絲不苟地轉圈時，我們在一旁看得捧腹大笑。

宮川先生看著攝影機畫面，笑道……

「單憑這個，電影就教人欲罷不能啊！」

見習場記

「電影俱樂部」發行的錄影帶中，有幾部昭和二十四、二十五年前後大映京都製片廠攝製的作品。當時我正在那裡擔任見習場記，所以這些作品讓我覺得格外親切。

衣笠貞之助的《甲賀屋敷》、伊藤大輔的《我們看見虛幻之魚》（われ幻の魚を見たり）、冬島泰三的《鬼薊》（鬼あざみ）、木村惠吾的《癡人的愛》等。看著這些片名，當時食堂味噌湯的味道、剪接室走廊上木板的嘎吱聲響，以及製片室沙發的觸感，也同時在我記憶裡蘇醒。

場記更衣室兼休息室裡只放著衣櫃，在地板稍高的一塊兩疊大小的地方放著疊好的被褥。那時經常熬通宵，能在這裡打盹兒已經很不錯了。我有過連續一個星期不眠不休的紀錄。

畢竟單是大映在一九四九年拍攝的電影就有四十九部，一九五〇年五十一部，若再加上其他公司拍攝的作品，這兩年的產量更是驚人：分別是一百五十六部、二百一十六部（《電影旬報增刊·映畫40年全記錄》）。

因此大多數情況下，工作人員被分出B班、C班等小組。大家分工合作，否則就趕不上首映日。衣笠導演的《甲賀屋敷》首映期限在年底，攝影工作從一開始就以長谷川一夫等人員，以及黑川彌太郎領導的B班分別進行。

這部電影本來應該由長谷川一夫、山田五十鈴*的新演伎座製作公司，和東寶公司共同製作，但由於東寶和另一合作夥伴新東寶兩家公司的財務問題，新演伎座受到牽連，欠了一億多日圓的債務，因此改為與願意承擔這筆債務的大映公司合作拍攝。

曾擔任B班場記的前輩秋山美代子說，開拍《甲賀屋敷》的時候，所有工作人員聚集在禮堂，聽衣笠導演聲淚俱下，大意是在東寶的拍攝被迫中止，新演伎座正陷入危機，請各位工作人員一定要多多關照和支援他們。

片廠到了午休的時候，不時能在攝影棚裡見到作虛無僧*打扮的長谷川一夫。記得當時我還對他矮小的身材感到很意外。

我的師傅木村惠美會跟長谷川先生工作過。她在場記休息室對我說過這樣的話：

「好久不見的長谷川先生，居然笑著對我說：『如今竟然在當年劃破我臉的人的公司工作，真是不可思議。』」

他說的是昭和十二年發生的事，當時名為林長二郎的長谷川因為換公司的問題慘遭暴徒砍傷顏面。

長谷川先生心裡一定五味雜陳吧。但大明星長谷川一夫和其他明星相比，依然有著與眾不同的性感魅力，尤其是他那含情脈脈的眼波。

有一次午休時，我與惠美在回休息室的路上，遇到了作艷麗公主打扮的長谷川一夫和他的隨從。那好像是拍攝《蛇姬道中》的時候。長谷川手裡提著大紅罩衫沉重的前襬兩端，一副步履維艱

*山田五十鈴
一九一七年生，日本電影「四大女優」之一。另外三位是田中絹代、高峰秀子、原節子。

*虛無僧
日本禪宗支派普化宗之僧徒。帶髮修行，特徵是頭上戴著竹笠，身上披袈裟，頸上掛著托缽，一邊吹蕭一邊化緣乞討。

的樣子。惠美不勝感慨地對他喊道：

「長谷川先生，眞美！」

「你是說我的花衣裳嗎？」長谷川一夫儀態萬千地回過頭，丟給惠美一個迷人的眼波。

一年後，昭和二十五年，我的新手場記工作剛開始步上軌道，參與了冬島泰三導演《鬼薊》一片的拍攝。我忘了是在哪裡的漁港，只記得是拍攝船上的場景。

當地漁夫為了看那天的外景攝影，把工作丟在一邊，漁港從一大早就像過節一般熱鬧起來。大大小小的漁船上擠滿了漁夫和他們的家人，漁船聚集在外景隊的船隻周圍，就像香港水上人家的船隊那樣密集，時不時傳來陣陣的尖叫。

我們的船比較大，想要加速突出重圍，卻還是被後面成群的漁船追了上來。

即便在這種時候，長谷川一夫依舊站在船頭，不斷向漁船上的歐巴桑拋秋波。當他看向右邊，只聽見右邊的漁船傳來一陣尖叫；等他往各個方向一一送過秋波後，長谷川才轉回身來說：

「四處都是人，這不是叫我連尿都沒法往海裡撒嗎？呵呵呵。」

我想他不會是當眞打算站在船上往海裡撒尿吧……

言歸正傳，當我還是見習場記時，劇組到外地出外景時從不帶我去，我只需要在大清早目送外景巴士出發。留守片廠仍有很多工作要幹，在剪接室幫忙整理、搬運膠卷，也沒時間回家，能在剪接室的油氈地板上枕著乾癟的坐墊躺一會兒，就很幸福了。

在剪接部狹長擁擠的房間裡，背靠背擺著各個攝製組的剪接臺，讓人感覺就像在野戰醫院裡

工作。

衣笠導演擅長熬夜，他總是單腳站著獨倚剪接檯前，右手轉動著膠卷。那副模樣，回想起來活像黑澤明導演《蜘蛛巢城》裡浪花千榮子扮演的妖婆。

怎麼樣，要不要來一支？

連續熬夜的時候，製作人員四處提供希洛苯。這是真有其事。

像我這樣被臨時僱用的見習場記，日薪不過一百二十日圓，似乎也沒有加班費，但加班時會供應便當，讓我很開心。我沒加班的時候，惠美常把從其他攝製組要來的便當送給我，還說：「沒什麼，拿去吧！」

午休時，惠美一回到休息室，就嚷嚷著「累死了」，然後把劇本扔到一邊，衣袖挽起，往手臂上打希洛苯*。直到現在，我還忘不了惠美注射時的爽快神情。

當時希洛苯尚未被禁，因此能夠堂而皇之地盛行於片廠。

連續熬夜的製作人員用送飯用的木托盤捧著一堆希洛苯藥劑和注射器，四處向工作人員提供服務：

* 希洛苯
Philopon，一種興奮劑，二戰後曾在日本被濫用，一九五一年後立法禁止。

「怎麼樣？要不要來一支？」這是真有其事。

在戰爭期間、食物匱乏的狀況下為一個目標忘我工作的那種習慣還保留著。也許正因如此，大家才堅持下來。

心無旁騖

最近我見到久違的小林桂樹，一起吃了一頓飯。老友相見，感覺分外親切。

記得很久以前，我在東寶的錄音樓裡偶遇過小林。配音（配合拍攝畫面錄製對白的工序）室前的走廊上，擠滿等著輪到自己上場的演員。我因為有事要辦，只好撥開人群努力往前擠。在成群的演員中，我發現了小林。

「阿桂？」「嗯！」「哦！」「好久不見啊！」

「真像在撤退船裡遇到戰友啊！」小林說。以當時的境況來說，這句話真是再恰當不過。我們之間的情誼正如老戰友一般。

昭和二十五年，我終於升任正式的場記，當時正在拍攝電影《復活》。編劇是依田義賢，導演野淵昶，原作不用說，當然是俄國文豪托爾斯泰。

飾演卡秋莎的是大映當紅的京真知子*，而聶赫留多夫公爵的角色竟給了小林桂樹，為此特地把他從大映多摩川片廠叫到京都來。

* 京真知子
京マチ子，一九二四年生，又譯京町子。

在拘留所的布景下，京真知子穿著骯髒的囚服。我只記得她側著臉倚在鐵柵欄上的模樣，還有小林扮成海軍軍官的瀟灑身姿，其餘全都忘記了。但我還記得小林當時說過這樣的話：

「我能來這裡演主角，是因為男演員太少了。大家都從軍去，還有很多人沒有回來嘛。」

小林一向如此，總愛講些大白話逗笑大家。

導演野淵先生是關西新劇運動的先驅者之一，也是著名的話劇編劇，曾經擔任同志社高等商業學校的教授。他總是一身筆挺的西服、頭戴禮帽，就像把永井荷風*拉長一截的模樣。野淵導演叼著、邁著內八字步踽踽而行的身姿，今天依然在我眼前栩栩如生。

在當時的大映京都片廠，還活躍著巨匠伊藤大輔、森一生、冬島泰三、木村惠吾、安田公義、加戶敏、安達伸生，以及來自新演伎座的衣笠貞之助等導演。

就像前面所說的，當時每年拍攝的電影多達五十部，平均每個月四部，也就是說每星期必須完成一部電影，簡直就像在辦週刊雜誌一樣。

拍攝現場就像戰爭時期的兵工廠，「今天的一架飛機抵過明天的兩架」。大家只管拚命增產，通宵達旦工作成了家常便飯。

熬夜趕工時，公司會發早餐券。而在食堂一旁的水龍頭前，經常會遇到腰上別著毛巾來洗臉的副導們。大家一邊刷牙，一邊互相發牢騷：「今天已經第三天了」、「我已經五天沒回家了」。

說是早餐，其實不過是味噌湯之類的。每當排隊分到一碗熱呼呼的味噌湯時，白吃一頓的滿足感總讓我感慨不已。而在家裡，還有伊丹十三這個還不知未來是龍是蟲的小鬼。我連續熬夜工

* 永井荷風（一八七九─一九五九年），日本小說家，與森鷗外、夏目漱石並列為明治時代三大文豪，「耽美派文學」鼻祖，題材大多與花柳界女子有關。

作的時候，他究竟是怎麼度日的？（雖然現在才來擔心已無濟於事）我還記得自己像母狐狸那樣搜羅片廠剩餘的消夜便當帶回家⋯⋯這麼說來，我也算養過他。

問題還不只有糧食短缺。由於戰後物資匱乏，膠卷產量僅兩百五十萬英尺（昭和二十二年），電影業者只有靠黑市採購來克服膠卷荒。昭和二十三年膠卷價格大幅上揚，漲到每英尺十日圓四十五錢*，諷刺的是，膠卷產量在此同時大增，超過了消費量（一九五〇年版《映畫年鑒》）。但在當時的大映，膠卷仍是珍貴的物資，導演都不敢輕易喊「NG」。

眾所周知，電影的畫面和聲音是由攝影機和錄音機兩種設備分別錄製的，然後再合到同一底片上。將畫面和聲音合在一起時，唯一的識別標記就是那塊場記板。後製的時候，把場記板出現的鏡頭與錄音中場記板的拍板聲精確重合，後面的對白和聲音才能與畫面同步。

然而，在拍攝資金緊缺的時期，連一開始這「準備，開始！啪！」所用的兩、三呎底片也讓人覺得可惜，於是有人說：「拍板就免了吧！」到後來，剪接人員不得不想盡辦法讓畫面中演員的口型合上對白。

無論如何，電影公映的日期是絕對不變的。隨著期限逼近，上述拍攝工作是否順利進行也會影響到剪輯和配音的完成。

在實在無法如期完工的情況下，劇組會分爲A、B、C、D班分頭行動。A班的導演錄製配音的時候，其他班在同時拍攝的情形並不少見。甚至，這邊已經在錄製音樂了，搭配音樂的畫面卻還沒拍攝。

*錢
當時日圓的貨幣單位之
一，相當於一日圓的百分
之一。

向作曲家說明還沒拍攝的鏡頭。

這種時候只能估計鏡頭的大致長度，先接上我們叫做「白味」的空白膠卷充數。這種方式，我們稱爲「幽靈」。向作曲家說明的時候，就說這一段有「幽靈」。

但如果「幽靈」的段落長達幾分鐘，就必須要求作曲家對畫面有一定程度的想像，所以我們會在「白味」上畫紅線或藍線，同時說明：「畫紅線的段落是兩人的特寫，藍線段落是兩人一起步行的長鏡頭。」

當時負責作曲的都是製作公司專屬的作曲家，對這種做法也許早就習以爲常，說來也眞不容易。

時值昭和二十五年，麥克阿瑟將軍的反共政策*也波及電影界。加上韓戰爆發，世界局勢動盪不安。我卻在片廠這狹小區域之中，爲了讓電影的如期上映，心無旁騖地拚命工作。

＊即清共運動（Red purge）。一九五〇年，駐日盟軍總司令部對日本各地的共產黨員與親共人士採取大規模拒斥政策。從政府職員到企業員工，一萬多人因此失去工作。

黑市香菸事件

內田百閒[*]有一篇名為《二錢記》的作品，說的是少年百閒從京都回岡山時，因為車資差兩錢而無法動身的往事。

最後，他只好用身上所有的錢買了到中途姬路的車票。在姬路下車後，他靈機一動，把隨身帶的書賣掉，終於回到岡山。令他懊惱的是，他在京都竟然沒想到這個辦法。

事實的確如此，哪怕只是少一分錢，就買不到票。我在京都當伊丹十三的保姆時，從我們住所到大映京都片廠上班必須搭電車：先搭市營電車從烏丸車庫到北野白梅町，然後換嵐電北野線在帷子路口下車，最後還需步行一段才能抵達。

忘了是拍哪部作品時，有一天，劇組預定大清早出發到市內拍外景，我慌慌張張從家裡趕去，一邊往車站跑，一邊摸口袋裡的錢，發現金額太少，但我還是跳上電車。結果我身上的錢只勉強夠買市營電車的票（當時好像是八日圓？），然後就所剩無幾。白梅町之後的車資，我不知道該從哪裡生出來。

前往外景地的出發時間漸漸逼近。這時候，行程管理人一定正正焦急地在外景巴士前抱怨我這個菜鳥竟敢姍姍來遲。但轉念一想，我不過是個見習場記，少了我，工作也不會有什麼影響，等時間一到，他們自然會按時出發。這麼一想，我反倒變得出奇冷靜，決定乾脆走路去片廠。

就在我忿忿地從嵐電車站走過的時候，彷彿在黑夜裡看到燈塔的光一樣，一座點著紅色燈泡

[*] 內田百閒（一八八九—一九七一年），夏目漱石的弟子，橫跨明治、大正、昭和三個時代的文豪。

的四角崗亭映入我的眼簾。走近一看，一個典型公僕模樣的年輕警官正獨自坐在桌前寫著什麼。我像抓住救命稻草一樣跑進去，摸著本來就什麼都沒有的口袋，告訴警官說我的錢包掉了。年輕警官聽我說完前因後果，笑瞇瞇站起來，從自己的錢包裡拿出十日圓借我。當然後來我把錢還給了他。

就這樣，伊丹十三當年怎麼在我們上頓不接下頓的日子裡活下來，至今仍然是個謎。不久後，住在大屋裡的房東要求我們搬走，於是我們搬到帷子路口站前，從那裡到片廠只需步行五分鐘，從此我不必再擔心車票錢。我們租的是二樓的兩個房間，幾乎從窗口就可以把電車乘客的長相看清楚。

這裡的房租每個月九百日圓。離片廠近了倒好，下班時同事們常順路來訪，但吃吃喝喝的事漸漸多起來，我們又陷入慢性的經濟困境。沒多久我們就成了附近當鋪的熟客，送進去的大部分衣物都一去不回。

Ψ

那是天氣即將轉寒的時節。難得工作空閒，我剛好在場記休息室，很稀罕地接到一通找我的電話。

對方說：「很吃驚吧？我是市田家的阿幸呀！妳小學時候的……現在我到京都來了。」

多年前，阿幸住在我家附近。她父親是國營鐵道職員，母親是有名的專科學校老師，家裡生

活很富裕。我家卻是……父親因觸犯《治安維持法》被抓進拘留所，母親在小學教書，勉強支撐著一家人的生活。

已經十四年沒有聽到阿幸的聲音了，她依然那麼活潑開朗。阿幸告訴我，她丈夫從事跟美軍有關的工作，待遇很好，這次來是為了進貨。「我還帶了三個孩子呢！」電話裡的她依然笑聲爽朗。

「我幫很多人買過洋菸什麼的。妳那裡有人要買Lucky Strike的話，我可以幫妳訂貨。」——聽阿幸談著黑市菸草買賣的話題，我想起當年去她家時看到的景象。

那時雖然還在打仗，她家櫃子裡卻滿滿放著成袋的砂糖和一箱箱肥皂。看來即使在那種世道下，她家依然過著優裕的生活。跟她搞好關係，以後也許能得到什麼回報——我不能說我心裡沒有這樣的期待，於是我答應幫阿幸找一些想買洋菸的人，並邀請她全家到我家作客。

昭和二十五年的秋天，一包和平菸（PEACE）要五十日圓，光牌要四十日圓（我想不起來Lucky Strike的黑市價是多少了）。惠美前輩和導演、攝影師等很多人都想買這種菸，說好先付款。惠美幫我把菸錢收齊，不一會兒就湊成一筆一萬五千日圓的鉅款。

阿幸來到我家，帶著兩個男孩，手裡還抱著一個小的。同行的還有一個穿夾克的男人，阿幸介紹說是她丈夫。那男人不怎麼說話，給人有些陰沉的感覺，阿幸卻說個不停，大聲地笑著。

阿幸收下鉅款後就告辭了，跟我約定隔日四點鐘在四條大橋靠京極一側碰面，還說一定親自把香菸送到。

第二天，還不到約定的時間，我就站在四條大橋下。河上吹來的陣陣冷風，讓我後悔不該這麼早來。但過了四點半，仍不見阿幸的身影。我擔心她弄錯橋上的等候地點，在橋上走來走去找她。或許是她的小孩生病了。這樣想著想著，我一直站到六點多，阿幸卻始終沒出現。四周完全暗下來，路燈亮了。我怕讓惠美久等，拖著沉重的雙腳回到片廠。惠美聽了我的話後說：「這事有蹊蹺。妳不會是被騙了吧？」聽到這話，我才回過神，臉都嚇白了。這一大筆錢都是別人的，無論如何我都得把錢要回來。於是我向惠美借了錢，直奔阿幸在大津投宿的旅店。

到大津的時候已經是深夜。我一路打聽旅店的名字，好不容易才找到。站在門口的老闆告訴我：「那個客人今天一大早就出發了。」我問他阿幸是否留下什麼東西給我，回答是什麼都沒有。

後來我怎麼回京都的我已經忘記。無奈之下我只好回東京老家，向叔母借錢來還大家。

我憑著向旅店打聽來的市田幸子住址，在阿佐谷來回尋找。終於找到她家時，我懷著滿腔的憤怒、只想大罵一場，怒氣沖沖拉開她家大門口的玻璃推門。

但開門一看，眼前的景象讓我不知該如何形容。屋裡沒有一件家具，儼然就是一間空房。當時天色已暗，屋裡卻沒有點燈，一個穿著和服的老太太從裡面走出來。雖然看不清臉孔，但我知道這就是阿幸的母親。

她聽我說完後，平靜地說：「請您報警吧。」

「我女兒自從在沼津吃霸王飯不給錢被抓之後，東躲西藏地把父親口袋裡名片上的人、熟人、親戚都一個個個騙過。我這裡您也看到了，已經沒有任何東西可以用來補償您。」

52

等雲到

片。

多年後，我在報紙的一角看到一則題為〈女詐欺犯落網〉的報導，旁邊還附著一張阿幸的照

本文出處

「電影俱樂部」會報18、19、21、22號（一九九二年冬─一九九三年冬）

第三章

———

女神的微笑：《羅生門》

黑澤明駕到

昭和二十一年，伊丹萬作去世後，曾經照顧他的製片人榮田清一郎創辦了「板萬會」，把住在東京、跟伊丹萬作相熟的人找到酒館去，舉行了一場「追思會」。與會者有被伊丹先生稱之為「芭蕉轉世」的中村草田男、曾擔任伊丹先生第一副導的佐伯清，以及剛入行不久的橋本忍等人。

橋本先生於大正十七年生於兵庫縣，在偶然的機會下走上劇作家的道路，後來師從伊丹先生。伊丹夫人曾對我說，年輕時的橋本先生是個光彩照人的美男子，於是大家戲稱他為「光源氏*先生」。

然而這位光源氏自幼體弱多病，肺結核、腸阻塞、腎炎、胰臟炎、肝炎、骨折等，幾乎集所有疾病於一身，還做過多次大手術，渾身縫縫補補，可謂「滿身瘡痍」。但他總能迅速康復，生命力之強，就像那個拉斯普京*一樣。

要是橋本先生沒有罹患肺結核，也許就不會有今天的「名編劇橋本忍」了。不，應該說：要是那樣的話，也許世上就不會有《羅生門》這部電影了。

伊丹先生有一部未完的作品名為《IF》（IF／若しも），內容講述一個武士到渡口乘船，卻因晚到一步，船離岸而去。武士大喊：「喂——請等一下！」但是船沒有回頭。於是劇情開始假設，「假如」武士趕上了那艘船，之後發展出什麼故事。

「命運之神」的惡作劇有時會打亂人的一生。

* 光源氏
日本古典小說《源氏物語》的主人公，絕世美男子的代表典型。

* 拉斯普京
Grigory Rasputin
（一八六四—一九一六），
俄國宮廷寵侍，因擅長巫衙深得尼古拉二世寵信，後因干涉朝政被保皇派暗殺。據傳生命力極強，保皇派用盡手段才把他殺死。

橋本先生被徵召入伍到鳥取第四十連隊時得了肺結核，被送進岡山縣一所收容結核病人的陸海軍傷殘軍人療養院。六人一間的病房裡，橋本先生的床位就位於屋子正中央。

有一天，鄰床的士兵借給橋本先生一本雜誌，說是給他「解解悶」。

那是一本名為《日本映畫》的協會雜誌（大日本映畫協會發行），雜誌最末附有劇本。橋本先生讀了劇本，心想：這樣的東西我也會寫。於是他向鄰床打聽劇本寫得最好的是誰，對方回答是伊丹萬作。看來這人並非普通的電影愛好者。

不久後，橋本先生搬到了新病房，開始準備動筆寫劇本，卻不知從何下筆，只好去商店買來四百格的稿紙，寫了第一場戲，並用粗體字標出場景名稱。這個劇本描寫的是療養院士兵的群像，因為療養院被當地人稱為「山上療養院」，因此劇名就叫《山上的士兵》（山の兵隊）。

橋本先生把劇本寄給人在東京的伊丹先生，回信卻是從京都寄來的。伊丹先生那時因為得了肺結核，已辭去東寶的職務、遷居京都。那是昭和十六年。

伊丹先生在信中寫道：「你的文筆稚拙，看似沒有寫作才能，」卻又接著寫道：「但又好像有超越其上的東西。」橋本先生回憶說：「也許伊丹先生當時的興趣不在劇本上，而是想知道結核病的新療法。」

伊丹先生的回信讓橋本先生欣喜不已。他去找那位鄰床的士兵，也想讓他看看這封回信，可惜他已經回松江去了。橋本先生再打電話到松江，卻被告知那個士兵已於三個月前去世。

從那以後，橋本先生一寫了劇本就寄給伊丹先生過目。戰爭結束後，橋本先生在姬路的一家

自行車公司擔任會計，有一次因爲腰椎受傷而在家中休息，讀了芥川龍之介的小說。他發現芥川

的小說從未被改編成電影，於是有心把他的短篇小說《竹林中》（藪の中）改寫爲電影劇本。

橋本先生把書桌搬到外廊，一下筆便沉浸其中，連外頭下雪了他都渾然不覺，只用了三天時

間就寫成劇本。劇本題爲《雌雄》，篇幅很短，一共用了九十三張兩百字一頁的稿紙。

遺憾的是，這時伊丹先生已經去世，未能讀到這部作品。橋本先生去京都出席伊丹先生的法

事時，阿君夫人把佐伯清先生介紹給他。阿君夫人說：「今後就讓他幫你看劇本吧。」於是橋本先

生把包括《雌雄》在內的幾部劇本寄給了住在東京的佐伯先生。

佐伯清於大正十三年生於松山。他在松山中學的同窗前輩裡有伊藤大輔、伊丹萬作。因爲這

個緣故，他成了伊丹先生的副導。

伊丹先生引退後，佐伯先生留在東寶擔任熊谷久虎、島津保次郎的副導。就在那時，他與擔

任山本嘉次郎*第一副導的黑澤明成了好朋友。

昭和十六年，佐伯先生以海軍報導班成員的身份被派到婆羅洲，直到戰敗那年的四月才回到

日本。其間黑澤先生導演的第一部作品《姿三四郎》大獲成功，電影獲得的好評也傳到人在海外的

佐伯先生耳裡。

佐伯先生於終戰前夕恢復了他在東寶的職位，黑澤先生特地爲他寫了一部題爲《天晴一心太

助》的劇本，藉以支持佐伯導演的正式登場。

但佐伯先生因爲戰後的東寶罷工事件去了新東寶，黑澤先生則在大映執導了《平靜的決鬥》。

*山本嘉次郎（一九〇二～一九七四年），黑澤明的恩師。黑澤明進入電影界的第一個工作就是被分派到山本嘉次郎的手下，擔任副導，前後爲山本老師的七部電影當過副導。

有一天，各奔東西的兩人在東寶製片廠的噴泉前偶然相遇，不能不說這又是「命運之神」的安排。黑澤先生說，大映希望他拍攝一部古裝片，問佐伯先生有沒有好劇本可以推薦。

佐伯先生說起橋本先生寄給他的《雌雄》，黑澤先生立刻表示很想拜讀一下。於是兩人就從砧的片廠一路走到佐伯先生在鳥山的家。黑澤先生拿著《雌雄》粗略瀏覽了一遍後說：

「能不能把這個本子借給我？雖然篇幅短了一些，但我可以想想辦法。」

佐伯先生說：「如果劇本可以用，我就把橋本從姬路叫來。」就這樣，劇本交到黑澤先生手中。

不久後，姬路的橋本先生收到一張來自製片本木莊二郎的明信片，應邀來到東京。

橋本先生借宿佐伯家，每天到位於狛江的黑澤家商討劇本。日後創作《生之欲》、《七武士》等名作的劇作家橋本忍與黑澤明就是這樣相遇的。

為了擴大篇幅，橋本先生把芥川另一篇小說《羅生門》的故事也加入劇本中，嘗試重新修改。再加上橋本先生因腰痛復發無法行動自如，於是《羅生門》的劇本由黑澤先生親自修改完成。

但這樣一來，劇本又變得過於累贅。

昭和二十五年，在大映京都製片廠，人們爭相談論著「黑澤明要來」的小道消息。

黑澤明導演的《野良犬》那時剛上映不久。乘著可謂如日中天的勢頭，英姿颯爽的黑澤明先生帶著老搭檔本木製片人、三船敏郎、志村喬等人出現在我們面前。

當黑澤先生和三船先生等人走過片廠時，我們興奮地擠在休息室窗前，熱烈地談論著：「那

就是黑澤導演呀！」、「個頭兒真高！」

那時的黑澤先生一行人，連走路都是那麼活力四射，散發著一股凜然的氣勢。

若草山的《礦工小調》

前面寫到我因爲Lucky Strike而被詐騙的事。當時洋菸的威力確實非同小可。

野村芳太郎*導演說起拍攝《醜聞》時的往事。──「我們公司（松竹）的大導演黑澤明導演都抽洋菸，所以我很驚訝黑澤明導演竟然抽日本菸（笑）。沒多久後就聽黑澤先生說：『我戒日本菸了，這附近有賣洋菸的嗎？』（笑）（《電影旬報增刊74‧5‧7號／黑澤明紀實》）──那個時代就是這樣。

拍《羅生門》時也有類似的回憶。

在奈良拍攝外景的時候，劇組住在若草山腳下的一家旅館裡。副導樓上的房間是主要工作人員和演員晚上聚餐的房間。我在副導房間裡討論工作，只聽見二樓傳來一陣陣歡笑聲，又看到有菸頭從二樓落下，可能是坐在窗邊的人撚熄了菸頭順手扔下的。彎曲的菸頭落在庭院石頭上，久久冒著細細的白煙。第三副導田中德三笑道：「看來他們抽的還是洋菸。妳看菸頭那麼久都不熄。」

當時的第一副導是加藤泰，第二副導是後來去了民藝*的若杉光夫。這三位副導後來都成爲各具特色的導演。

*野村芳太郎
（一九一九─二○○五年），電影導演。曾擔任黑澤明的副導。代表作有《砂之器》等。

*民藝
即劇團民藝。日本最著名的話劇團之一，成立於一九五○年。

加藤先生那年三十三歲。他的姨父是名導演山中貞雄。透過山中先生的介紹，加藤先生進入砧的東寶製片廠，後來在東映連續拍攝了許多俠義電影名作。可惜不知為什麼，這位富有才華的導演卻與黑澤先生格格不入。

電影開拍之前，三位副導去黑澤明先生的居所拜訪，想請導演講解一下。黑澤先生回答他們：劇本要說的正是人心不可理解。從那時起，加藤先生的工作態度開始變得消極起來。

他在開拍時姍姍來遲，總是叼著菸斗站在一邊，用一種批判的眼光看著拍攝現場。不過，第一個用「小儂」*這個暱稱叫我的，正是這位加藤先生。

那時還在拍攝準備期間，黑澤先生常在片廠跟志村喬他們練習棒球。有個球沒被接住，正好滾到我的腳下。頭戴遮陽帽、身穿白T恤和牛仔褲的黑澤先生，高高舉起戴著棒球手套的那隻手，對我喊道：「啊——球……」然後問站在一旁的加藤先生：「她叫什麼名字？」加藤先生看了看我這個還沒有暱稱的新手，稍微遲疑一下，然後隨口為我取了個名字：「嗯……小儂，就叫小儂。」

我沒有把球扔回去的腕力，於是拘謹地走近黑澤先生，把球遞給他。黑澤先生臉上露出黑澤式的迷人微笑，對我說：「謝謝你，小儂！」從那以後，「小儂」就成了我的暱稱。

「小儂——拿水來！」

「小儂——有沒有冰塊？」

＊小儂
作者姓「野上」（nogami）的第一個音節與「儂」字發音相近。

60

等雲到

黑澤先生開始接二連三叫我「小儂」，每次我都滿心歡喜地跑上前聽候吩咐。日子久了，也會聽到讓人情緒低落的怒吼：「小儂！搞什麼名堂？」

時值烈日炎炎的盛夏。我端著水走到黑澤先生身旁，一股混雜著汗臭的大蒜味撲鼻而來。這大概是昨晚宴會的餘韻。每晚的宴會上，必有一道名為「山賊烤肉」的菜，據說是把蒜末塗在生肉上烤著吃。

那時候我還沒有資格參加宴會，滴酒不沾的攝影師宮川一夫和燈光師岡本健一也沒有出席。宴會傳統一直保持了下來。或許對於黑澤先生來說，宴會也是重要的工作場合吧。有時他會在喝得起勁時突然講起重要的事，令人不敢掉以輕心。

宮川先生是個做事有條不紊的人，總是一回到自己的房間就開始整理攝影資料和筆記。

在昏暗的樹林中要盡可能地縮小光圈以求畫面鮮明，用八面鏡子（四呎見方）從樹上、山崖上反射陽光，讓人物形象及演技黑白分明地得到體現。（摘自《攝影備忘錄》）

《羅生門》在奈良的深山裡拍攝，首先開拍的是志村喬扮演的樵夫扛著斧頭快步走進山裡的鏡頭。

黑澤先生特別喜歡鏡子。不過，使用鏡子是為了反射不斷移動的陽光。燈光組必須往向陽的地方、揹著沉重的鏡子在樹林裡的斜坡上奔走。

「龜岡，能不能把鏡子再偏西一點兒哈？」岡本先生朝著上方喊道。

「不行呀，那樣的話，太陽就照不到淅。」

京都話太柔和，所以聽起來總覺得有些拖逕。太陽就快落山了，開始心慌的導演大喊……

「那趕緊找太陽照得到的地方不就得了嗎你！」

導演的怒吼在深山裡回響。難怪京都的同事都說東京話凶巴巴的、受不了。

深山裡的拍攝現場，山螞蟥（水蛭）特別多，不只從腳下鑽出，有時也會從樹上掉下來。大家聽了難免膽戰心驚，每天早上都要坐下來往鞋襪縫裡、脖子都抹上鹽才敢出門。岡本先生卻說，山螞蟥比蛇要好多了。有一次在樹林中為攝影作準備的時候，在高處指揮的岡本先生突然大叫一聲，像孫悟空一樣跳得飛高，黑臉都嚇綠了，說是看到了「蛇」！其實只是燈光組拉的電線在地上滑動而已。大家取笑說，燈光師怎麼能被電線嚇得跳起來呢？看來宮川先生對蛇真的是深惡痛絕。

深夜裡，每當黑澤先生他們的宴會進入高潮，一群人就會跑出旅館，到若草山去比賽爬山。這時副導們也一起跑出去，我也氣喘吁吁地跟在後面。若杉光夫先生寫道：

我和田中德三一起。只穿一條短褲跑上山就是那時候的事。阿德高喊著「回歸野性！」之類的口號，把短褲也脫下來，我也手忙腳亂效仿他。（同前《黑澤明紀實》）

大家在山頂聚齊後，就圍成圓圈、手舞足蹈地唱起《礦工小調》（炭坑節）……

當時大家都還那麼年輕，《礦工小調》一直唱到深夜。

月亮出來出來月亮出來啦

月亮照著咱三池煤礦呀

煙囪那麼高啊

會不會燻黑了月亮呀

這一段大家跳的好像是盂蘭盆舞，接下來的「挖呀挖呀使勁兒挖呀」這段則一邊做出挖煤的動作，一邊往前進。

那時，大家都那麼年輕。黑澤先生剛滿四十歲。

京都的製片廠習慣稱呼導演為「老師」，不論你是第

攝影打一百分以上！

一次拍電影，還是二十出頭的年輕人，只要當上導演，立刻升級為「老師」。

有一天，黑澤先生禁止了「老師」的稱謂，要大家只叫他「黑澤桑*」就好。京都再怎麼說也

* 桑
日語中稱呼某人時，通常不分男女，在名字後面加一個「桑」（さん）以為敬稱。

是個注重傳統的地方，「黑澤桑」這個稱呼讓人有些忐忑，但習慣成自然，大家甚至漸漸覺得這麼叫格外親切。因為《羅生門》，黑澤先生在大映京都製片廠留下種種「產業革命」事蹟。

其中之一，就是前面曾稍微提及的問題。當時不單大映，大部分公司都採用底片剪接。劇組人員看到的工作毛片雖然說只經過一道剪輯，但多餘的前後部分已經都被剪掉，剪接程度接近完成狀態。我差點兒以為剪接就該是這樣的。這種方式的目的，當然是為了節約經費，同時也為大致判斷整部影片的長度。

《羅生門》一行從最初的外景地奈良回到京都的製片廠。沒有比外景歸來後第一次看片更令人期待與不安的事了。尤其是攝影師宮川一夫先生，這是他第一次和黑澤明先生並肩看片，心裡一定是一種等待判決的心境吧。不只宮川先生，所有劇組成員都神情緊張地聚集在試映室裡。

但那次看片卻不歡而散。試映室內的燈光一亮，黑澤導演就衝出去，向製片人本木莊二郎憤憤地說著什麼。負責剪接的西田重勇先生是個溫厚的老者，只見他憂心忡忡地站在一旁，豎著耳朵聽兩人交談。其他工作人員也表情怪異地魚貫而出。黑澤先生邊走邊對本木先生說著什麼，我不明就裡追上去問出了什麼事。

「我不記得我拍過那樣的片子！」導演的聲音裡飽含憤怒。

然後他回頭對我說：「叫他們照原樣給我全部沖印出來！」

剪接師只是像往常一樣把各個鏡頭的前後剪掉，然後再照順序接起來而已，但這在導演眼裡，膠卷就像被人肆意剪接過一般。

「弄出這樣的東西來，完全把我的節奏打亂了，真是的！」

黑澤導演一副怒不可遏的樣子，向公司提出：今後所有膠卷都必須按拍攝時的原樣沖印，剪接也必須由導演親自動手。

奈良的外景部分是志村喬飾演的樵夫走進樹林深處的重要場景，畫面節奏感剪接起來難度尤其高。

數日後，黑澤先生親自重新完成剪輯後，嘆道：「終於放心了。」今天，用正片來剪接的方式在任何一家公司都已經是常識。

這場意外，讓宮川先生始終沒能找到合適機會問黑澤先生對攝影的評價如何。黑澤先生則以為自己已經對此表示過讚賞，也忘了再提及這件事。當他從志村先生那裡聽說宮川先生正在擔憂著，才連忙說道：

一百分。攝影是一百分！甚至一百分以上！（《蛤蟆的油》，岩波書店）

其二，當時說到拍外景，理所當然是拍無聲（不收音）的畫面。攝影師不可能扛著重得不能再重的電瓶上路，攝影機操作就靠手搖，是名副其實的人工作業。就像一個帶手柄的捲尺被安裝在馬達上一樣，攝影助理必須緊盯著格數，以每秒二十四格的速度轉動手柄。如果只轉十秒或二十秒還好，持續超過三分鐘的話，助理已經滿頭大汗，還要像隻蝦子一樣弓著身不停轉動機器。

《羅生門》的外景當然也用了這種手搖柄，後來因為黑澤先生不喜歡才禁用。

其實黑澤先生自己就有操作手搖柄的經驗。

《酩酊天使》裡有一個三船敏郎的亡靈追趕三船敏郎的夢境。拍攝背景大海時，有形狀符合需求的海浪湧來，攝影助理卻不在旁邊，黑澤先生二話不說就上前操作。但是要想保持均勻的轉速非常不容易，任何心情的波動都會影響到手部動作。黑澤先生說：「轉速不均勻，拍出來的畫面更有意思。」最後那些畫面是否有用上不得而知。

黑澤攝製組的外景要求同步收音，所以還必須有能讓聲音同步的同步器（Synchronous motor）。說是同步收音，能直接採用的聲音卻不多，大多數情況下還是需要事後配合原聲重新錄製對白。這是最合理的辦法，所以一直沿用至今。但在此之前，拍外景時不需要錄音組同行。對此，大夥都感嘆「真不容易！」但也是看在黑澤攝製組的份上，公司默許了這種方式。

其三，說到錄音組，當時組裡職位最低的是紅谷愃一。他現在已是大名鼎鼎的錄音師，那時候則還是個小夥子，常常為了搬運沉重的電瓶累得大汗淋漓。我一直稱呼他「阿紅」。

跟阿紅說起《羅生門》時，回憶總是多得說不完，特別值得一提的是在戶外進行後期錄音的往事。後期錄音，是指鏡頭拍攝完畢後的錄音工作。大多數的後期錄音都是攝影完成後在錄音室內，一邊放映剪接好的影片，一邊進行錄製。

但黑澤先生認為遠處傳來的聲音，以及大吼大叫的聲音，在錄音室裡錄不出寬廣的空間效果，所以堅持在戶外錄製。這個觀點很有道理，但這種錄音方式還未曾有人嘗試過。錄音師大谷

嚴先生怨聲載道：「這不是要人命嘛！」這件事阿紅也記得很清楚。

我們在錄音室後面空地上掛了一面當銀幕的布，然後再用兩面鏡子把畫面從放映機上投射過

來。鏡子因為在攝影室中經常用到，所以很容易找到夠大的。我們先把一面鏡子固定在放映機右

側，另一面鏡子則放在門戶大開的放映室入口處。畫面就從鏡子傳到鏡子，最後投射在銀幕上。

阿紅說：「那是破天荒的頭一回，所以記得特別清楚。」

「白天太嘈雜，根本無法錄音。還有嵐電（京福嵐山線）的噪音。只好等末班車過後，三更半

夜裡才能開始。」

這麼說來，我也想起三船敏郎和志村喬他們盯著銀幕大聲「哼」、「哈」的情景。

回憶往事，我們不由得想到，當年參與拍攝《羅生門》的製作人員當中，在世的人已經不多

了。我和阿紅商量，有機會一定要邀請黑澤先生，大家來辦「《羅生門》聚會」。*那肯定會像一場

老戰友聚會。

經典的太陽鏡頭

現在才來感慨似乎不合時宜，但我覺得黑澤先生對攝影機堪稱瞭若指掌。不論什麼鏡頭，他

雖然也徵求攝影師的意見，但一定還會親自透過取景器*決定畫面的構圖，甚至連選擇鏡頭尺寸也

很在行。在拍攝現場，黑澤先生對鏡頭取景的範圍也把握得非常明確。

*本文寫於一九九四年冬～一九五年秋，黑澤明當時仍健在（逝於一九九八年）。

*取景器（View）Finder，又譯觀景窗。

比如雪天攝影的時候，工作人員來回走動都小心翼翼，生怕在雪地上留下腳印。只有黑澤先生一副不以為然的樣子，大剌剌地走到攝影機前面去。周圍的人露出訝異的表情，彷彿在說「唉呀呀，那麼大的腳印！」導演卻把握十足地說：「放心吧！這地方不會拍到。」光憑這一點，就足以讓我對黑澤先生敬佩不已。

很多人因此以為黑澤先生會喜歡照相機（以前稱為「寫真機」）之類的。出遊海外時，常有人送高級相機給他，但其實黑澤先生對照相機一點興趣也沒有，是少數的連照相機快門也沒按過的人之一。

很多人都知道，黑澤先生在《七武士》後開始採用多機拍攝的方式，在此之前都是單機作業。

當然，《羅生門》的時候也只用一台攝影機。

宮川一夫先生總是一旦在攝影機前坐下，就一直盯著取景器直到最後。黑澤先生緊挨著坐在他身邊，兩人都是一副爭先的架勢，取景器總是被他們其中一人霸占。攝影助理小平（本田平三）忍不住抱怨：「什麼時候才能輪到我們看呢？」

一直到現在，黑澤先生都還常對著副導吼叫：「給我盯著攝影機！」或是「看攝影機不就知道了？把路人放在那種地方，攝影機是拍不到的！別白費工夫了！」

問題是，不是副導不看攝影機，而是要像黑澤先生那樣在腦袋裡精確把握鏡頭畫面的本事不是任何人都能做到的。

這段的開場白說得太長了些。總之，我認為《羅生門》的美，體現在簡單的構圖和光影的絕妙

68

等雲到

搭配當中。

飾演盜賊的三船敏郎躺在大樹下睡覺時，一個女子騎馬經過。

盜賊的目光緊隨著女子的身影，一陣「原本不該吹來的」風吹過，吹動了落在盜賊胸膛上的樹影。那是一種不祥的美。

還有，女子在山谷裡跳下白馬，獨自在小溪邊等候。這時，一束光從空中射下來，照在她身上。那是在清晨拍攝的外景。那處山谷是黑澤導演偶然經過時發現的。

盜賊欺騙女子：「妳的同伴被蝮蛇咬傷了。」說完拉著她就跑。兩人在樹林的光影間飛奔的速度感可謂絕妙。這樣的畫面，通常是把攝影機架在軌道車上、由工作人員全速推著攝影機前進拍攝的。但黑澤先生認為這種「推軌鏡頭」無法體現速度，必須採用「搖攝」的方式：以攝影機為中心畫一個圓，演員必須繞著攝影機、一直與之保持同等距離奔跑著；攝影機只需要旋轉三六〇度拍攝，不論演員跑多久都沒問題。

說起來很輕巧，但要做到像電影當中看到的那樣──在那座樹林中全速奔跑──並不容易。由於攝影機拍不到京真知子的腳，於是她穿上運動鞋。我還記得她一身古裝搭配運動鞋的樣子看起來很滑稽。

黑澤先生最愛太陽。他的自傳《蛤蟆的油》也曾提及《羅生門》中拍攝太陽的事。

這部作品的重要課題之一，是樹林中的光與影成為整部作品的基調，所以，關鍵在於如何捕

捉製造光與影的太陽。我的打算是：透過正面拍攝太陽來解決這個問題。

在當時，攝影師對直接拍攝太陽心存疑慮，據說是因為擔心太陽光會燒壞膠卷。宮川先生壯著膽把攝影機對著太陽仰拍，拍下了在樹梢後閃閃發光的太陽。盜賊摟住女子強吻的場景，用到各種拍攝角度：兩名演員坐在高架臺上，以樹梢後的太陽為背景仰角拍攝。

回想起來，戰後憑吻戲吸引大批觀眾的「接吻電影」第一號，是一九四六年大映千葉泰樹導演的《某夜的接吻》（或る夜の接吻）。到了《羅生門》時，吻戲已經沒那麼稀奇。即便如此，扮演盜賊的三船敏郎還是一副緊張兮兮的模樣。他從前一天晚上就停止吃大蒜，攝影前還鄭重其事地漱了口。

攝影即將開始，三船敏郎在吻京真知子前，靦腆地說：「那，我就失禮了。」

拍攝京真知子的鏡頭時，反而需要把攝影機搬到高架臺上去，因為從高處才能拍到她的臉部。我記得黑澤先生站在臺子上反覆提醒：

「小京，眼睛睜大一點兒。要一直睜著！」

演對手戲的三船敏郎，肩膀冒著汗珠，樹葉的影子搖曳其上。其實，真正的樹影由於位置較遠，很難拍出清晰的效果，於是要燈光組每個人手拿樹枝在燈前搖晃。汗珠則是由化妝師用水灑出來的效果。需要大面積的樹枝影子時，手搖樹枝還不夠，還得在頭上套上網罩、在上面插上樹枝同時搖晃。

被譽為「具有劃時代意義」，對著太陽拍攝的接吻鏡頭。

竹林內的「犯罪現場」，位於京都的桂附近一所名叫光明寺的寺院後面。

那裡本是一小塊被雜木林包圍的空地，攝製組到來後，搬入攝影機、燈光，不一會兒，空地就變成拍攝現場。大家剛開始清除礙事的樹木枝條時，還會小心翼翼地說：「實在對不起，這根樹枝就砍掉吧。」那些砍下來的樹枝不知何時開始都成了拍攝道具。寺院的住持雖然有些無可奈何，但眼見電影原來是如此辛苦努力的結晶，也沒再多說什麼。據說黑澤先生還從住持那裡獲贈一把題有「益眾生」三個大字的扇子。

拍攝工作從昭和二十五年七月七日開始，八月十七日結束，一共四十二天。以現在的眼光來看，應該算相當迅速。在那段日子裡，晴天上光明寺，雨天就在片場裡「羅生門」的露天布景下拍攝。

據資料記載，這座「羅生門」占地面積達一九八〇平方公尺（六〇〇坪），門面寬三十三公尺，進深二十二公尺，高二十公尺，是個龐然大

物。由於它過於龐大，樑柱難以支撐整個屋頂，因此不得不把屋頂拆掉一半，也算營造了荒廢的氛圍。

這道門裡總是有清涼的穿堂風吹過，夏日裡涼爽宜人。午間休息的時候，道具工人常常像剛打撈上來的魚一樣七橫八豎地躺在下面午睡。

黑澤先生要求在門前製造一場大雨，劇組於是找來三台消防車專門負責放水，沒想到這在後來的火災事件中立了大功。

「底片！把底片搬出來！」

很多事現在回想起來只覺得不可思議。《羅生門》在拍攝過程中遭遇了兩次火災，最後居然奇蹟般地如期上映。這段往事被當成一則美談記錄在大映的社史中⋯

然而在該片完成前夕的八月二十一日傍晚，京都片廠第二攝影棚不幸起火，一時間影片如期完成的目標危在旦夕，唯全體工作人員團結一致、群策群力，終於順利完成任務。以八月二十五日在帝國劇場舉行的，由讀賣新聞主辦、湯川獎勵金公開募集的首映為始，自翌日二十六日起，全國同時公開上映，獲致巨大成功。《羅生門》劇組的奮鬥精神，也是大映的驕傲。（《大映十年史》，一九五一年）

火災發生在八月二十一日，而二十五日就要舉行首映，而且是在東京的帝國劇場，教人怎麼不驚慌失措。中間只有三天時間，而且這三天內還發生一起沒有燒起來的火災事件。如此短時間內發生兩起火災，影片居然能夠如期上映，也許是因為大家還保有戰敗前夕那種決戰本土的魄力吧。

二十一日的火災是從第二攝影棚燒起來的，那裡當時正在拍攝安田公義導演的《虛無僧屋敷》，據說是漏電引發了火災。《羅生門》的攝影已經在八月十七日結束，記得當時我們正在為剪接和後期錄音（把對白和音效、音樂混錄在一起的工序）作準備。

我記不得自己是在哪裡聽到有人大喊：「失火了！」剪接室自然是亂成一團，因為大家都用底片剪輯，每個攝製組都堆著成堆的膠片，而且當時還在使用易燃的硝酸賽璐珞片，可謂一觸即發。加上剪接室位於一座木結構的平房，就細長的魚洞一樣連接著各個房間，是走起來會嘎吱嘎吱響的木板走廊——簡直就是現成的柴火。

一失火，其他製片廠的人也會立刻趕來救火。當時的太秦* 還保留著這樣的傳統。那一次，附近的東橫映畫（後來的東映）同行們也紛紛趕到剪接室，一時間到處是進進出出搶運膠卷的人。我還記得在東奔西跑的人中，鶴立雞群的黑澤先生大喊：

「底片！底片！把底片搬出來！」

曾參與攝影的救火車拉響了警報，熟門熟路地飛馳而來。露天布景旁的水箱還在那裡，水柱

* 太秦
京都市右京區的地名，各
大電影製片廠雲集之地。

從水喉裡噴出，就像拍攝雨景時那樣，縱橫交錯澆在第二攝影棚的屋頂上。所有膠卷都搬完後，我站在圍觀的人群裡，遠遠看到攝影棚上方的白煙和紅色的火苗逐漸熄滅。剪接部的一個女孩激動得大哭起來。

後來聽黑澤先生說起，他在一片混亂的剪接室裡偶然看到一條膠卷落在地上，於是把膠卷捲好、順手放到口袋裡。就在這時，警衛大叔來找黑澤先生，說道：「攝影師宮川先生在門口暈倒咧。」黑澤先生斥道：「什麼叫『暈倒咧』？快送醫務室呀！」趕到宮川先生那裡後，宮川先生說找不到某個重要鏡頭的膠卷。黑澤先生掏出剛才塞進口袋的那條膠卷，宮川先生看了大喜：「就是它！就是它！」

有件事讓田中德三至今難忘。他在片廠裡跑進跑出時，偶然撞見黑澤先生。黑澤先生突然說：「看樣子這電影是趕不上公映日了。」他說這話時，表情裡似乎透著喜悅。然而，東寶出身的黑澤先生日後將會知道，這樣的小事是不足以讓大映延後公映日的。

第二副導若杉光夫對我說起當時的情形：他把《羅生門》的底片盒放到自行車後座，載到片廠前的早地避火。正在觀望火勢的時候，他看到黑澤先生憂心忡忡從對面走來。若杉先生沒說什麼，只對著他拍了拍自行車後座的底片盒，黑澤先生也只是點點頭，報以會心一笑，看樣子也鬆了一口氣。

回憶起來，若杉先生說：「不過，後來收拾殘局可真是麻煩死了！」因為各攝製組的膠卷盒全都混在一起，堆得到處都是，必須先按作品分類才能恢復原狀。

若是底片被燒掉了，歷史就得改寫了。

「《羅生門》裡混雜著《狸御殿》之類的膠卷，真叫人哭笑不得。」若杉先生說。

為了找三船敏郎的一段對白，我也和剪接助理們一起把音軌膠片從裝膠卷的布袋裡翻出來找了半天。

沖片廠告知我們，多襄丸有一句對白的錄音一直找不到，就是那句：「我從來沒見過性子這麼烈的女人。」

聲音和圖像不同，無法用眼睛來分辨。音軌膠片上只有條碼似的條紋，必須一卷一卷用機器放出聲音來才行，非常費事。眼見公映日已經迫在眉睫，卻還是找不到，最後只好請已經回東京的三船敏郎再來重錄一次。

聽說錄音師大谷嚴至今仍活躍在工作崗位上，於是我打電話向他確認當時的情形。「四十五年沒見了。」電話裡的他好像很驚訝，聲音依然沒有變。大谷先生告訴我，當時因為錄音室緊鄰著最先起火的第二攝影棚，著火的同時大家慌慌忙忙往外搬機器，甚至把機器都拆了。臨時只好用

一台老式的外景錄音機來重新配音。

「但是怎麼弄都弄不好！」電話那頭，大谷先生的聲音聽起來仍有些懊惱。接著他又說：「但我們也不想因爲條件惡劣而抱怨……」

那次錄音實在是嘔心瀝血的結果。錄音助理紅谷恒一還記得在配音前一夜，請東橫映畫的專家來組裝七零八落的機器，熬了一個通宵卻沒有成功。

火災過後第二天，攝製組就十萬火急地開始配音，沒想到竟又再次失火。就在那一瞬間，膠卷正中燒出一個洞，緊接著「呼」的一聲，火苗竄了出來，把銀幕都映紅了。於是大家又衝進去搶救膠卷，但這次紅谷他們已經熟門熟路，立即往放映室裡一桶接一桶地遞水，火是滅了，卻招致一個惡果：膠卷片基（賽璐璐）燃燒後產生的毒氣瀰漫整個室內。大谷先生、紅谷等人被燻得眼淚鼻涕直流，跟著暈倒在地。紅谷說醒來時發現自己躺在醫務室外的席子上，身邊還躺著包括大谷先生在內好幾個人。

畫面突然停止不動，好像是放映機裡的膠卷卡住了。「又著火了！」聽到叫喊聲，大家一起從屋裡跑出來，只見放映室正往外冒黑煙。

錄音工作被迫再次開始。那個時代，錄音帶還沒有問世，音樂都是現場演奏，稍微出錯就得從頭再來。那段有名的波麗露舞曲長達十分鐘，黑澤先生和作曲的早坂文雄先生一起坐在現場傾聽。我現在還能想起他一動不動的背影。結束後黑澤先生滿足地看了早坂先生一眼。這時天已經大亮。

幸運女神

拍攝《羅生門》的時候，錄音還是一件充滿驚險與感動的工作。可惜現在的年輕人已經永遠無法體會個中滋味了。

錄製配樂時，緊迫感尤其強烈。眼看成功在望，卻常因某個人的失誤而不得不從頭來過，大家只有搖頭歎息。

現在，出錯的時候只需要說：「那就從剛才那段開始吧。鼓聲一響大家接著來。」這麼方便，在當時是無法想像的。而且現在音軌磁帶用起來就像不要錢一樣，可以隨便剪了又貼。不知現在的年輕人能否理解個中的艱辛？錄音帶出現之前與之後的差距，幾乎跟有電和沒有電一樣不可同日而語。

今天的兩英寸錄音帶就有二十四個磁軌，還可以區分不同樂器的聲音。錄音後如果想調大合唱的聲音，或是去掉鋼琴聲，都不過是舉手之勞。交響樂團也無需全場到齊。如果樂手的時間不好安排，單獨另行錄製也可行。

但是在過去，相熟的樂手每次都得齊聚一堂。銀幕上一旦出現需要配樂的場景，樂團指揮就配合畫面揮動指揮棒。樂手面對指揮，當然是背對著銀幕。每逢放映男女親熱畫面時，也會有幾個當下不用演奏的樂手忍不住轉身看銀幕。

那是一家電影公司每個月要拍四部電影的時代。樂手承接各家公司的案子，背著樂器奔走其

間，晚上還要到歌舞廳賺外快，背地裡賭錢、賭馬的都有。這些大叔個個堪稱老江湖。

即使是這些樂手，對早坂文雄先生也都另眼相看。

有一次，一個樂手對早坂先生說：「這裡是不是有點不太對勁？」早坂先生回敬他：「沒有什麼不對勁。不對勁的是你。」

《羅生門》緊鑼密鼓的配樂錄音完成了，大家打開門，嘴裡抱怨著：「已經早上了。」我也走出門外。在夏日清晨涼爽的空氣裡，早坂先生正滿臉愜意地抽著菸。我走過去，不知天高地厚地對他說：「那段波麗露舞曲，聽起來好像很瞧不起女人似的。」早坂先生只說了聲：「是嗎？」露出了滿意的笑容。

那時候，早坂先生是我仰慕的對象。我想吸引他的注意，因此說出這樣的話。早坂先生好像很愛說「是嗎？」據說當年有人多管閒事，特地跑去告訴早坂先生說我對他有意思，他還是那句「是嗎？」絲毫不為所動的樣子。

三船敏郎出現在配音間，鬍鬚已經刮去，一臉清爽。

「聽說出事了。」真難為你們了！」

前面說到，因為火災，多襄丸的一句對白找不到了，只好緊急把三船敏郎從東京叫回來。

錄音師大谷嚴清楚記得，那句「我從來沒見過性子這麼烈的女人」，是在錄音樂的時候用另一支麥克風同時錄的。可見當時的時間有多麼緊迫。

八月二十五日在帝國劇場的首映已迫在眉睫。二十一日的火災讓片廠陷入癱瘓狀態。加上

二十二日放映室再度起火，接踵而來的事故彷彿是上天的考驗。

放映室起火時，大谷先生和紅谷愃一等重要成員被類似沙林的毒氣燻得不省人事。這實在是毀滅性的打擊。這樣怎麼可能趕得上首映？結果他們才蘇醒過來，當天夜裡就強撐著開始錄製工作，大約是從二十三日早晨開始，熬到二十四日中午左右。錄音室外面，去沖片廠的車一定是開著引擎等在那裡，一聽到「完工！」、「好了！」載著音軌母帶的車子就衝出片廠大門。

我記得第一份拷貝是在當晚七點完成的。我應該是和導演他們一起看片，但那次試映在我的記憶裡卻是一片空白，只記得那份拷貝不由分說被快馬加鞭送往「江戶」。這個任務自然要由副導完成。副導田中德三抱著剛出爐的拷貝，搭最後一班夜車直奔東京。那情景如果用電影來表現，激昂的配樂之外還得配上火車汽笛聲。

田中先生於二十五日清晨抵達東京，立刻趕往大映總社。永田雅一社長等大人物已經等在那裡。試映立刻開始。關於當時的情形，田中先生在書中寫道：

試映完畢，試映室的燈亮了，卻沒有人出聲。要是往常的話，一定會聽到「這可不行」、「片子恐怕不會賣座」這種平庸的意見，但這次是鴉雀無聲。大人物們一個個面帶不安地窺探社長的表情。一陣沉默後，外號「永田喇叭」的社長開口說：「我也沒看懂是怎麼回事，不過，片子很高雅呢。」試映室頓時恢復往日的熱鬧。（田中德三《電影的幸福時光》，JDC發行）

就這樣，奇蹟般完成的《羅生門》在總社試映後一小時，就在帝國劇場首映了。第二天，全國同時公開上映，真可謂神速！

但觀眾的評價並不理想，電影幾乎面臨馬上下片的命運。要不是義大利電影公司的負責人史卓米喬麗女士（Giuliana Stramigioli）注意到這部電影的話……

在她的熱心推薦下，《羅生門》於一九五一年九月正式參加第十二屆威尼斯電影節，並榮獲首獎（Grand Prix）的肯定。

這個令人振奮的消息，為戰敗後的日本人帶來了不可估量的鼓勵與勇氣。接到消息後，永田社長問：「格蘭普利（Grand Prix）是什麼？」一時傳為笑談。當時大家對這個獎項還一無所知，黑澤先生更是連影片參展這件事都不知道。

就在那時，黑澤先生因為他在松竹執導的《白癡》票房不佳，預定在大映拍攝的下一部電影被迫解約。心灰意冷的黑澤先生去多摩川畔釣魚，剛一揚竿，魚鉤就卡住，魚線也被掙斷。他心想，人倒楣的時候真是諸事不順，垂頭喪氣地回家，剛進門就聽夫人跟他道恭喜。黑澤先生這才得知電影獲獎的消息。

回想起這件事，黑澤先生說：「多虧了這部片，總算可以不坐冷板凳了。」

榮耀的背後，也有遭到不公義對待的人，那就是副導若杉光夫先生。

《羅生門》公映後不久，他被貼上赤色份子的標籤，不得不離開製片廠，甚至連工會也把他除名。孤立無援的若杉先生正沉浸於悲觀失望中的時候，收到了一張明信片。

那是黑澤先生寄來的。——請趁著這個好時機趕快寫劇本。不要懼怕ＮＧ！——我感動得大哭一場。但我又很開心，感到自己仍然是個電影人。不管怎樣，在嚴酷的時代環境下，仍舊給我鼓勵的電影人只有黑澤先生。（若杉光夫，《黑澤明紀實》）

黑澤先生曾親身經歷過那場東寶罷工的考驗，對若杉先生遭受的「放逐」想必是深有感觸。

黑澤先生榮獲大獎後，成了各電影公司爭搶的紅人。一九五二年，黑澤先生時隔四年回到老東家東寶公司，開始拍攝《生之欲》。

再會，太秦的電影人！

回想起來，一九五○年是電影界動蕩不安的一年。

五月，東寶進行了一千三百人的人事整頓。麥克阿瑟將軍下達了赤色份子整肅令。這道命令頃刻間滲透全國。九月，大映對三十名員工發出解雇通知。另一方面，電影業被革除公職的二十九名戰犯全部官復原職，相繼回到工作崗位。時局變換的景象，可謂諷刺之極。

《大映十年史》中有如下記述：

我社於二十五日最早公布相關名單，除正在從事拍攝的工作者，即日起不得出入公司。其後大映嚴守公約，絕不容許破壞份子入內，同時也得到公司內部積極配合。

有個電影般的場景令我難以忘懷。那些一直到昨天還親密共事的人，在大門口隔著緊閉的柵欄發生衝突。他們互相對罵著，還有人把手伸過柵欄推拉對方。對此我只是假裝視而不見、從遠處走過，但在我內心裡，至今還殘留著一抹愧疚。

同年，在《羅生門》之後，我又參加了冬島泰三導演《鬼薊》的拍攝。這是長谷川一夫在大映出演的第七部作品。一年前拍攝《甲賀屋敷》時，他和整個新演伎座劇團一起投奔了大映。關於長谷川一夫，前文已提及，在此就不贅述了。

冬島泰三先生是劇作家出身，當長谷川一夫還在使用林長二郎這個藝名的時候，冬島先生就為他寫過大量劇本。冬島先生對歌舞伎也很在行。說起來，當時冬島先生不過五十歲左右，看起來已經像個老頭子，走路也顯得老態龍鍾，說話很小聲。他的膚色極白，像白種人一樣，茂密的頭髮、黑色濕潤的眼瞳，長相算得上清秀，但不知為何總給人一種陰沉的感覺。跟冬島先生相反，攝影師杉山公平是個開朗又瀟灑的人。在拍攝現場，他總是一邊測試推軌鏡頭或上搖鏡頭，一邊不忘說笑：

「練習了這麼多次，滿心以為正式拍的時候不會有問題，沒想到導演都說『好！OK！』了，我才發現自己竟然忘了轉動攝影機。這下完了，只能說『對不起！』唉！」

那時候的老式攝影機在傳輸膠卷的時候，還得扳動片盒的滑輪才能正常運作。

昭和二十六年新年剛過，我參加了森一生先生執導的《阿修羅判官》的拍攝。森先生是松山人，之前我們在片廠裡碰見，常聊起伊丹萬作先生的事。森先生身高體胖，身材像頭熊，我還記得他走路時大搖大擺的模樣。人不可貌相，森先生其實性格靦腆，講話的時候，眼睛在鏡片後面眨個不停，還總愛微�’著嘴說話。

「別看我這樣子，考京都大學的時候可是以第二名的成績錄取的。第二名喔！只不過那年考美術的也就兩個人而已。」說著說著，森先生臉上露出羞澀的微笑。

一旦開始拍攝，森先生就像變了一個人，凡事當機立斷，刻不容緩地發揮他的快速攝影術。森先生擅長把方向相同的背景畫面匯總起來拍攝，所以一天內可以輕鬆拍好五十個鏡頭。

「好——了，OK。跳到下一個。好——了，OK。什麼？不要緊，不要緊。下一個，再跳過去兩個，好——了，OK。下一個是長鏡頭，下一個。好——了，OK。」就這樣，副導幾乎來不及在場記板上寫新的鏡次編號。因為我是東京人，森先生說「面朝這個方向的鏡頭都拍好了嗎？」時，故意模仿我的口音，把「好了」說得很用力。

《阿修羅判官》的原作是吉川英治*的《大岡越前》，由大河內傳次郎扮演大岡越前，長谷川一夫扮演將軍吉宗。同時出演的還有入江高子，幾個主角都是大明星。

劇情中不知為何安排了大岡越前跟入江高子的上床鏡頭。說是上床鏡頭，畢竟是在那個年代，也只是讓大河內在入江身邊躺一躺而已。可是大河內卻尷尬得不行，聽到「停！」的同時就

* 吉川英治
（一八九二—一九六二年），小說家，主攻歷史小說，已改編史書文明。一九三五年開始連載《宮本武藏》，成為代表作，有「日本國民作家」的稱號。

/>

跳起來，一邊抱怨：「怎麼這麼久才喊停？」逗得眾人哄堂大笑。

之後不久，傳來一條讓大映精神大振的好消息。各報在九月十二日的版面上同時報導了《羅生門》榮獲大獎的新聞。

【威尼斯專電，十日消息＝ＵＰ特約】在日前舉行的威尼斯國際電影節上，參展的日本電影《羅生門》（大映，黑澤明導演作品）榮獲首獎......《羅生門》於八月二十三日上映，正在當地避暑的英國前首相邱吉爾也出現在放映會上，對《羅生門》給予高度評價。《每日新聞晚報》

片廠一片沸騰。「真了不起呀！」、「聽說是國際知名大獎呢！」、「太好了！」連我這種沾光的人都會逢人就被道賀一番。

各國紛紛向大映要求購買《羅生門》，製作外國版的拷貝成為當務之急。上級決定在大映多摩川片廠重新錄製配樂，我因此被調往東京。

我之所以下定決心回東京，還有另一個理由。那段日子裡，周遭的人都警告我：「別跟森一生進入『禁泳區』。」森先生的夫人也會擔任場記，相當於我的前輩。大家勸戒我千萬不能做出對不起森夫人的事。

我向森先生說起要回東京的事，他突然不眨眼了，說道：「我也正要去東京呢。」他是要去東寶執導黑澤明編劇的《決鬥鍵屋路口》（決闘鍵屋の辻）。

跟著他又說：「本來就決定好的。」

後來我也轉職去了東寶，但從那以後從未在森先生的手下工作過。

岳彥在昭和二十六年返回松山，轉入松山東高校念書。曾經跟岳彥同校的大江健三郎*對我說起當時的岳彥：「他總是穿著短外套，就像傑哈‧菲力浦*那樣」。想像著岳彥的作風，我不禁面露微笑。

昭和二十七年新年前，我離開了京都。

再會，太秦的電影人！回想當年，記憶裡浮現的，依然是一張張令人懷念的面孔。

本文出處

「電影俱樂部」會報23—29號（一九九四年冬—一九九五年秋）

* 大江健三郎
一九三五年生，日本當代知名作家，踏上文壇即贏得「川端康成第二」的讚譽，一九九四年榮膺諾貝爾文學獎。與伊丹十三為同學，娶其妹由加利為妻。

* 傑哈‧菲力浦
Gérard Philipe
（一九二二—五九年）
二十世紀五〇年代法國代表男演員，青春早逝的生命可比為「法國的詹姆士‧迪恩」為青春的理想形象。

第四章

———

東寶樂園

噴水池旁的英雄

我離開了京都，把送進當舖的銘仙綢和服、惱人的流言蜚語都拋在腦後。然而，在京都約一年半的生活，決定了我的後半生。那時的我不過是個初來乍到的新手，託伊丹萬作先生的福，參與了《羅生門》的拍攝。又因這個緣故，我轉職到東寶，從《生之欲》（一九五二年）到《一代鮮師》（一九九三年），我有幸一直身為黑澤明導演的攝製組成員。回想起來，人生真是不可思議。

不過，為了黑澤明導演的名譽，我必須說明一點。我被人特地叫到東寶，並非因為黑澤先生在拍攝《羅生門》時認可了我。

我會進入東寶，大概是因為早坂文雄的一句話。他在大映多摩川製片廠協助製作《羅生門》海外版配樂時前來錄製配樂。當時他對我說：

「接下來黑澤先生要在東寶拍一部片子，妳要是有意願，我可以推薦妳。」

《羅生門》配樂工作結束後的某天，我去世田谷區砧的東寶製片廠拜訪了製作部長西野一夫。東寶製片廠是個具有歷史意義的地方。從昭和八年起以東寶前身Ｐ・Ｃ・Ｌ電影公司的攝影棚投入使用以來，無數名片在這裡誕生。東寶罷工爭端也發生在這裡。

就像黑澤先生在自傳中描繪的那樣：

照片裡的白色攝影棚前種著椰子樹。不知為什麼，我一直覺得這個製片廠位於千葉縣的海

演。（《蛤蟆的油》）

一進片廠的正門，攝影棚前邊的確種著幾棵椰子樹，頗有南國風情。想到黑澤先生也是在這裡接受入社考試，我不禁感慨萬千。攝影棚面對的廣場中央是一個噴水池。名為噴水池，我卻從沒見過它噴水的景象。

水池裡倒是蓄著水，邊緣是石頭做的，正好可以讓人坐下來休息。周圍是草坪，所以這裡也是曬太陽的好地方。

東寶招收的第一期新人中，三船敏郎、久我美子等人曾圍著這個噴泉留影紀念。我還記得照片上大家目光炯炯地仰望著天空。

山本嘉次郎先生和黑澤先生也曾坐在水池邊合影。那張照片我見過多次。黑澤先生當時似乎還是副導，照例是登山帽配半長外套，笑容可掬地看著山本先生膝上攤開的書本。

後來聽黑澤先生說起，當年在這座噴泉周圍，島津保次郎、成瀨巳喜男*、山中貞雄、伊丹萬作這些名導演曾聚在這裡談笑。黑澤先生說：「那樣肯定能拍出好片子啊。」語氣中充滿懷念。

西野一夫向來難得面露笑容，在片廠擦肩而過的時候，也只是「哦」一聲、點點頭而已。我以為他是個嚴肅的人，後來才發現其實他也有和藹的一面。

初次見面時，西野先生也只對我「哦」一聲、點了點頭。我們在噴泉水池邊坐下來。西野先生問了我的家庭情況後說：

*成瀨巳喜男（一九〇五—一九六九年），昭和時代重要電影導演。法國《電影筆記》認為成瀨巳喜男在日本的電影史上僅次於小津安二郎、黑澤明與溝口健二。

西野先生是個九州大漢，卻操著一口老電影人常說的關西腔。我當然是欣然允諾。在大映的

時候，我一個月才賺四千日圓。

我坐在或許伊丹先生也曾坐過的噴水池邊，抬頭仰望天空。在我心目中，東寶宛如一座樂園。那是昭和二十六年冬天的事。

同年三月，東寶與全映演（全國映畫演劇工會）達成勞動協約的改訂，履行新勞資關係移轉。隨分裂出去的新東寶離開的那些導演、明星、攝影師，又相繼回到砧的製片廠。

一直從事獨立製片活動的藤本眞澄製片還沒決定是否回歸，新東寶的市川崑＊導演就以拍攝賀歲電影爲由把他帶回東寶。市川導演出身東寶，跳槽新東寶後，憑《三百六十五夜》一炮而紅。市川導演一九五二年執導的賀歲電影是喜劇片《結婚進行曲》，製片藤本眞澄，編劇是井手俊郎、和田夏十（市川夫人）和導演自己，主演有上原謙、山

「一部（片子）四萬怎麼樣？」的條件，讓我欣然轉職東寶。

＊市川崑（一九一五—二〇〇八年），知名電影導演，除了經典文學改編作品之外，也以《金田一耕助》系列電影大受歡迎，對日本推理電影有深遠影響。

根壽子、越路吹雪等人，是一部所謂「初春競演」賀歲片。

我跟東寶簽約後的第一份工作就是這部《結婚進行曲》。因為場記的工作性質，搭檔的導演大多是固定的。那是市川先生回歸東寶後的第一部作品，還沒有固定的場記。也許正是這個原因，新來的我才被選中。

不過，我與市川先生也不能說是素不相識。市川先生曾經在伊丹萬作導演的《權三與助十》（一九三七年）中擔任第三副導。我對市川先生問起伊丹先生當時的情況，他說：「從沒見過那麼可怕的人。」當時擔任伊丹攝製組負責人的佐伯清先生，對此頗不解地說：「為什麼小崑會那麼怕伊丹先生？」

我曾聽市川先生說過一件事：有一次市川先生把演員的衣服弄錯，戰戰兢兢跑去向伊丹先生道歉。伊丹先生卻說：「你不必道歉。這是導演的責任。」

我聽了不由感嘆伊丹導演的和善。市川先生卻說：「話是這麼說，但他就是教人害怕呀！」

其實，在拍攝《結婚進行曲》時，我也在服裝上犯過同樣的錯誤。那是越路吹雪從另一個房間來到宴會會場時的一個鏡頭。

她出現在宴會會場的時候，身上的服裝跟在另一個房間時的不一樣。我在看毛片時才發現這個錯誤，那可真叫五雷轟頂，嚇得我臉都白了。那個宴會場景如果要重拍，不知要耗費多少資金。事已至此，只有向市川先生坦白說明。我憂心忡忡地離開試映室去找市川先生。

市川先生吸著菸跟攝影師們交談著些什麼，表情嚴肅極了。不一會兒，談話內容發生變化，說是市川先生對宴會場景的幾個細節不太滿意，跟大家商量要不要重拍，最後的結論是重拍。

太好了！我在心裡歡呼。我和服裝師一起為這個失誤而謝天謝地。

不久前我向市川先生說起這件事，並說：「好在已經過了追究責任的時效。」市川先生卻說：「其實我當時沒有察覺。」後來我才知道，市川先生屬於經常重拍的導演。對我而言，那次重拍令我心存感激且終生難忘。

總之，市川先生是個風趣灑脫的導演。他告訴我，人家都說「夏十女士的對白寫得真好！」

市川先生在《結婚進行曲》中嘗試了快速對話。就像體育比賽一樣，導演要求演員的語速「快！再快一點！」記得當時我總是在計算秒數。評論家大為驚嘆，如此快節奏的作品在當時的日本電影中還不曾有過。

場記

拍攝《結婚進行曲》的時候，我在服裝上的失誤所幸沒有張揚開，否則初來乍到就犯錯的事若是弄得人盡皆知，我的面子就沒處放了。真是險之又險。

當服裝、小道具出錯的話，責任雖然在具體擔任該工作的人身上，但拍攝現場的最後檢查，是場記肩負的責任。「連戲」還是「不連戲」，是場記決一死活的生命線。

各位讀者對攝影的方法應該已經瞭然於心，但也許有人還不太瞭解什麼是「連戲」或「不連戲」。

雖然有點遲了，在此且讓我講解一下場記究竟是做什麼的。「場記」近來也稱「司克里普特」

（スクリプター），名稱來自國外所謂的「script girl」*，但實際上，擔任場記的大多是此很難稱之為女孩的中年婦女。

提起當年的外景地，聯想到的肯定是黑壓壓的人群，看熱鬧的人總是把道路擠得水泄不通，場記得一邊拉膠帶，一邊扯著嗓子喊：「參觀學習的人請不要超過這條線！」好笑的是，把「看熱鬧」叫做「參觀學習」，好像真要學習什麼似的，於是來「參觀學習」的歐巴桑一定會問「男演員，來的是哪一個？」或是「喂，電影名字叫什麼呀？」這時候，如果是那種說起來會讓人臉紅的片名，場記就會很尷尬。

終於可以開始拍攝時，導演就說：「預備！」副導就把場記板舉到攝影機前。所謂場記板，是一塊像在木板上加一塊小木板的東西。錄音部同時對著麥克風錄下「場次十，鏡次五，第一次」之類的編號。

導演說「開始！」的話音一落，攝影機就開始轉動，副導拍響場記板，轉身走出攝影畫面。演員開演。比如這樣的對白。女：「你到了以後立刻打電話給我！」男：「嗯。」導演喊……

「好，停！OK。」有時則是：「再來一遍！」

不過十秒左右的一個鏡頭，拍得不順利時卻可能重複幾十遍的「你到了以後立刻打電話給

* script girl
因為主要工作為負責確保
影片的連戲，包括場景、
道具、動作走位、台詞、
服裝等，因此多由細心的
女性擔任，稱為 script
girl。

92 等雲到

我！」來參觀的人也膩起來，漸漸有人離開，嘴裡還嘟囔著：「怎麼老是這個？沒意思！」

這就是拍電影的實情。就算劇本擺在那裡，也不可能按情節發展的順序從頭拍攝到尾，同一個場景也需要劃分成多個鏡頭來拍攝。整個劇本通常可以細分為三百個鏡頭，多的可以達八百多個，而且很少能夠照場次進行，順序是打亂的，要根據太陽光線的強弱、燈光器材的調度，還有演員的行程等來安排。總之就是一句話：一切以怎樣才能節約花費而定。

拍攝好的膠卷在沖片廠製成底片，剪掉所謂「NG」的無用部分，然後按照鏡頭編號順序，把OK部分沖印為正片。「NG」是「NO GOOD」的簡稱。沖印膠卷時判斷哪些是NG、哪些是OK，必須要看場記記錄的「場記表」才知道。場記表上記錄著鏡次（拍攝的鏡頭編號）、每個鏡頭的秒數，以及該鏡頭是OK還是NG。錄音方面則是把六釐米音軌片上OK的聲音轉錄到三十五釐米的音軌片上，交給剪接部處理，在那裡製成畫面和聲音合一的工作毛片。

把聲音和畫面合到一起時，絕不可少的就是那塊場記板。場記板下方的小木板上，用粉筆寫著要拍攝的鏡頭的場次、鏡次和拍攝次數，以便在鏡頭一開始留下與這個鏡頭相關的所有資訊。

場記板又叫拍板，得名於開拍時副導那響亮的一拍。剪接部把膠卷上場記板出現的那一瞬間，跟音軌錄下的「啪！」聲重合在一起，後面的對白與口形就能準確對上。從理論上來說，不見得非要拍那塊板子不可，只要能發出聲響，拍腦袋也一樣能合上。

工作毛片還只是拍攝時的原樣，要把各個鏡頭恰到好處銜接在一起，得看剪接的手法。這道工序仍然少不了場記的場記表。幫助不瞭解拍攝現場的剪接員掌握每個鏡次的拍攝內容，這也是

場記的職責。

場記表上詳細記錄各種事項，比如這裡說的是哪句對白、鏡頭的最後演員已走出畫面等。有時還要記錄導演「這段戲請用第二個鏡頭」之類的現場指示。

唯一的例外是黑澤導演。他的剪接技術無人能夠模仿，簡直就是獨門絕技。他根本不需要場記表，大小事全都記在腦子裡，無人能及。

黑澤先生常常在不同地方拍攝同一場戲的各個鏡頭。

比如人物走向視窗的段落在御殿場*外景地拍攝，他從窗口往下看的鏡頭是在九州，而他回過頭來的鏡頭卻是在攝影棚中拍攝的。而且，九州的鏡頭在夏天，攝影棚的在冬天，時間上也有間隔。如果從視窗往外看的時候人物戴著眼鏡，回過頭來眼鏡卻不見了，就是所謂的「不連戲」。

我這一類罪狀，細數起來可能數量相當可觀，當中最難忘的是拍《戰國英豪》（一九五八年）時發生的一件事。

電影的第一個鏡頭是太平（千秋實飾）、又七（藤原釜足飾）走在炎炎烈日之下，嘴裡牢騷不斷，這時落敗武士突然躍入畫面，追趕而來的一群騎馬武士也擁上來襲擊落敗武士，一陣刀光劍影後又疾馳而去。兩人嚇得縮成一團。又七說要回老家，兩人不歡而散。故事到這裡是一個場景，用一個長約三分半鐘的鏡頭來拍攝。

這個鏡頭不只長，而且拍攝起來很困難，花了一天時間才完成。但是這個長鏡頭中的一部分

——即太平、又七的臉部特寫——需變換鏡頭尺寸，只好挪到第二天進行。

*御殿場
位於富士山東南麓，屬靜岡縣。

在這裡，我犯了一個大錯。

藤原釜足的肩上斜揹著一個包袱，遠景的時候是揹在右肩上，近景的時候卻揹在左肩上。幾天後，我在劇照上發現這個令人震驚的錯誤。除了重拍似乎沒有別的補救辦法，我只好垂頭喪氣地去向黑澤先生自首。

道具沒連戲，我去跟導演請罪，但他的心思都在麻將上。

「您哪怕稍微留意一下也好啊。」我忿忿地向藤原先生提起這件事，他笑笑說：

「是嗎？要是得記得那麼多事，我這個演員怎麼當呀？」他就這麼一句話把我打發了。

那天因為天氣情況不好而暫停拍攝。聽說黑澤先生正在房裡打麻將，我心情沉重地來到旅館，在導演房間外面的走廊上跪下。

黑澤先生朝一臉憂鬱的我瞥了一眼，問：「什麼事？」一邊繼續打麻將。「對不起！」我兩手扶地、躬著身說明情況。黑澤先生眼睛不離麻將牌，說道：

「那可不行啊，必須重拍……嘿！來了！」

碰！……重拍吧。」

他的心思都在麻將上，我只覺得愈發沮喪。

真的沒事嗎？我正想著該不該站起來，黑澤先生又啪啦啪啦搓著牌說：「小事一件。」

託麻將的福，沒有挨罵，不過，記得後來我還提著啤酒去向攝影、燈光師等人四處道歉，這事才算了結。

場記的職責還不只這些。等攝影接近尾聲，還有音樂的秒數、台詞的更動，各種任務像海嘯一樣襲而來。

攝影

在過去，操作攝影機的人被稱為攝影師或攝影技師，也有人語帶自嘲地說自己是「看攝影機的」。聽說最近流行叫「攝影指導」（director of photography），真夠神氣的。

不過，既然是拍電影，掌控畫面的就是這個人，片子是死是活，就看攝影師的手藝如何。導演再厲害也不能一邊操作攝影機，一邊當導演。如果不滿意，就只好換攝影師，或是在剪接時把不滿意的鏡頭去掉。

我的老師伊丹萬作，對攝影師抱持著以下的觀點：

也許是生性愚鈍的關係，我到現在都沒敢斷言日本的攝影師誰是軟調、誰是硬調，更不用說

判斷誰技術好、誰技術差。我只覺得，聽我話的攝影師就是好攝影師。（《伊丹萬作全集2》——〈關於

軟調這件事〉）

也許這正是導演的真心話。我聽黑澤導演親口這樣說過：

「說什麼名攝影師。把內容擺一邊去講究藝術效果，導演可受不了。」

黑澤先生當副導的時候，大牌攝影師很多，比如以擅長搖鏡（即pan shot與tilt shot，指左

右橫向、上下直向轉動攝影機身拍攝的技術）聞名的唐澤弘光、理論家宮島義勇*等人。

有人甚至大言不慚說：「我要是腦袋笨一點，可能就當導演了。」

拍攝《羅生門》時被黑澤導演打了滿分的宮川一夫先生，在《一代攝影師》（キャメラマン一

代，PHP研究所出版）中寫道：

電影導演和攝影師的關係就像夫妻。這麼說也許太古板，但我一直以來都是抱持這個觀點在

工作的。

就像一位為丈夫默默奉獻的賢妻，宮川先生的確是這樣的攝影師。更重要的是，他無比熱愛

攝影這項工作。

*宮島義勇
（一九○九～一九九八年），
日本知名攝影指導，生平
拍攝過六十部電影以上，
與宮川一夫齊名，有「西
宮川，東宮島」的說法。

《深淵》（一九五七年）、《戰國英豪》（一九五八年）的攝影師是山崎市雄。他是黑澤攝影組的攝影師中獨具個性的一位「賢妻」。

山崎先生身材魁偉，臉長得不能再長，正好應了人們常說的那句話：「騎馬的人，臉比馬臉長。」不過人不可貌相，山崎先生是個和善開朗的人。

山崎先生不擅搖鏡，這是所有人（包括他自己在內）公認的事實。當我親耳聽他本人這麼說的時候，驚訝得無言以對。

「你知道，對著一架飛機搖鏡是很難的。我最煩的就是這個。真煩！有一次要用埃摩（EYEMO便攜式攝影機）搖鏡，我一看取景器，飛機不偏不倚在正中央著。不管鏡頭跟到哪兒，那黑點都在正中央。我心想這回可拍好了。再仔細一看，原來是黏在取景器上的一團髒點！我就說嘛，我怎麼會拍得這麼好呢？哈哈哈！」一副無所謂的樣子。

齋藤孝雄長期擔任歷代攝影師的助手，也許算得上是實際支撐著黑澤攝製組的幕後管家。他的搖鏡和推軌鏡頭尤其高明，用的是五百或八百釐米的超長焦距鏡頭，所以畫面富有速度感。他特別擅長拍攝黑澤先生喜愛的「彷彿要溢出畫面」、「粗暴的」鏡頭。

黑澤先生採用多機拍攝是在《七武士》後的事，而B攝影機總是交給齋藤先生操作，導演特許他按自己的喜好來拍攝。看毛片的時候，每當出現B攝影機拍攝的畫面，就聽到黑澤先生喜孜孜地稱讚：「有意思！」而今，齋藤先生成了黑澤先生信賴的最後一位「賢妻」。*

中井朝一應當算是齋藤先生的師父。黑澤明的作品當中，他擔任攝影師的部數最多。從《我於

*本文寫於一九九五
九六年冬季，黑澤明仍在
世。

青春無悔》（一九四六年）開始，中井先生默默擔任「賢妻」的工作，與黑澤導演同甘共苦了一輩子。

我認為《七武士》絕妙的黑白色調，是中井先生的最高傑作。雖然我不懂攝影技術，但我知道要想拍攝出微妙的色彩，曝光的控制一定很難掌握。

有一個黃昏的場景。農夫利吉終於帶領武士們回到村莊。劇本上這樣寫：

場次58

山嶺上／勘兵衛一行到來。

夕陽——村莊沉在山影中。

利吉，走在最前方往山下眺望。大家和利吉並肩而立，同時俯視山下。利吉，默默指著前方。

村民們別說是趕來迎接，連個人影都沒有，四下一片闃靜。

那是昭和二十八年六月九日在伊豆下丹那進行的攝影工作。那天因為拍攝準備比較費時，只計畫拍攝這一個黃昏鏡頭。外景隊早早吃完午飯從住宿處出發。拍攝現場位於可以俯瞰全村的半山腰上，山腳下零星坐落的農家是美術為這次攝影特地搭建的。

大家安置好攝影機後開始準備燈光。演員們排練了幾次，各自確認了自己的位置，因為八名演員往攝影機前一站，總會有人被遮住，而且一定也得拍到他們身後的整個村莊。就這樣排練了

多次，太陽仍然高掛天上，劇組成員開始隨便找個樹樁什麼的坐下來開聊。

不知過了多久，攝影機周圍的攝影組成員開始用儀表測量，中井先生頻頻仰望太陽，一邊確認著攝影機畫面。

黑澤先生走過來關切地看了看中井先生的臉，問：「怎麼樣？能來了嗎？」中井先生回答：

「得再等一會兒。」

「沒問題。」

「整個村子都看得見嗎？」

「嗯。不過，拍的可是黃昏的景色。」

「黃昏景色怎麼啦？這裡可是最重要的場景！」

「注意焦點一定要放在前面的人身上！」

導演不斷提出異議，演員們聚攏。拍攝現場氣氛為之一變，一下子緊張起來。兩人一問一答之間，太陽漸漸西沉，可惜我們沒有平清盛＊那身喚回落日的本事。短短十六秒的一個鏡頭，中井先生一定是想在短時間內抓住某種色調，但又有所遲疑。猶豫之間，時間過得飛快。導演和攝影師交替湊在攝影前的次數愈來愈頻繁，終於黑澤先生怒氣沖沖地對中井先生說：

「也太暗了吧？這樣拍得出來嗎？」

「嗯，這個有點，看樣子不行了⋯⋯」

中井先生搖頭小聲答道。

＊平清盛
（一一一八│一一八一年），平安時代末期武將。傳說他為了在一天內通抵達嚴島神社（位於今廣島縣）的海路，曾施展法術將西沉的太陽喚回中天。

傍晚的光線難以捕捉，轉瞬間功虧一簣。

「停！收工！」黑澤先生的命令響徹昏暗的拍攝現場。

中井先生摘下帽子，低頭說：「對不起。」

製片助理做了個「收工」的手勢。攝製組在沉重的氛圍中開始默默準備收工。

回到住處，我看見中井先生鞋也沒脫、垂著頭坐在門口的台階上，一動不動。

工作人員進屋時經過他身旁，一邊招呼著：「辛苦了。」、「您辛苦了。」我很想對中井先生說點什麼，卻說不出話來，因為我發覺中井先生好像在落淚。耗了一整天時間，帶領眾多工作人員和演員上山，苦等到傍晚，最後卻沒能拍成。我非常理解中井先生難過的心情。要拍攝那麼微妙的光線，條件實在過於苛刻。

一九八八年二月二十八日，中井先生離開了人世。

美術

早在一九四八年，美術指導村木與四郎就在《酩酊天使》中擔任松山崇德的助手，是黑澤攝製組的一名老兵。

村木先生製作的布景規模宏大。雄偉的外觀絲毫沒有局促感，很合黑澤先生的口味。

黑澤先生與村木先生隔著一張布景配置平面圖兩相對峙，那情景就像一場勢均力敵的圍棋比賽。那些平面配置圖，是工地上戴安全帽的大叔們看的那種藍圖。我不禁佩服黑澤先生居然看得懂。話說回來，要是看不懂，也沒辦法勝任導演的工作。

涉及預算問題時，導演若沒有一定的規畫，就會被「這邊的窗戶需要看得到外面嗎？」或是「這一面要不要拆掉？」之類的問題難住。新手導演如果在當副導時沒有好好學習，進了布景弄不好會迷失方向。

成瀨巳喜男導演曾經特地叫人製作布景當背景，卻又不滿意，乾脆讓演員在表演中把窗子關上。

要說村木先生搭建的城堡，大概無人能出其右。《蜘蛛巢城》（一九五七年）那座聳立在富士山麓的黑色城堡尤為出色。《亂》（一九八五年）中燃燒的三之城則是富麗堂皇的風格。

據說這座三之城，是以丸岡城＊為原型搭建的。城堡的石垣部分難度最大。單石垣就高達三間半（六‧四公尺），到頂樓的高度是八間半（十五‧五公尺）。整個石垣部分呈弧狀，用木板製

＊丸岡城
日本福井縣坂井市丸岡町
霞的一座城堡。江戶時代
是丸岡藩藩廳。日本十二
個現存天守的城堡之一，
石垣亦是現存。

成，表層的石垣是用著名城堡的石垣實地拍照放大後，按照各個石塊的形狀裁割保麗龍板，再把它們拼貼到木板上。拼貼時也要按照所謂的「疊石工法」，即堆疊的石塊必須有三個點跟毗鄰的石塊相接。這個拼貼工作花了好幾個月時間才完成。

問題是城堡著火的場景。保麗龍不耐熱，假石垣在火中融化或熊熊燃燒起來的話，美術的臉就丟大了。為此，美術必須用水泥在保麗龍製的石垣表面反覆塗抹四遍，最後再要把顏色做舊……總之就是大費周章。

遇到著火的場景時，用的材料大多是三合板之類的，不一會兒工夫就燒完了。黑澤先生說那樣不夠真實，這畢竟是城堡著火，必須禁得起長時間燃燒。

三之城從正面和左、右三方看去，顯得雄偉壯觀，繞到後面看，只是個搭滿鷹架的空殼子。村木先生為了讓火能燃燒得更久一些，往城堡的頂樓堆木板。為了防止燃燒的木板落到石垣內側，他在下面又拉了金屬網，深怕火從石垣內側燒起來，用水泥加固表層的工夫就白費。

那天是一九八四年十二月十五日。陰天。無風。一個適合著火的好日子。行動將按計畫進行。

黑澤先生走出御殿場的別墅，說：「就今天了。」

插黃旗的太郎軍和插紅旗的次郎軍約四百人，從一大早就開始準備，陸續聚集到拍攝現場。扮演秀虎的仲代達矢，完成長達三個小時的化妝，身著一襲白衣抵達現場。盼望這一天到來已久的法國製片希伯曼（Serge Silberman）、原正人，還有法國來的採訪團都趕到了。

負責遙控火勢的人員已各就各位。為免萬一，御殿場消防團也守候在一旁。大家心裡都明

白，這座據說耗資三億日圓的城堡一旦點火，就不再有機會重來。「成敗在此一舉」的緊張氣氛瀰漫拍攝現場。

第一機位從正面拍攝秀虎自燃燒的城堡中現身、跟蹌走下臺階的場景。

第二機位，攝影機從原位直接後退到正門外。共有五台攝影機，分別拍攝從城中走出的秀虎、目送他的次郎（根津甚八）、阿鐵（井川比佐志），還有他們身後燃燒的城堡。

首先是守在第一機位的攝影師們請示：「可以開始了嗎？」黑澤先生回答說：「請。」

悄無聲息的現場裡，只聽見擴音器裡傳來黑澤先生的聲音：「正式來！」

然後是副導們連聲喊：「正式來！」、「正式來！」

「點火！」遙控人員按下開關，點著了預先灑在城堡中的四百公升煤油。火焰從頂樓的窗口冒出。

接著有人喊：「乾冰！」那是為了避免仲代先生被煙嗆著，必須在他走過的範圍內預先用乾冰代替煙，所以四周吊了很多像成串柿餅一樣的乾冰袋子。工作人員一聽到指令，立刻操縱裝置把乾冰扔到熱水裡。

等在入口處的仲代達矢奔進城堡，消失在眾人的視線中。

「預備！」黑澤先生的聲音一下子提高許多。攝影機同時開始轉動。

「點火！」白色、灰色的濃煙從頂樓的窗戶湧出。「點火完畢！」、「點火完畢！」城堡的方向傳來回應。

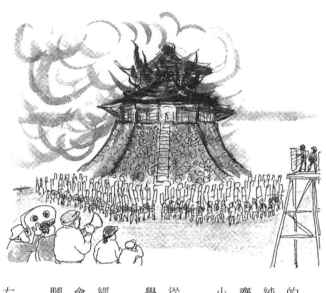

正式開拍！頂樓的窗口噴出熊熊火苗。

「開拍！」的吼聲之後，只聽到場記板的「啪」、「啪」響聲。

「仲代！」這是入鏡的指示。

在場所有人都屏住呼吸，目不轉睛盯著城堡的入口。黑澤先生也滿臉不安地緊握著擴音器。

純白色的乾冰翻滾噴湧而出，卻不見秀虎出來。

齋藤（孝雄）先生眼睛盯著攝影機，一邊很擔心地小聲對助手說：「怎麼還沒出來呀。」

就在這時，秀虎終於腰別大刀、哐噹有聲地從煙火中出現。這過程不過二十五秒鐘，卻讓人覺得等了很久。

仲代達矢昂著頭、一步步從石階上走下。已經神經失常的秀虎在這時如果還注意腳下，一定會很不自然，但我還是一個勁兒地擔心他如果一腳踩空怎麼辦。

「快讓路！」聽到黑澤先生的喊聲，士兵們左右分出一條路來。緊接著黑澤先生又喊道：

「停！ＯＫ！第二機位。」到這裡花了一分

105
第四章

三十二秒。

攝影助理扛起攝影機直奔城外，身後還拖著電源線。其他工作人員也一起小跑步轉移到第二機位。

這個鏡頭的最後，目送秀虎離開的次郎等人朝左邊走出畫面的同時，導演喊道：

「停！OK！滅火！」

頓時間，場內歡呼四起，鼓掌喝彩不斷。幾台救火車同時往城堡頂樓噴水。現場的緊張氣氛煙消雲散，取而代之的是洋溢整個現場的爽朗笑聲和歡快說話聲：「太好了！」、「我剛才……」

面帶喜色的仲代達矢還沒走到面前，黑澤先生就急切地問：

「那麼久沒看到你出來，我還以為出問題了。你沒事吧？」

仲代達矢笑道：「我心想絕對不能慌張，所以故意慢慢走出來。」

話雖如此，我覺得，集那麼大的壓力於一身，他一定還是很害怕吧。後來我向仲代達矢問起這件事，他對我說：

「不如說那是一種快感，或說是為電影獻身的激情吧。」

不愧是專業演員，有膽有識。

村木先生說：「燒了雖然可惜，但它就是為了燒掉才做的嘛。只要能拍出理想的畫面，我這個美術也就心滿意足了。」

黑澤先生看起來很滿意，轉身對工作人員說：

106

等雲到

「那，我先走一步。今晚要喝酒慶祝一下。滅火就拜託各位了。大家辛苦了！」

說完，他給大家一個價值千金的微笑，然後坐上車揚長而去。

拍攝從上午十點二十分開始，至十二點五十分結束，用了兩千八百呎膠卷（約三十二分鐘），實際出現在電影中的時間為兩分零五秒。

副導演

很多人都認為黑澤導演是個可怕的人，但在拍攝現場，炮火實際上大多落在各位副導身上。

其他單位偶爾有流彈飛來，也不過兩、三人受害而已。比較起來，副導簡直就像冒著槍林彈雨走在地雷區一樣。為什麼我這麼說？

一般說來，導演相當於統帥整個拍攝現場的司令官，而副導名副其實就是導演的副手，拍攝現場各個崗位的所有工作都在他的職責範圍內。

小道具涉及的範圍尤其廣泛、瑣碎，最麻煩的是跟「生物」有關的工作。這當中讓人哭笑不得的故事多得數不清，在此我只談《八月狂想曲》中出現的螞蟻。

一九八四年《亂》募集副導，透過劇本考核只錄取了前三名，田中徹是其中之一。人如其名，他是個凡事不徹底解決便絕不罷休的人。在《夢》（一九九○年）的〈梵谷篇〉裡麥田場景那一段，他成功安排了讓成群烏鴉振翅而飛的場景。從此，一提到動物，大家就想到田中。

《八月狂想曲》是黑澤導演一九九一年的作品，當中有一個場景是這樣的：八月九日長崎原子彈爆炸紀念日，一群老人在村公所聚會，一同誦念《般若心經》，理查·吉爾扮演的克拉克先生（美日混血）也在其中。劇本寫道：

螞蟻隨著誦經的聲音爬向一棵薔薇的枝幹。

克拉克也目送著那群螞蟻爬過。

信次郎看著腳下，長長的一隊螞蟻正爬過地面。

大概連黑澤先生也沒想到，這幾行描述竟然招來一場「螞蟻的悲劇」。

副導演田中從學術研究先著手，查閱螞蟻相關書籍，打電話諮詢專家與研究所，得到的回答卻都是：劇本裡描述的情景是不可能實現的。唯一的一線希望是，有人說京都工藝纖維大學的副教授山岡亮平先生或許對這件事感興趣，說不定會願意幫忙。

於是田中火速趕往京都，成功得到他的支持。螞蟻的場景預定在八月十一日正式拍攝，這一天山岡先生必須到印度出席學術會議，攝製組這邊又因與理查·吉爾的合約問題，無法變更拍攝日期。最後，山岡先生決定派研究室的助手前來協助拍攝。

據說，好像是山岡先生「樂觀地認為：『螞蟻有費洛蒙這東西當路標。只要有效運用這一點，應該就可以滿足電影拍攝的要求。』」在山岡先生的著作《解開共演化之謎》的〈螞蟻為什麼列

隊行走〉一文中詳細記述著這個體驗，內容有趣到我幾乎想引用全文。

第一個難題是出場的螞蟻種類。山岡先生聽從黑澤導演的意見——「要有螞蟻樣子的螞蟻」——選定一種黑色有光澤的「黑草蟻」，名字聽起來很像「黑澤明」。

據說即使是同種的螞蟻，如果不屬同一窩，在一起也會打架，更不用說一起演電影，因此必須把同窩的螞蟻整窩捉來。而且，照每次攝影至少需要兩千隻來算，就算有一萬隻螞蟻也只能拍攝五次。這可不是用鑷子夾隻隻來就能應付的。最後的解決辦法是去買十台小型吸塵器，兩小時左右就能抓到幾千隻螞蟻。

對螞蟻來說，這真是一場無妄之災。當中最不幸的犧牲品，是那些被用來製作費洛蒙的螞蟻。牠們被放到研磨缽裡搗碎，然後用酒精沖淡、製成費洛蒙藥液，但這不過相當於拿到一張不知道最後能否找到金銀島的藏寶圖而已。

八月六日，山岡先生研究室的三名成員，包括秋野順治、中古康弘，以及一個名叫柴山伸子的女性，銜命從京都趕來。冒著正在逼近的颱風，他們開著一輛小車、載著三萬隻螞蟻直奔御殿場外景地。因為天氣原因，三人遲遲未到，食堂為他們準備的晚飯一直晾在桌上。「終於來了！」

田中領著三人出現在食堂時，已經大半夜了。他們就那樣穿著濕衣服，默默吃完簡單的晚飯。

從第二天開始，趁著大家拍攝其他鏡頭時，螞蟻小組就在後面一次又一次全力進行螞蟻部隊預備演習，但田中的臉色卻不見明朗。問他狀況如何，他也只是低著頭、滿臉疲憊地說：「還不行。」

不只這樣，還發生了一場近似「出埃及記」的螞蟻大逃亡事件。裝螞蟻的容器內部本來應該塗上一層白色滑石粉，讓螞蟻爬上去後只會滑下來，秋野卻錯把拿來做螞蟻窩的石膏塗到容器裡。夜裡他睡眼惺忪醒來，只見三萬隻螞蟻形成的黑帶從牆壁一直延伸到天花板。起初他不敢相信自己的眼睛，以為自己在作噩夢或產生幻覺，沒想到是聰明的螞蟻為了活命，上演了一場集體大逃亡。可惜牠們最後還是被吸塵器全都吸回去。

就這樣，為了補充在準備階段消耗的螞蟻，柴山小姐匆忙開車趕回京都，像變魔術一樣又載著兩萬隻螞蟻回御殿場。

忙亂中到了八月十一日，終於輪到螞蟻出場了。畫面是這樣的：一個搖攝鏡頭隨著理查‧吉爾的目光落在腳邊，一隊螞蟻正在向著前方行進。

黑澤導演的構想是，將人物與螞蟻的關係在同一個鏡頭中呈現，並傳達給觀眾。螞蟻小組在離攝影畫面近得不能再近的地方，拿著裝螞蟻的容器作好了準備。接到開拍的指示後，田中將注射器中的費洛蒙液在理查‧吉爾腳邊的地上灑成一條線狀。

只聽導演喊：「預備！開始！」理查‧吉爾開始表演。螞蟻小組敲打容器趕螞蟻，所有人滿心期待地看著地上的螞蟻。攝影機朝著地面搖下，但爬出來的螞蟻沒有好好排隊，而是朝著四面八方逃竄。螞蟻的鏡頭長度不過五秒鐘，卻不知重複拍攝了多少回，螞蟻依舊不肯照費洛蒙液畫出的路線走。

「這怎麼用？」、「到底怎麼回事？」導演聲音裡的怒氣愈來愈濃。螞蟻一下被吸塵器吸進容

器，一下又被趕出來，然後再被吸回去，被折騰得無精打采。無奈之下，導演只好中止當天的攝影。

螞蟻的「悲劇」。兩萬隻螞蟻倉皇逃竄。

憔悴不堪的田中和螞蟻小組成員留在現場，經過一番討論，最後推斷費洛蒙液之所以無效，是因為拍攝現場的地面原本是水田，土質太過鬆軟，導致把液體都吸收了。

道具組的成員毅然決定在翌晨來臨前換掉地面的土，在土裡混入水泥，再用瓦斯槍烘乾，並塗上自然的顏色。

第二天的攝影過程中，螞蟻雖沒有走出完美隊形，但比起昨天已經很不錯，這才終於OK。

接下來的部分只需另外拍攝螞蟻就好。這說來輕鬆，我們為此又派了約二十人的小組前往京都。這次在山岡先生的親自指導下，田中花了三天時間，終於成功拍好螞蟻抵達薔薇花的鏡頭。

螞蟻出現的鏡頭共七個，總計只有一分零六秒，卻凝聚了所有工作人員的汗水。

現在用ＣＧ就可以做出任何圖像。類似這樣的辛酸故事，也許只有在「等雲到」的時候才會拿來當笑話講吧。

本文出處

「電影俱樂部」會報30─34號（一九九五年冬─一九九六年冬）

第五章

追憶《德蘇烏扎拉》‧西伯利亞拍攝紀行

飛向另一個國度

那段日子裡，黑澤先生深陷在極度的孤獨中。

「朋友們眼看無利可圖就都疏遠了。」、「一個電話都沒有。」從他口中開始經常聽到這樣的話。

來到位於赤阪的事務所，黑澤先生也是兩眼冷冷地盯著某個點，平時很少搖腿的他也開始無意識地搖個不停。

那是一九七三年春天。

大約一年前，黑澤先生曾企圖自殺，留下的傷痕仍清晰可見。或許是因為周圍的朋友都覺得讓他一個人靜一靜比較好，所以大家都盡量避免打電話，生怕打擾了他。

就在那時，黑澤先生與製片松江陽一一起去莫斯科，跟莫斯電影公司（Mosfilm）、全蘇電影合作公司簽署了《德蘇烏扎拉》的拍攝協定，當中規定：「《德蘇烏扎拉》是蘇聯電影，但導演黑澤明在創作方面的意見將得到百分之百的尊重。」

然而，接下來要攀登的卻是險峻的山路，成堆的問題橫在眼前，幾乎看不到峰頂。黑澤先生只能在登山口茫然等待。

黑澤先生撰寫的劇本第一稿已經送交蘇聯，其劇作家納吉賓（Yuri Nagibin）的第二稿翻譯剛送到我們手邊。納吉賓的劇本裡增加了打鬥場景，顯然想把故事情節戲劇化，這樣的改動讓我們難以接受。

黑澤先生讀過後，把劇本往桌上一扔，說：

「總之，這樣的劇本，我沒法拍！」

十月，與納吉賓的討論持續多日，我們私下稱之為「日俄戰爭」。到最後，還是根據協定採用了黑澤先生的劇本。

蘇聯方面向日本傳達了嚴格的人員限制條件。經過一番討價還價後，黑澤先生的日方隨行人員確定為松江陽一等五人。

隨行的其餘四個人是：攝影中井朝一，副導河崎保和我，以及助導箕島紀男。

河崎保的專業是話劇導演，也當過演員。他擅長俄語，蘇聯方面對他寄予厚望。但在一九七四年冬天，電影拍攝過半的時候，他卻被撤換了。這並非河崎本人的意願，原因在於日蘇間的複雜關係。

我們懷抱著各種不安和期待，朝蘇聯出發了。

一九七三年十二月十一日，包括黑澤先生在內，我們一行六人於下午一點搭乘蘇聯航空的航班從羽田機場起飛。

今天看來也許覺得不可思議，但當時黑澤先生跟我們一樣坐經濟艙，一起在狹窄的座位上熬了十一個小時左右。

黑澤先生沒有半句怨言，一直在我的鄰座上默默看著雜誌。我感覺他全身散發出一種不容退縮、如磐石般堅定的凜然之氣。

因為誤點，我們晚上十點鐘才抵達莫斯科的舍列梅季耶夫機場（Sheremetyevo International Airport）。

我們分乘前來迎接的轎車前往俄羅斯飯店。窗外，積雪的白樺林連綿不斷，雪靜靜地下著，宛如聖誕卡片上的風景。

進入市區，司機得意洋洋地對我說：「銀座、銀座。」其實外面不過零星地閃著兩、三處霓虹燈。

十二月十二日，我第一次走進莫斯科電影製片廠的大門。

進大門的時候，需要一種叫做「普羅普斯卡」的通行證。話說回來，不論到哪裡的製片廠都一樣要這東西。

但這裡的片廠規模之大，是日本的製片廠無法比擬的。

《德蘇烏扎拉》的辦公室設在辦公樓三樓。房門上掛著門牌，上頭用日語寫著「黑澤」兩個字，從中我可以感受到蘇聯的同行們是懷著怎樣的善意在期待我們的到來。走進屋裡，所有工作人員站起來鼓掌歡迎我們。

黑澤先生和松江先生已經來過一次，有很多熟人。我們幾個初來乍到的，則跟他們一一握手並自我介紹。

牆上貼著的，是美術指導拉克沙（Yuri Raksha）畫的場景構思圖，宛如在舉行拉克沙的個人小型畫展。

另外還有勘景拍回的照片，上面附有日文的說明，真教人感激涕零。

第一副導瓦西列夫（Vladimir Vasiliev）想給我們看主角阿魯塞耶夫的候選人試鏡帶，於是我們去了試映室。對副導來說，這似乎是一顯身手的時候，試鏡影片拍得極講究，有布景，有室外雪景，不只對白，連鳥鳴都錄進去了。可惜演員不怎麼樣。

飾演其他隊員的演員面試也無法進行。

一天，黑澤先生正在說：「演員陣容和交響樂隊一樣，協調最重要。」這時，瓦西列夫進來說：「第一小提琴駕到。」

莫斯科馬利劇院的索羅敏（Yuri Solomin）登場，飾演隊長阿魯塞耶夫。

飾演德蘇的演員也初步決定為蒙祖克（Maksim Munzuk）。他在南西伯利亞的圖瓦自治社會蘇維埃共和（Tuvan Autonomous Socialist Sovit Republic）領導一個劇團。

這段期間，我一直在跟瓦西列夫反覆討論拍攝行程。

這兩位的試鏡反覆進行了好幾次，正式敲定是在一九七四年二月一日。

據說，蘇聯對每天拍攝的膠卷長度有限量規定：布景攝影的時候是五十五公尺；夏天的外景攝影是三十五公尺，冬天則是二十五公尺；動物出場的畫面是十七到二十一公尺。

照這樣的演算法，拿電影全長除以每天的限量長度，就可以算出拍攝所需天數。

可是，現實上的變數不可能計算進來。我問如果不能照計畫走走會怎樣，得到的答案是：「扣

我們的工資。」

「列寧說過，要實行計畫經濟。為了爭取最大的成果，我們一定要努力！」

「開什麼玩笑！黑澤先生可不會照限量規定拍攝。我先照我們的方式訂行程，然後再來考慮折中的辦法吧。」我不願讓步，但這些話再經過翻譯，到頭來收效甚微。

當時的蘇聯還沒有影印機這麼方便的用具，我只能同時把好幾張複寫紙夾在紙裡，費盡力氣抄寫行程表。

然後，我和瓦西列夫把各自計算出來的拍攝天數兩相對照，才發現我們的答案相差無幾。真教人哭笑不得。

最大的問題是翻譯。之前請到一個名叫瑪麗亞·多利亞的女性。她是日俄混血，而且熟悉電影知識，但她不能跟我們去西伯利亞。這是長達八個月的行程，就算是男性翻譯也很難找到合適的，最後選中的是東洋研究所的列夫·克爾希科夫（Lev Korshikov）。

他是個非常優秀的翻譯，可以看著黑澤先生飛快寫下的字條，當場向工作人員傳達導演的指示。如果沒有克爾希科夫，攝影一定是難上加難。

蘇聯方面的工作人員共七十人，加上協助作業的一個排的軍人約三十人。相比蘇方的大陣仗，日本方面只有五個人。

到了五月，近百人的攝製組分為幾個小組開始大規模移動，奔赴東西伯利亞烏蘇里地區濱海邊疆地帶的阿魯塞耶夫市。顧名思義，阿魯塞耶夫市正是為紀念這部電影的主人公而命名的。

一九〇三年開通的烏蘇里鐵路上，也有一個名為阿魯塞耶夫的車站。

一九〇六年，阿魯塞耶夫與一位赫哲族（Nana，即女眞族）男子德蘇烏扎拉於這片土地上相遇。

電影依照史實，選定在這裡拍攝。

就這樣，一切順利就緒。

有虱子、蚊子、沒有廁所！

黑澤先生與我們一行人，五月八日從莫斯科乘國內航班飛往哈巴羅夫斯克*。阿魯塞耶夫市也有機場，但據說這一帶屬於外國人禁止入內的區域，不允許外國人乘飛機從這裡起飛和降落，據說是怕外國人從上空將軍事機密盡收眼底。但不論是從天上，還是被帶到內地途中，我們誰也沒弄清楚他們所謂的機密是什麼。大家說起來都覺得可笑。克爾希科夫也以嚮導身份加入我們一行人。

從飛機上俯瞰，西伯利亞叢林就像一片無邊無際的墨綠色大海，只有翻滾的河流宛如銀蛇般蜿蜒其間。

黑澤先生望著窗外，嘆息道：

「難怪契訶夫也說叢林的魅力在於它的寬廣無邊。這樣的景色，要怎麼拍才能在電影中表現出

*哈巴羅夫斯克（Khabarovsk）

俄羅斯遠東地區最大的重工業城市。

來？」

令人驚嘆的是，早在一八九○年，還沒有西伯利亞鐵路路的時候，契訶夫就搭乘船和馬車橫跨西伯利亞，走完莫斯科到薩哈林島（Sakhalin）的四萬公里路程。

我們的飛機中途因為引擎故障，又在鄂木斯克（Omsk）停留加油，抵達哈巴羅夫斯克已經是當地時間五月十日上午八點。

然後，我們從哈巴羅夫斯克經烏蘇里鐵路路南下六個多小時。夜裡十一點坐上火車，一覺醒來已是早晨五點。我們在一個名叫斯帕斯克達利尼（Spassk-Dal'niy）的車站下車，從這裡分乘兩輛車前往阿魯塞耶夫市。莫斯科距離此地九千公里，日本卻近得彷彿觸手可及。

收音機裡傳來「○○崎，ＸＸ毫巴」的氣象播報，然後流行歌曲悠然響起。

司機很體貼地把收音機調到日本的電台。他的表情好像在說：「怎麼樣？」

對面開過來的小型貨車，牌子多是日產、小松之類。

我們在車上顛簸了三個半小時，終於抵達阿魯塞耶夫市。

這是一座建成約二十年的新興地方城市，稱之為墾殖區或許更恰當。我們投宿的加斯提尼察．泰約加納亞（意思是「叢林旅館」）坐落在一塊紅土廣場上。它的外觀就像受災地區的避難所，容量卻相當大，我們整個攝製組住進去還綽綽有餘。接下來，艱苦卓絕的拍攝生活將持續九個月之久，但當時的我們還沒有意識到這一點。

夜晚到來，搖滾風格的樂隊喧囂聲從遠處隨風飄來。據說附近公園裡每天晚上都有年輕人在

那裡跳舞。

黑澤先生說他太累先睡了，我們幾個日本人和克爾希科夫一起去公園看熱鬧。樂隊演奏正酣，年輕人像下餃子一樣你推我擠地跳著阿哥哥舞（AGOGO）。我們也在角落裡學著比畫幾下，但當地人就像看珍稀動物一樣你看著我們，嘴裡還議論著什麼，我們只好趕快撤退。

這裡屬於外國人禁止入內的地區，我們是憑特別簽證前來的第一批外國人。

第二天，克爾希科夫笑著告訴我們：

「城裡的人都說是頭一次看到日本人，連莫斯科人都覺得稀奇，而且還是拍電影的。我們很受歡迎呢。」

第二天，我們坐中巴到距離旅館三十公里的叢林去看外景。美術指導拉克沙打算讓黑澤先生看看他事先選好的外景地。

這裡所謂的道路，不過是在叢林裡砍伐出一條林道，路況糟糕透頂，顛簸得讓人的腦袋一直撞車頂。坐後排的人被摔出座位，撞到駕駛座才停住。

稱它為叢林，其實沒什麼大樹，全是柏樹、落葉松之類的尋常樹木。

「這和箱根沒什麼兩樣嘛。」黑澤先生不滿地說。

雖然才五月，白天已經很熱。說到西伯利亞，大概誰都會有「天寒地凍的邊境地帶」這樣的印象。但西伯利亞的夏天很炎熱，叢林中尤其悶熱。進入濕地，每踏出一步，腳下都會「嗡」的一聲，升起黑煙般的蚊群。

拍攝的時候，發了防蚊的帽子，像養蜂人似的，說好聽一點是像伯爵夫人。把防蚊網確實罩到脖子時，愈發悶熱難當。

來吸血的不只蚊子，還有一種發音唸成「克里虱」（клеш）的小虱子，小得幾乎看不見，跑得比蜘蛛還快。一旦被它吸了血，傷口又紅又腫，讓人不忍卒睹。說它像虱子，其實就是如假包換的虱子，一旦被它咬住不放，就得請醫生處理，一般人很難弄掉牠。而所謂處理，不過是很簡單的治療：護士用絹絲那樣的細線勉強在虱子嘴上繞幾圈、綁牢，一拉就能拔出。

據說被這種虱子咬過後會得腦炎。我們都在莫斯科打了腦炎預防針。

虱子不但會從腳下爬上來，還會順著頭上的樹枝掉下來。我們走在樹林，全副精神都放在虱子上，幾乎沒有心思選景。

攝影中井先生終於忍無可忍，氣急敗壞地大罵：

「不管了，牠愛怎麼咬就咬吧！光惦記著牠，叫我怎麼工作？」

美術指導拉克沙他們比我們早來一個月，已經習以為常，面不改色地光著上半身。

蘇聯助導布洛斯基胖如酒桶，說走路太吃力，不願跟我們走，站在車子旁靜候佳音。

我們從森林回到路旁的時候，大家都像投降一樣高舉兩手，走到布洛斯基面前，請他幫我們檢查身上是否有虱子。路邊停車的地方變成像盤查哨所一樣。

即使已經這麼小心，大部分人還是被虱子咬了。黑澤先生的側腹部被一隻虱子咬住，製作部和克爾希科夫忙用車載黑澤先生直奔醫院。

大家互相檢查有沒有虱子，活像在盤查投降的士兵。

沒多久他們回來了。大家笑著從車上下來。

原來他們去的醫院竟是婦產科醫院。

電影裡有這樣一個場景：阿魯塞耶夫一行試圖乘木筏橫渡河川，當阿魯塞耶夫險些被激流吞沒時，德蘇機智地搭救了他。可是，適合拍攝這個場景的河流卻遲遲沒有著落。

我們在上午九點離開阿魯塞耶夫市的旅館，到達奧勒加（Olga）已經傍晚五點多，自然得在奧勒加住一晚。

途中，蘇聯方製作人員基爾肖恩在車裡站起來對我們說：

「奧勒加在鄉下，沒有阿魯塞耶夫那樣的旅館，只好請大家兩人共住一間。最大的問題是廁所，要到旅館外面才有，而且不是沖水式的，比較髒。」

到那裡一看，果真如此。與其叫旅館，不如說是員工宿舍。一樓是商店，就是所謂商住兩用住宅。踩著吱嘎作響的樓梯上去，二樓並排著幾個房間。

黑澤先生與中井先生同住一間，我和錄音師（當然是女的）奧利雅同房。

我最擔心的還是廁所，想趁著天還沒黑，先去偵查一下。下樓再繞到屋後的農田裡，有一座木結構的公共廁所。雖然也分男廁女廁，裡頭卻髒得教人頭暈目眩。

我把廁所的狀況告訴黑澤先生他們。河崎提醒我說，夜裡上廁所一定要準備手電筒。於是我們幾個日方人員在河崎的帶領下，到樓下的商店買手電筒。

這裡我們又吃了一驚：手電筒竟然不用電池，而是靠手動發電。我是第一次見到，中井先生卻說：「哎呀，真親切。我小時候用過這個！」

黑澤先生也很稀奇地拿在手上把玩，笑道：「我握力太弱，這可不行！」

它的構造其實就像個大釘書機，靠著用手使勁反覆收與放來發電。

既然是必不可少的東西，大家就一人買了一個。中井先生開心地說要把這東西帶回東京作紀念。

夜裡，我跟黑澤先生他們去了海邊。西伯利亞的星空之美，只有親眼見到的人才能體會。無數星星布滿整個天空，不留一絲空隙，給人一種天空搖搖欲墜的錯覺。繁星密密層層，一直延續到天空盡頭的海平面。

同行的克爾希科夫居然把游泳褲也帶來了。

「我可以游泳去日本囉，哈哈哈！」他歡呼著跳進了海裡。

深夜，我拿著新買的手動式電筒去上廁所。

我「卡嗒、卡嗒」地握著手電筒經過走廊，只聽到樓梯下有人「卡嗒、卡嗒」地握著手電筒走上來，原來是從廁所回來的河崎。我們忍不住笑起來，相互問候，然後擦肩而過。說實話，這手電筒是個很累人的東西。

第二天早上，黑澤先生笑呵呵地對我說：「昨晚吶，我和中井嫌上廁所太麻煩，乾脆從窗子往外尿尿。」他一邊說，一邊做了個鬼臉。

早晨的空氣清爽宜人，雄雞爭先恐後叫起來。一匹馬獨自漫步在沒有行人的路上。

拿破崙的心境

一九七四年五月二十七日，終於開拍。一大早就接到黑澤先生的電話：

「今天天氣沒問題吧？」

無論拍攝什麼，這種電話就像一日之始的寒暄。這時有人敲門，進來的是第一副導瓦西列夫。

「今天天氣很好，我們出發吧。」

不管怎樣，今天是第一天，讓我們以愉快的心情開始吧。我立刻通知黑澤先生出發。

我們前往從旅館窗口就能看到的哈拉扎山。

場次55，新綠點點的叢林。

沒有涼拌
豆腐啊……

午餐的景象。美術指導把掉在湯裡的虱子隨手扔出去。

阿魯塞耶夫一行人經過的場景。

雖然劇本上只是一行字，拍攝起來卻沒那麼簡單。雲彩太厚，或是隊形不齊等問題，下午三點半，終於拍完一個鏡頭。

炊事班的士兵在空地上做好午飯等著我們。我們輪流在臨時搭起的長桌邊坐下來吃飯。

桌上放著一個個切成手風琴狀的黑麵包，俄國人喜歡就著蒜末吃麵包。這種帶點酸味的黑麵包非常美味。午飯一定有湯，大多是羅宋湯，大鍋裡積著一層約五公分厚的鮮黃油脂。肉類通常是烤羊肉。有個景象令我吃驚不已：一隻虱子從拉克沙的頭髮掉下來，正好掉在他面前的湯盤裡。只見他神態自若地用湯匙把虱子撈起來，「咻」的一聲扔到身後。

中井先生是京都人，說是聞到葵花籽油的味道就沒了食慾，還說：「哪怕有涼拌豆腐和醃白菜都好。」

旅館為日方工作人員準備了一個吃晚餐的房

間，一個胖大嬸為我們端飯送菜，可惜菜色還是堅硬的肉塊和油膩的食物居多。

黑澤先生通常一個人喝乾一瓶伏特加。說來他也六十四歲了，這體力可不尋常。據他自己說，他不喝就無法入眠。

有一次克爾希科夫與我們共進晚餐。

黑澤先生又要了一瓶伏特加。這時如果對他說「您還是別喝了⋯⋯」只會適得其反，於是我和箕島一起去餐廳，把那瓶伏特加往洗臉槽倒掉三分之一，再裝滿水拿回來。伏特加看起來跟水沒兩樣，所以兌過水也看不出來。

我正要往黑澤先生的杯裡倒伏特加時，克爾希科夫瞪大眼、朝我做了個鬼臉。後來他告訴我：「你騙得過黑澤先生的眼睛，可騙不過我。這裡賣的伏特加哪有裝那麼滿的？我一眼就看穿了。」說著大笑起來。

到了夏天，旅館附近有露天市集。商人幾乎都是亞裔人種，長年的艱辛刻在他們臉上。有人只是把從自家園裡摘來的兩、三條黃瓜擺在面前，靜靜等待買家光顧。

我從一大早就期待著去逛市集。那裡可以讓我身心放鬆。

一個星期天的早晨，我買了雞蛋回到旅館，囑咐餐廳當天晚餐煮俄國米飯來吃。廚房的女孩子都才十五、六歲，大概是因為第一次見到日本人，對我們總是笑臉相迎。

晚飯的時候，雖然外國米飯又乾又散，但澆上摻醬油的生雞蛋後，那滋味可口極了。中井先生高興得幾乎要落淚。黑澤先生平時總愛笑中井先生，說這傢伙大老遠跑到外國卻老想吃日本

榮，這次卻開心地說：

「還是日本飯好吃啊！」

我的房間漸漸變成日式廚房，黑澤先生打電話來不再只談天氣，叫「外賣」的電話愈來愈多。「能不能煮點粥來吃？」或是「肚子餓了，來碗蒜蓉炒飯吧。」

中井先生的艱辛還不只飲食問題。關鍵的攝影器材和劣質的膠卷也慘了他。

首先是七十釐米的攝影機重得要命，要三個健壯的助理才搬得動。況且，隨時都要用到兩台機器，換地點的時候特別辛苦。

中井先生一句俄語都不會說，卻不能從日本帶助理來，只好「單身赴任」。跟俄國人說話時，他只能自顧自地說日語。即使這樣，蘇聯方面的助理都很喜歡他，「中井」長、「中井」短地叫個不停。

前半段負責 B 攝影機的費吉亞是個好脾氣的胖子，常常照著寫在小筆記本上的日語追在中井先生後頭搭話：

「中井先生，便祕？麻煩？麻煩？」

「嗯。麻煩。費吉亞先生，不便祕？」

「不，不，不。」

像這種無關緊要的話題，兩人也能聊得很開心。

這個費吉亞後來卻因為蘇聯方面的考量，被共產黨員岡特曼替換了。

雖然我們用的膠卷據說是愛克發牌（Agfa）的，其實是蘇聯占領德國時沒收愛克發的設備帶回國後，才開始生產的蘇聯國產膠卷。當時日本用的是感光度ASA100到120的膠卷，蘇聯膠卷的感光度最多只有ASA40左右，品質低劣，自始至終問題不斷。

蘇聯製片阿伽加諾夫說：「膠卷一旦受潮就會膨脹，千萬不要往膠卷盒裡塞長度超過五十公尺的膠卷。」否則氣溫降到零下四十度時，攝影機就轉不動了。

工作毛片從沖片廠送到外景地，膠卷上有些地方的乳劑沒塗均勻，而且大概因為禁止使用「黑片」（底片未曝光或曝光不足，會沖印出黑畫面），底片上這些地方都被毫不留情打了洞。有的洞就大剌剌打在畫面正中央，難怪黑澤先生要大發雷霆。

我被黑澤先生叫到屋裡。

「這到底是誰決定的？這可是我們沒日沒夜辛辛苦苦拍的片子啊！那都是些什麼？用打孔機打那麼多洞，簡直一塌糊塗！不打孔的話，很多部分也許是可以用的！能不能用，不是說好讓我們決定嗎？」

黑澤先生一邊說，一邊揩眼淚，難過得哭了。他說的這些，我也深有同感。

十月二十日下了第一場雪，而秋天的場景還剩很多沒拍。當地的天氣，迅速從秋天轉為冬天。寒風來襲，露天市集也沒了。空蕩蕩的攤位上，薄薄的積雪被風吹得翻飛起舞。

黑澤先生望著旅館窗外下個不停的雪，嘆息道：

「我現在，整個就是拿破崙的心境！」

松江製片人和河崎保回了日本。

代替他們的，是從莫斯科電影學院派來的圓井一夫。他在莫斯科電影學院進修時，曾經參加過這部電影的準備工作。中井先生之前就向蘇聯方面要求過，想請這個年輕人來擔任技術翻譯兼副導。

這下子中井先生總算可以輕鬆一些了。

寒凍徹骨的夜間攝影

西伯利亞的冬天果然凶猛。

那曾經擊退拿破崙軍隊、又打敗德軍的嚴冬，彷彿在嘲笑人類的弱小。

每當有人出入，旅館的門就會泛起一團霧濛濛的水氣，因為室內與室外的溫差實在太大，連進來的人是誰都看不清。

拍攝未能照計畫進行。

逼近年底，十二月二十七日夜，拍攝野營場景。

「阿魯塞耶夫睡在帳篷裡」，劇本上這樣寫。黑澤先生說：「需要一種無以名狀的氣氛。」

「一個異樣神祕的夜晚」，德蘇坐在外面的篝火旁，好像在擔憂著什麼。他讓探險隊員在帳篷周圍的樅樹上掛了許多瓶子和鋁罐，像裝飾聖誕樹那樣，這是為了讓瓶罐罐相互碰撞，發出悅耳的聲音，然後再用水管往樹上噴水，形成冰柱，這樣也能創造出聲效。黑澤先生的

這些靈感，正是因爲時常考慮到畫面和聲音才有可能產生的。

日蘇雙方人員從中午就趕往拍攝現場，大家一邊開心地聊天，一邊把空罐子和湯勺等掛在樹枝上。幹細活的時候，我很想把手套摘下來，手卻痛得一分鐘都撑不住。氣溫低得人連內臟都快結冰了。

冬天的太陽四點鐘就落山。氣溫急劇下降，一直降到零下四十度左右。

我們準備好時，黑澤先生也到了。裝飾道具過關，接下來要試拍冰柱的鏡頭。消防車和大電扇已等候在一旁。

負責放水的小夥子剛多雷布拉體形龐大，堪比若乃花*，卻長了個娃娃臉，兩頰總是紅通通的。

他主動要求擔任消防水管的放水工作。通常需要三個人來做的工作被他一個人包了。他牢牢抱住水管的開關，大喊：「達伊切、波多茲！」（請放水！）緊接著，他把水管裡噴出的水灑成霧狀，同時上下左右擺動水管，均勻地把水噴在「聖誕樹」上。

彷彿施了魔法一般，樹枝漸漸被冰包裹，不一會兒就凍住了。連樹梢上的水滴也原樣凝結成冰粒。一棵棵針葉樹全被凍在冰裡，彷彿玻璃做的藝術品。

往樹上反覆澆水多次後，水順著凍結的水滴流下，凝結成無數的水滴冰柱。那景象有一種令人感動的美。

黑澤先生也很滿意，連聲要求把這裡、那裡都凍住。於是剛多雷布拉更加賣力，抱起水管，

*若乃花
著名相撲選手的名號。

零下四十度的天氣，水管也凍成冰棒。

一邊驅趕大家，一邊嚷嚷：「讓一下！讓一下！」

但水管已經凍結，硬如棍棒，還沒凍結的部分也阻塞了。士兵急忙跑上去，鬆開水管的各個接頭，或用棍子敲打凍住的部分。

剛多雷布拉大聲嚷嚷，淋濕的外套被凍得硬邦邦，就像穿了上漿的和服。

「怎麼回事兒？水，水！」、「我說那邊！」類似這種意思的俄語迴響在樹林裡。突然，一股水柱從剛多雷布拉手裡的水管噴出來，周圍的人哀叫著紛紛逃離。

暴風雪的場景也一樣得做事前準備。

當地的雪質地輕細，於是我們在電扇前把雪堆成堆，開拍時讓士兵用鏟子把雪揚到空中，然後用「電扇」吹散開來。辦法很原始，消耗的勞力也大，而且在嚴寒之下，「電扇」要在強風中轉動，可說艱難之至。

說到造風，只能靠飛機引擎和螺旋槳。

「飛機」是從莫斯科遠道運來的，一個簡陋的

龐然大物，事實上只能說是個帶駕駛座的引擎加螺旋槳，讓人懷疑是否是第一次世界大戰留下的廢物。負責操作螺旋槳的大叔過去一定是開飛機的，從他坐上駕駛座時喜孜孜的表情就能看出。

還有一位是大叔的助手，他使出渾身力氣，喊著：「拉斯、多巴、托里！」（一、二、三！），靠一雙手轉動了螺旋槳，駕駛座上的大叔馬上拚命轉動小型曲柄。

看到這情況，連遠遠圍觀的蘇方工作人員也有些不耐煩了。兩個小時下來，仍然沒有進展。

引擎只要稍微開始震動，就算啟動成功了。助手大喊一聲「阿托賓塔！」（快跑）就往一旁跳開，但引擎沒精打采地震了幾下後又「咻──」的一聲停住，於是只好從頭再來。

「拉斯、多巴、托里！」咕咚，咕咚。

「阿托賓塔！」、「咚隆、咚隆、咻──咚！」沒完沒了。

樹冰凍結了，演員的妝也好了，燈光準備就緒，「電扇」卻轉不起來。

黑澤先生坐在篝火旁，聽著聲響，不安地問：

「到底怎麼回事？」

這時，克爾希科夫帶著剛多雷布拉朝這邊走來。他說：

「這麼冷的天氣，引擎發動不了，硬來的話，引擎會燒壞。看來今天是拍不成了。」

剛多雷布拉露出懊惱的神情。

「哦。機器轉不動的話，那也沒辦法。」黑澤先生站起來，說道：「不拍了！」

這種情況下中止拍攝，心情會比較輕鬆，因為不是我們的錯。

大家大概也正在嘀咕這麼冷的天到底要弄到什麼時候，一聽說不拍了，立刻熱鬧起來，互相比畫著暫停的手勢，甚至奔相走告：「收工啦，收工啦！」

關掉四處的燈光，樹林裡頓時一片黑暗，只剩篝火微弱的亮光，映著來回收拾東西的工作人員影子。我們踏著積雪，循著遠處的車燈回到大路上。

中井先生從我後面跟上來，開玩笑說：

「咱們回去後吃鍋燒烏龍麵配溫酒吧。」

「好啊，還有湯豆腐！」

「煮田樂也不賴！」

就這樣，一邊進行著不可能實現的對話，我們坐車回到旅館。

照最初擬定的行程，我們預定年內結束在阿魯塞耶夫市的外景拍攝，回莫斯科市。進入十二月後，攝製組成員都在談論新年將在哪裡度過。

但是拍攝進度大大落後，可以想見我們的正月是要在阿魯塞耶夫市度過了。

製片阿伽加諾夫多次把我叫去質問：

「黑澤先生到底打算怎麼辦？他是想拍還是不想拍？」

在日本，當人們正在看紅白歌唱大賽、吃著過年蕎麥麵的時候，我們在大年三十這天登上積雪的哈拉扎山，去拍德蘇打野豬失敗的場景。

野豬根本不往我們希望的方向跑。阿魯塞耶夫和德蘇在攝影機前做好瞄準的姿勢，野豬卻不

跑進畫面。好不容易進來了，又站在原地不動。

黑澤先生耐著嚴寒，煩躁地大吼起來：

「折騰了這麼多遍，怎麼還是這樣？快想辦法！」我想了一個折中辦法，建議用剛才分別拍的幾個畫面湊合一下或許可行。

黑澤先生怒道：

「不行的東西怎麼弄都不行！」

太陽漸漸西斜，又是大年三十，只好停止拍攝。最後，剪接時還是只用了可用的部分。

就這樣，一年過去了。

「達司比達尼亞」！俄羅斯，再見！

為了慶祝新年，大家忙著裝飾旅館忙得不可開交。

所有玻璃窗都噴上了紅、白、綠的「新年快樂」的字樣，還掛上金銀的絲緞。

大門口立著一棵樅樹，上面裝飾著閃亮的星星，還有一個被稱做「雪爺爺」的玩具，其實就是模仿聖誕老人造型的玩偶。餐廳裡，年輕女服務生坐在堆滿飾物的餐桌前，一邊談笑，一邊用絲線、糨糊做裝飾品。

我經過的時候，這些女孩子叫住我問道：「想回日本了吧。」

我說：「晶特、晶特、亞、晶、哈丘、達莫依。」（不，不，我─不─想─回家。）這些女孩子

聽了後笑我：「嘴硬！不相信！」

一九七五年的正月到了。

我們有幸一晚慶賀了三次新年。

以阿魯塞耶夫市長為首的官員聚在餐廳裡，大家盯著時鐘。當時針指向十二點的同時，香檳酒此起彼落「砰！砰！」

沒到時候嗎？」然後大家一起倒數讀數。這時黑澤先生也進來，問：「還

打開了。大家舉杯共祝：

「司、諾畢姆、果多姆！」（新年快樂！）

「為黑澤先生乾杯！」

「為電影的成功乾杯！」

飾演阿魯塞耶夫的索羅敏上前擁抱黑澤先生，說：

「我覺得很幸福！」

又是「砰！砰！」地開香檳，不斷地乾杯再乾杯。樂隊的演奏愈發熱情洋溢，跳舞的人擠滿

凌晨一點。這次是日本的新年。

整間餐廳。

再過五個小時，就輪到莫斯科的新年了。大家大概都打算喝到那時候吧。

然而，拍攝工作還剩下相當多沒有完成。

最後的決定是，除了非在這裡拍攝不可的場景之外，其他都帶回莫斯科處理。

另外還要重拍被認定為故障的部分（黑片）。

黑澤先生承受著巨大的壓力，夜不成眠的日子仍在繼續，伏特加從一瓶增加到兩瓶。他在拍攝現場經常對中井先生發怒。懂日語的只有我們幾個人，蘇聯方面的人員也只當他在大聲說話而已。黑澤先生吼道：

「裡面那棵樹怎麼沒有打燈？快點！」

中井先生也沒輸給他，回敬：「現在正在打！又不是點火柴，三兩下怎麼可能弄好！」這樣旗鼓相當也好。要是中井先生性格再柔弱一點，可能堅持不了多久。而黑澤先生也是對著中井先生才能隨意破口大罵，盡情怒吼，也許這樣才能燃燒他心中積鬱的能量吧。

一月十四日是倒楣透頂的一天。

早上九點出發前往哈拉扎山。因為積雪，路已無法辨認。車子不斷拋錨，工作人員只好下車搬運行李，或者排列成行，用接力的方式把器材傳到拍攝現場。

阿魯塞耶夫一行拖了載著行李的雪橇，從山崖下往上爬，一行人已經精疲力竭。這次要拍的就是這個雪橇行進的場景。

鏡頭從隊員還沒出現的時候開始，因為要從下往上拉雪橇，做起來非常吃力，拍了四次都不理想。而且每次為了讓積雪恢復原狀，必須把腳印全都抹去。這種時候，躲在山崖下的演員和克爾希科夫只能維持著辛苦的姿勢等在那裡。

黑澤先生從一大早就一直耗在這上頭，這時突然發瘋似的怒吼起來⋯

「柳巴！快一點！光線就快不行了！快！快！」柳巴是克爾希科夫的暱稱。

克爾希科夫從山崖下面爬上來。

「可是，黑澤先生，雪橇太重了，腳下非常危險。請您等一下。」

大家從早上一直餓著肚子，拍攝結束時已經下午六點。大家疲憊憊不堪回到旅館。

一進門，看到製作人松江陽一和阿伽加諾夫一邊喝茶，一邊在談什麼。黑澤先生朝他們走去，我則回房間。箕島和圓井輪番來催問黑澤先生的飯準備好了沒，說他正等著。我匆忙換好衣服，煮了粥端到黑澤先生的房間。

黑澤先生已經在喝伏特加，一臉憤懣，說著我們在嚴寒裡餓肚子辛苦拍戲，松江他們在幹嘛?!舒舒服服地在溫暖的房間裡喝茶！你是製片就必須來現場！火氣十足。

跟著他又說：「今天熬了一整天，一點收穫都沒有！」

「不過，雪大到連車子都故障了。」我說。黑澤先生對我的託詞好像很不耐煩，把一張畫著東西的紙張遞到我眼前。

「我真正想拍的，是這樣的畫面！」他邊說邊對我揮舞那張紙。眼看擱在桌上的粥被推到一邊，我正在想他是不是不想吃，黑澤先生突然又吼道⋯

「一直到現在，我真正想拍的鏡頭一個都沒拍成！」接著他就把手上的畫撕得粉碎，狠狠扔到地板上。

我正要把畫撿起來，他又一聲怒吼：

「這是什麼鬼東西！」他竟然把粥碗朝我砸過來。一直以來，我已經習慣了他的怒吼，但砸東西這種事卻是頭一回。到了這地步，我也忍無可忍了。

「您這是幹什麼？黑澤先生！我不幹了！」我一甩門，衝出房間。

我鬱憤難平，跑到樓下中井先生的房間去敲門。

中井先生正在為回日本的簽證拍證件照，一身西服、領帶的打扮。聽我說完後，他安慰我說：

「怎麼可以這麼對待小儂（我的暱稱）？這也太過分了！」說著，他竟忍不住大哭起來。

我喜歡這樣的中井先生，最後反倒是我安慰了他一番。正要回房，我看到走廊上克爾希科夫朝這邊走來。他喝醉了，日語變得有些怪怪的：

「到底，怎麼回事呀？黑澤先生一個人跑到餐廳來，對我們發火，還說：『日本人怎麼一個都不在？我正在發火呢！叫日本的工作人員都到我房間來！』」

然後圓井也來說黑澤先生叫我們去他那裡。我說我不去，就回了自己的房間。

過了一會兒，克爾希科夫敲門進屋，抓著我的肩膀問：

「怎麼了？照公（指我），出了什麼事？」我忽然悲從中來，像中井先生那樣大哭起來。

第二天一早，黑澤先生打電話來說要向我道歉，讓我去他的房間。我們言歸於好。

現在想來，那時的黑澤先生身處絕境，卻還要忍受不安與孤獨的折磨。我應該站在他的立場

140

等雲到

這是什麼鬼東西！

那時的黑澤先生，被不安與孤獨折磨得身心俱疲。

上多為他設想才對。如今我是追悔莫及。

一月十七日，我們終於撤離阿魯塞耶夫市。我們搭乘中巴來到斯帕思克達利尼車站，轉乘火車循相同的路線前往哈巴羅夫斯克。哈巴羅夫斯克正下著暴風雪。

我大概再也沒有機會踏上西伯利亞的土地了。那些為我們送行的餐廳裡的女孩子，也不會再相見了。

我們在一月十八日抵達莫斯科。

前途依然坎坷不平。

我們委託了日本的人造花工廠製作秋天的紅葉和枯黃的落葉，並寄到莫斯科。在莫斯科郊外，我們拍攝了秋天的場景。峽谷裡的場景也需要重拍，因此在莫斯電影製片廠的攝影棚裡做了峽谷的布景。

最令人欣慰的是，跟我們同住烏克蘭飯店的，還有日本海映畫公司的松澤一直夫婦。

我們抵達莫斯科的第二天，就在松澤先生家裡受到款待。可樂餅、醋拌菜和醃漬菜的味道令人難忘。

回到莫斯科後，黑澤先生的脾氣變得愈加暴躁，

拍攝時總在不停地發火。

西伯利亞的雪刺傷了黑澤先生的雙眼。他的腿腳衰弱許多，身形也日漸消瘦。身心的疲憊正接近極限。

拍攝終於在四月二十八日結束。接下來的剪接和音樂等後續工作，黑澤先生拖著勞累的身體，居然也挺過來了。

黑澤先生於六月十八日返回日本。

我因為要參加工作人員的歡送會，還有為了把在動物市場買的一隻俄羅斯藍貓帶回國，需要辦理一些手續，所以一個人留下來，打算搭六月二十五日的飛機回國。

回國那天，克爾希科夫和服裝、剪接的工作人員一起來飯店送我，還為我做了一個裝貓的紙箱。

克爾希科夫和製作部的基爾肖恩等人送我到舍列梅季耶夫機場。

在登機口，克爾希科夫說：

「再往前走就是外國了，我們不能進去。達司比達尼亞（再見了），照公！」

他走上前來擁抱我，親吻我的額頭。

「謝謝！達司比達尼亞！」

我提著裝了貓的紙箱，擦著眼淚登上台階。

一九七五年八月二日，《德蘇烏扎拉》在日本公映，九月在蘇聯公映，獲得莫斯科國際電影節

金獎，以及一九七六年第四十八屆奧斯卡最佳外語片獎。

Ψ

五年後的一個深夜，在莫斯科的松澤夫人打電話給我。

「野上，妳千萬別太吃驚。我聽說柳巴（克爾希科夫）死了，好像是被人殺害的。」

我掛斷電話後仍不能相信，於是又打電話到克爾希科夫家，用蹩腳的俄語確認這個消息。回答是肯定的。

後來聽說，他因為頭部受傷被送進醫院，卻耽擱了三天沒有得到治療。我還聽說，我送給他的SONY手錶也都人搶走。難道是謀財害命？不過，還在拍電影時就有人告訴我，我們一直受到KGB的監視，也許正因為這個原因，蘇聯人都刻意回避著我們。克爾希科夫沒有等到經濟改革的開放年代，年僅四十二歲就去世了。

他的兒子迪馬，當年在電影中飾演阿魯塞耶夫的兒子，也在服完兵役後自殺了。

還有製片阿伽加諾夫、錄音師奧利雅、美術拉克沙也都離開了人世。

去年（一九九九年），我在莫斯科見到索羅敏的時候，聽他說起飾演德蘇的蒙祖克也於前年去世。

索羅敏還告訴我，蒙祖克和德蘇一樣，晚年喪失了視力。

中井先生也於一九八八年過世。

我與（一九九八年去世的）黑澤先生也永生不能再相見了。明知他是害怕孤獨的人，我怎麼就

沒能多關心他一些呢？

二十五年前那些不再復返的日子，唯一留下的，是令我心痛的思念。

本文出處

〈寒凍徹骨的夜間攝影〉部分文字發表於《ＰＨＰ》一九九九年八月號，其餘為首次發表。

第
五
章

第六章

黑澤明與電影中的動物

老虎

在《德蘇烏扎拉》裡，老虎是重要的演出成員之一。

叢林嚮導德蘇最懼怕的就是被赫哲人稱爲「阿姆巴」（Amba）的老虎。因爲老虎是森林之神迦尼伽的使者。有一次，德蘇不小心朝一頭老虎開槍，非常擔心迦尼伽會大發雷霆、派老虎來處罰自己，他的人生從此轉爲悲劇。

我們在莫斯科迎來一九七四年的正月，每天以伏特加爲伴。眼看一月就要過去，主角阿魯塞耶夫（探險隊長）的演員卻還沒有定下來。

一月三十日，我們正在爲兩名候選人試鏡時，負責製作的柯夫斯基一副胸有成竹的樣子走進屋來，手裡拿著一封電報說：「好消息來了。」

黑澤先生打從一開始就看這個柯夫斯基不順眼，常挑他毛病，所以柯夫斯基總企圖挽回自己的劣勢。

「伽司帕金庫洛薩瓦（黑澤先生），這回您可以放心了！我剛剛接到通知，我們在西伯利亞的外景地捕捉到一隻老虎！」

可是「伽司帕金」（先生）沒有露出滿意的表情，而是陰沉沉地問翻譯：「那老虎能用嗎？」

回答是：「沒問題。現在還是隻老虎仔，不過等開拍的時候就已經長大了。」

「開玩笑！怎麼可能長那麼快？」黑澤先生的表情愈發陰沉，但結果被柯夫斯基說中了。十月

十三日，我們即將出發時，這頭老虎仔已經長成一頭壯實的青年老虎。

我們為這隻被抓來拍電影的可憐老虎仔取名「阿爾喬姆」，工作人員在森林裡臨時搭了一間小屋當老虎窩。牠每天的食物需要花費好幾十個盧布，比黑澤先生一天的津貼還要高一些。我們聽了都覺得很可笑。

其實，這事也是因柯夫斯基而起的。他實在不該拿一本馬戲團的雜誌向我們誇耀，說什麼「我國技藝高超的馬戲團裡有許多優秀的老虎」。

黑澤先生的意見是：馬戲團的老虎是用誘餌訓練出來的，大腹便便，目光呆滯，缺乏野生老虎的機敏。於是才生出前面那段曲折。

可惜十月開拍的時候，團隊中已經不見柯夫斯基的身影。他不幸被免職了。代替他負責製作的（總製作人）是阿伽加諾夫。這個義大利裔的喬治亞人，長得就像美國偵探片裡常見的胖刑警。他還是個時髦的美食家，會說義大利語，成天跟日方製片松江陽一比著誇張的手勢說個不停。

這位阿伽加諾夫在拍攝老虎的鏡頭時，總是腰間別著手槍、提心弔膽地走來走去。那副模樣常常把我們逗得放聲大笑。

拍攝時用到三台攝影機，一共只有兩個鏡頭。野生的阿爾喬姆對我們的意圖不予理會，把站在高架臺上攝影機旁的導演氣得大發雷霆。

「搞什麼名堂！聽到沒？阿魯塞耶夫和德蘇一走到攝影機前，老虎就從樹後面走出來，中途停下來看這邊一眼，再悄悄走過去。就這樣，怎麼會做不到？!只要順利進行到這裡，德蘇就對空鳴

槍，然後迅速逃走。就這麼簡單！真沒辦法，再來一遍！聽明白了嗎？！」

阿爾喬姆大概還是不明白。副導一看到演員進入畫面，立刻揮舞手裡的棍棒，想把老虎趕過去。

當然，為了防止老虎逃脫，牠的行動範圍有用柵欄圍住，只有攝影機前方挖一條水溝並在裡面放滿了水。

老虎是貓科動物，生性怕水，因此我們在攝影機前方挖一條水溝並在裡面放滿了水。

「好了沒？老虎呢？」黑澤先生問。翻譯回答：「哈拉肖，ＯＫ。」但阿爾喬姆仍然躲在樹後。

「普里伽托畢里西！莫托魯、納切里！」（預備！攝影機開動，開始！）導演的聲音響徹四周。

阿魯塞耶夫和德蘇舉著槍走進畫面，眺望樹林深處，尋找老虎的身影。阿爾喬姆應該在這時候登場。

但老虎沒出現，無計可施之下，德蘇只好開口說話：

「阿姆巴！司魯夏伊，哈拉肖！阿姆巴！」（老虎！你給我好好聽著！老虎！）

再一看，阿姆巴正懶洋洋躺在樹蔭下，無精打采的樣子。

「不行！不行！」導演怒吼。

「還不快給我把老虎趕過來！」

唉，這已經不知道是第幾次了。從早上開始準備，正式來已經是第七次。後來才想到，這一切也許跟把老虎帶到拍攝現場時、怕出意外而給牠注射鎮靜劑有關。

總之，阿姆巴就是不樂意合作。牠滿不在乎地躺在那兒，好像在說：「要殺要剮隨你們便！」

「不管怎樣，你們給我研究出個辦法來！今天就到這裡！」說完，黑澤先生從高架臺上跳下來。

阿伽加諾夫和他的手下、副導幾個人湊在一起，這也不行、那也不行地爭論不休。大家都各執己見、互不相讓。最後決定三天後，也就是十六日，再次挑戰這一場。

十六日到了。拍攝現場從一大早就聽到吵鬧的狗吠聲。阿伽加諾夫想了個用獵犬從柵欄外追趕的主意，為此特地帶來幾條獵犬。他甚至打算採用「實彈射擊」這麼危險的方法。到最後，決定準備幾根長矛，讓人從柵欄外驅趕老虎。

即便如此，阿爾喬姆還是不聽話。獵犬狂吠，眾人拿著長矛大聲威嚇牠。如此大動干戈，把阿爾喬姆嚇得縮在樹後，更是不敢出來。

最後牠終於被逼得從柵欄邊跳進水溝。誰也沒有料到牠竟然敢下水，「撲通」一聲嚇壞所有人。大家一起驚叫起來，棍棒和長矛齊用，打算把水裡的老虎趕回柵欄去。

阿爾喬姆連滾帶爬上了岸，搖晃幾下，口吐白沫倒下了。

翻譯跑過來報告黑澤先生，說索羅敏（阿魯塞耶夫的飾演者）表示不忍心看老虎這麼受罪，很難入戲。

黑澤先生沒想到自己竟成了罪魁禍首一般，很不高興地對攝影師中井朝一說：

「我也不想這麼折騰呀！」

跟著他又問：「剛才老虎在兩棵樹間晃了一下，拍下來沒有？」

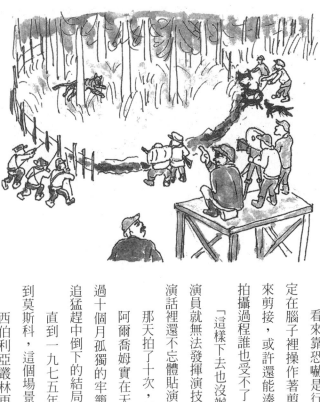

西伯利亞虎不能理解我們的意圖，終於倒下。

中井先生是老實人，很認真回答：「嗯，呃，那個……就一點點。」

「反正我是看到了。拍到了對吧？嗯，就是拍到了嘛！」

看來靠恐嚇是行不通了。此時，黑澤先生一定在腦子裡操作著剪接機，想著利用拍到的東西來剪接，或許還能湊合。畢竟，這麼令人不快的拍攝過程誰也受不了。

「這樣下去也沒辦法拍。到這裡為止吧！首先演員就無法發揮演技。替我向索羅敏道個歉。」導演話裡還不忘體貼演員。

那天拍了十次，以徒勞告終。

阿爾喬姆實在天生命苦。從一月被捕起，挨過十個月孤獨的牢籠生活後，等待牠的卻是在窮追猛趕中倒下的結局。

直到一九七五年，我們外景隊時隔八個月回到莫斯科，這個場景才得以繼續拍攝。

西伯利亞叢林再現於莫斯科電影製片廠的大攝影棚裡，老虎的角色交給一頭被馴服的大馬戲團

老虎，名叫「塔伊克恩」。照管牠的，是一對馴獸師夫婦。

二月二十一日拍攝當天，電視台和國外媒體爭相趕來採訪，攝影棚裡熱鬧得像馬戲團表演場一樣。

老虎的活動範圍用鐵絲網圍得紮紮實實，導演、其他工作人員和三台攝影機都在鐵絲網外面。鐵絲網裡，只有塔伊克恩和馴虎師在排練。畫面之外，女馴獸師按住老虎，她的丈夫站在另一邊喊：「塔伊克恩，塔伊克恩！」塔伊克恩立刻大步上前、穿過攝影棚。習慣這個動作後，馴獸師又訓練牠在畫面正中央停住，然後看鏡頭。

老虎一聽到「塔伊克恩！」就朝著喊聲走來，走到一半又要讓牠停下來。馴老虎師喊「ＳＴＯＰ！」聽起來就像「ＳＴＯＯＰＮ！」，雖然可笑，但對老虎管用，牠真的就乖乖停下來。

這一場要拍的是：老虎停下來朝這邊一望，德蘇就開槍，然後老虎逃進森林。

一切準備就緒，接下來該請角色阿魯塞耶夫和德蘇進入鐵絲網內。

採訪團一看即將正式拍攝，紛紛擠上前來占最佳位置，還有記者甚至拿著相機爬上靠近天花板的燈架。觀眾席上人滿為患。

兩個演員被送進老虎籠，就像被暴君尼祿送入獅群的基督徒一樣，讓人看著有些於心不忍。

後來索羅敏半開玩笑對我說：

「我當時心想，也許今天就是我的死期，真害怕呀！況且家裡孩子還小。但德蘇那麼鎮定，我也只好裝出不怕的樣子。可是，德蘇畢竟活了六十多歲了啊。」

「塔伊克恩」不愧是職業的，兩次就成功了。

攝影棚裡到處是掌聲和喝彩聲。記者爭相擁上來，還提出許多要求，一下要黑澤先生和老虎合影，一下又要他擺出撫摸老虎頭的姿勢。雖然老虎有馴虎師控制著，但索羅敏、德蘇、黑澤先生和老虎的合影上，大家仍是一副擔心老虎隨時撲上來的驚恐表情。

其他幾個鏡頭，例如在叢林中行走，以及襲擊野營地的場景，都是由這位塔伊克恩演出的。

我最喜歡的一個鏡頭是，阿魯塞耶夫半夜醒來，一睜眼看到帳篷上映出老虎跳躍的身影。那身影美極了。

劇本上這樣寫：

——阿魯塞耶夫的旁白。

德蘇正呼喚著阿姆巴——我感到他的呼喚裡飽含叢林生活中難耐的孤獨，以及一種對老之將至的恐懼！

馬

電影裡只要幾個地方有馬的鏡頭，就會顯得規模宏大，而且讓人覺得這電影耗資巨大。實際上，的確花費不小。

如果這電影又是古裝片，而且是戰爭片，那麼大部分製作片都會表示寧願放棄。因為這種規模的工作實在不好幹。

首先，能夠用幾百匹馬再現戰國時代*交戰場景的導演，大概已經沒半個了。在日本，能做到這一點的導演，至今只有黑澤明一人。

昭和五十四年，東寶與黑澤製作公司對《影武者》的協商有了結果。我們從正月開始準備工作。最重要的問題是，到哪裡搜集到足夠的馬匹。拍攝地點、行程都取決於這個問題。

黑澤導演打算在武田軍全軍覆沒的最後場景裡用一百五十匹馬。外景地在北海道勇拂郡。大家都以為北海道一定能找到足夠的馬匹，實際上卻沒那麼簡單。

在此之前，拍攝《七武士》（一九五四年）時，在御殿場外景地關照我們的是一位孫先生。我們只需說要多少匹馬，他就會連同騎師悉數找來。來的都是當地農民，因為當時大多數農家都至少養了一匹馬當勞動力。那是還沒有汽車、也沒有電話的年代，孫先生騎著馬挨家挨戶通知大家次日某時某地集合。天還沒亮，大家都已穿好鎧甲騎著馬從家裡出發。當他們經過田間小路匯聚時，太陽剛剛升起。那情景十分壯觀。

《七武士》裡，有一個山賊馬隊從山坡上衝下來直擊村莊的場景。我記得總共用到約五十匹馬出場。

這次要求的是一百五十匹馬。

在北海道，我們透過介紹，認識了知名的白井牧場，主人是白井民平先生。

*戰國時代
日本十六世紀前後，封建大名群雄爭戰的時期（一四六七—一五七三年）。

154

箏雲到

白井先生不愧是稱霸馬術界的好手。他身材不高卻聲如洪鐘，性格十分豪爽。白井先生又為我們介紹了一位長谷川敏先生，據說是「最佳合作夥伴」。當時他正在白井牧場拍攝紀錄片。長谷川先生的確是個值得信賴的人。現在他在日高經營碧雲牧場。

後來我聽說，長谷川先生和白井先生一起初次跟黑澤先生碰面時，對是否有能力接受委託還沒有把握，甚至想過推辭這件事。但結果，白井先生說：「我們都被黑澤先生的魅力收服了，心想只要能為他出力，哪怕不惜代價也甘心。簡直就像《影武者》裡的故事一樣。」

長谷川先生也是受黑澤先生吸引的人之一。如果沒有這兩位協助，電影裡那麼多馬匹出場的畫面是不可能拍攝成功的。

那次見面後到開隊至北海道拍攝的十月為止，這半年期間，白井牧場搜集了一百五十匹馬，並開始做做訓練的準備。

北海道的馬，多半是為賽馬而繁殖的純種馬。不適合當賽馬的或骨折的馬，則很不幸地會被送到食用馬拍賣會。拍賣會每周二舉行一次，據說每次都能聚集上百匹馬。

白井先生和長谷川先生每周出席拍賣會，每次購回大約五十匹可用的馬。起初約十五萬日圓就能買到一匹，隨著拍電影的消息傳開，人們得知白井先生他們買馬是為了拍電影，馬的價格也隨之上漲。到最後，一匹馬大約要四十到五十萬日圓。

即便如此，買馬仍比租馬划算。租一匹馬每天的費用是八萬日圓，也就是說，一天一百匹馬就需要八百萬日圓。這樣持續拍攝幾個月下去，非破產不可，所以說花五十萬買一匹馬更划得來。

而且，買回來的馬從早到晚都可以聽候我們的調遣。借用白井先生的話，這些被判了死刑的馬兒能夠絕處逢生，一定也開心著呢。

最後我們一共購買了一百三十四匹馬。

但前方的路依然崎嶇。

總共一百三十四匹馬，但都是分批購入的，所以馬跟馬之間並不熟悉。牠們也許會有「哎呀，你也在這裡！」、「你還活著！」這樣好像被「辛德勒的名單」搭救的喜悅，但要讓牠們從此以後爲電影的拍攝齊心協力卻很不容易。

另外，既然要讓馬爲拍電影服務，就不能容許發情這樣的事發生。如果是男女共學、混合編隊的話，發情的雄馬往往會突然撒野。唯一的選擇是爲牠「斬斷情根」。

不過，這也比被判死刑要強。想到牠們爲了拍攝工作，從此再不能體會生之快慰，不禁讓人深感同情，但獸醫沖田先生對此早習以爲常。那時他每天要騙五六匹馬。

經驗豐富的沖田先生，手術技巧極爲俐落，打好麻醉，手術刀一揮，那東西就「撲通」一聲落入桶中，然後往傷口上抹一點兒碘酒什麼的就好了。一星期內馬兒或許會鬱鬱寡歡，但很快就能恢復健康，雄馬變閹馬。不過，據說要想真正奏效，大約要兩個月時間。

雖然從一開始就盡量避免買公馬，但到頭來還是有三十多匹。手術做完後，總算保全了母馬的整齊陣容。

接下來是騎手的問題。

我們得到當地的騎馬俱樂部、大學馬術隊、日高牧場職員等各方的支持。《影武者》的演員公

開募集頗為成功，我們召集了當中會騎馬的年輕人，組成「三十騎會」，從開拍前一個月就讓他們

來到北海道，開始騎馬訓練。

騎馬武士背後插的旗子隨風飄動的聲音，會讓馬恐懼。如果插著旗子硬上，馬受到驚嚇後可

能會撒腿狂奔。所以我們必須花大量時間讓馬意識到背旗並不可怕，不過是一塊布而已。

騎手拿著的長矛，也讓馬兒感到不安，因為貼著馬兒側腹的長矛會妨礙牠奔跑。於是我們又

透過反覆訓練，讓馬兒知道那長矛只是個道具，橡膠矛頭戳在身上也不會痛。

經過這些訓練後，總算達到人馬一體的境界。接下來還必須訓練他們列隊疾馳。哪怕其中一

匹落單或掉隊，都會影響畫面的拍攝。

《影武者》的最後一個場景是：被譽為風林火山的武田軍英勇突擊，卻敵不過信長火炮隊的槍

火反擊，最後武田軍全軍覆滅。

這個場景中最令我感動的，是整個戰場上戰馬屍橫遍野的景象。

有外國記者說，因為是黑澤明的電影，難免會期待熱火朝天的交戰場景，這部電影卻令人大

失所望。對這樣的看法，大失所望的應該是我們才對。

在此之前，可曾有哪一部電影拍攝過這樣馬屍累累的宏大場景？而且拍得那麼漂亮！

記者招待會的時候，一位女記者問：

「那些馬是怎麼拍攝的？我擔心的是，是真的把牠們殺了嗎？」

黑澤先生微笑著回答：

「請放心，只是給牠們注射了安眠藥物。因為擔心馬倒下時會刺傷眼睛，我們甚至在地上鋪了布。」全場緊繃的氣氛頓時緩和下來。

這個場景得以成功拍攝，多虧白井、長谷川和沖田醫師精心周到的準備。

只是，最難的還是天氣的判斷。

畢竟是要給一百三十匹馬同時打麻醉。一旦注射完畢，不管天氣如何，當天之內就不可能重來一次。而且若是第二天又繼續打麻醉，馬的身體會承受不了。

而且，打麻醉的時候，如果馬受驚狂奔起來會很危險，所以在打麻醉前三十分鐘還要給牠們注射鎮靜劑。

在空曠的戰場上，一百三十匹馬保持一定的間隔排列，旁邊站著武士裝扮的演員。他們將在「預備」的號令後倒地扮屍體。武士們在鎧甲上塗好血漿後，紛紛各就各位。

高架臺的最高處是Ａ攝影機，黑澤先生坐在攝影機旁，一會兒看看天，一會兒俯瞰整個現場。白井先生則手拿擴音器站在高架臺的下一層，緊盯著導演，隨時準備著接受號令。

寬闊的原野上一片寂靜，周圍瀰漫著緊張的空氣。一百三十匹馬中間還夾雜著十五位身穿白袍的獸醫。他們也在等待黑澤先生的命令，每個獸醫負責約十匹馬。說是獸醫，其實是沖田先生在緊急狀況下進行總動員，當中也包括實習醫師。這陣勢對大家來說都是頭一遭，結果如何，誰都無法預料。

黑澤先生看了看天，說道：「看來可以撐一陣子吧。」白井先生在下方迫不及待地問：

「那就開始了？」

「嗯……」黑澤先生還在徵求攝影師的意見。

「好！那就來試試吧。」黑澤先生說。

緊接著，白井先生拿起擴音器喊：

「注射鎮靜劑！」

穿白袍的獸醫們一齊穿梭在馬與馬之間，注射完畢。

「三十分鐘後打麻醉，請大家待在原地忡忡地仰望天空。」白井先生又喊道。

這三十分鐘過得極慢。黑澤先生憂心忡忡地仰望天空。

「我看差不多可以了。」白井先生對導演說。

「好！騎兵隊注意了，各就各位！」

聽到黑澤先生的命令，副導也對著全軍喊：

「大家聽到沒有？萬一馬受驚發生危險，可以自行逃離，但動作千萬不要太顯眼！」

「麻醉開始！」白井先生的大嗓門響徹現場。白袍獸醫們又開始在馬群裡穿梭。

白井先生對站在上方的導演說：

「麻醉生效時間大約三十分鐘，請開拍吧！」

黑澤先生轉身對攝影師說：

「換鏡頭，攝影機開動。」

白井先生透過擴音器聲嘶力竭地喊：

「穿白袍的獸醫，立刻撤離拍攝區域！攝影機開動了！」

獸醫們懷抱著醫療器具拚命往場外跑，但戰場太大，跑起來十分費力。

馬兒們對麻醉劑的反應參差不齊，有的「咚」的一聲突然倒下，有的搖晃了一會兒才倒地，還有的倒下去又掙扎著站起來，不過這樣反而更能體現戰場的氛圍。

令人吃驚的是，倒下的馬竟然開始鼾聲大作。

馬兒從麻醉中醒來、開始走動之前，三台攝影機一直在轉動，這場規模空前的戰鬥終於成功落幕。

攝影結束，馬兒各自被騎手牽回去，有的馬仍睡眼迷濛，一邊走，一邊打著呼嚕。

時隔多日，黑澤先生看了工作毛片後表示，戰馬倒下的鏡頭還不夠。但北海道已經是大雪紛飛，只好到御殿場拍攝不足的部分，但那裡不能給孫先生「騎馬俱樂部」的馬打麻醉，因為麻醉對馬的身體有害。最後，只好讓長谷川先生特地從北海道運來七匹「黑澤攝製組的馬」。

黑澤先生專心在剪接上，在御殿場，攝影小組又給我們的馬打麻醉，花了好多天才拍攝完馬匹倒下的鏡頭。

說來真應該感謝那些經過九死一生為我們工作的馬兒。

拍攝工作結束後，有些馬有幸被騎馬俱樂部的主人選中，從此安度餘生。

等雲到

現在那些馬大概都不在人世了。畢竟那已經是二十一年前的事。

烏鴉

很多人都知道，黑澤先生年輕時曾經立志當畫家。十八歲時，他的作品首次入選二科展＊，其畫藝可見一斑。

後來由於社會形勢和家庭的原因，黑澤先生於一九三六年（二十六歲）的時候，參加東寶前身P・C・L的副導招考，從此走上電影導演之路。

所以黑澤先生一直愛好繪畫，晚年時仍時常抽空畫畫。放在他書桌上的畫具，不論是簽名筆或油彩顏料，他總是像小孩一樣，隨手拿起就默默畫起來。

他特別喜歡塞尚、梵谷、魯奧＊、鐵齋＊等畫家。

電影《夢》是由八個故事構成，其中之一就有黑澤先生敬重的梵谷登場，也就是第五個故事《鴉》。

劇中的主人公是學美術的學生「我」，正在觀賞畫展，掛在面前的是《向日葵》、《星夜》、《阿爾的吊橋》等七幅作品。當然，都是複製品。

這些畫是由抽象畫家濱田嘉精心臨摹而成。記得拍攝的時候，為了強調油彩的層次感，黑澤先生親自動筆修改。黑澤先生在往畫上塗油彩時，頗歉疚地說：「竟然修改梵谷的畫作，真不像

＊二科展
日本著名美術團體「二科會」自一九一四年起舉辦的年度畫展。

＊魯奧
（Georges Rouault）
法國野獸派、表現主義畫家。

＊鐵齋
富岡鐵齋（一八三七─一九二四年）。日本水墨畫家、書法家，主要活躍於明治時期，將水墨畫的筆墨情趣發展到日本文人畫的最高境界。

杉野躲在洗衣台下的河水裡製造水紋。

話。不過既然是夢，應該可以被原諒吧！」

寺尾聰飾演的「我」，在那幅《阿爾的吊橋》前停步，湊近觀看。

這時，橋上的馬突然動了起來，洗衣婦也喧嘩著開始洗衣服。「我」走入畫面，詢問其中一個洗衣婦：

「妳知道梵谷家在哪兒嗎？」

在此順道一提，飾演這位洗衣婦的，是長期擔任黑澤先生翻譯的凱瑟琳·卡都女士（Catherine Cadou）。

為了忠實再現梵谷原畫中洗衣婦的服裝，我們費盡了苦心。

不僅人物，所有的道具和景色，導演與攝影師都把梵谷的畫放在一邊做比較，提出各種要求。大家忙得天翻地覆。

梵谷的畫裡，水面的漣漪蕩出大大的弧形。想要一模一樣再現這番景象實在不容易。

這種時候，又輪到副導上場了。杉野剛穿上潛水服潛入水中，手裡拿一個籃球藏身在突出水面一

162

等雲到

截的洗衣台下，慢慢地上下搖動籃球，才成功製造出波紋。只是洗衣台下的水位一直浸到他的脖頸，他只能在一塊狹小空間裡呼吸。被派來管理水波的杉野也真不容易。

到這裡為止，外景地都在御殿場。

這之後，「我」去尋找梵谷，兩人相遇，梵谷向著烏鴉飛舞的麥田走去。整個場景都在北海道女滿別的外景地拍攝。

在那裡，女滿別商工觀光科科長谷本二郎先生，在長達半年時間裡一直協助我們拍攝。他熱愛電影，待人極熱情。

在這個外景地最重要的，是我們必須仿製出跟梵谷最後一幅作品《麥田群鴉》相同的場景。

小林秀雄曾經在梵谷這幅「自殺前描繪之名畫」（精巧複製畫）前深受震撼，「甚至無法站立」。（小林秀雄，《梵谷的信》）

據谷本先生說，畫裡的麥子是俗稱啤酒麥的大麥。

要想種出畫裡那樣金黃飽滿的麥穗，如果照八月初開始拍攝回推，必須趕在五月初播種，等麥苗長到五、六公分時，再用壓路機壓一遍。過去稱這道工序為「踏麥」，壓過的麥苗長大後，麥程才會壯實。

那段日子裡，谷本先生每天拿著梵谷的畫冊到麥田對比，生怕不能培育出像樣的麥田。

還有一個重大的問題是⋯⋯烏鴉。

在黑澤攝製組，凡是涉及動物的工作，除了副導田中徹，不作第二人想。他有不達目的絕不

罷休的幹勁，還有最後一定能想出辦法解決的才幹。

梵谷畫裡烏鴉一共是四十二隻，也就是說，我們至少要準備一百五十隻。因為萬一拍攝不成

功，飛出去的烏鴉不可能再飛回來，而一百五十隻其實也只夠放飛三次。問了動物租借公司，說

是每隻每次需要七萬日圓。算下來，放飛一次就得花三百萬日圓。

開什麼玩笑！嘎嘎吵著的烏鴉到處都是，那不是要多少有多少嗎？我們還是靠自己吧。田中

下定決心自己來。

但拍攝地點是在北海道，事情沒那麼簡單。

田中諮詢了築波大學鳥害研究室專家，得到一個好消息，說是在北海道的留萌，有人發明一

種捕捉烏鴉的裝置：把誘餌放在一個大盒子裡，上頭罩上漏斗形的機關，烏鴉一進去就出不來。

聽說網走那裡也用這個方法。

谷本先生和田中終於看到一線曙光。但是，要飼養一百五十隻烏鴉的話，必須找專人管理。

這時候登場的是女滿別的名人：自稱「便利店老闆」的大江省二先生（六十七歲）。

他首先在拍攝現場附近的松林裡用鐵絲網建了一個寬敞的烏鴉強制收容所。在接下來的一個

月裡，大江先生他們為搜捕烏鴉走遍了網走、美幌等地的垃圾處理場。

到了七月中旬，我們接到消息，說捕獲的烏鴉數量已超過預期，達到兩百五十隻。

七月三十一日，攝製組終於來到女滿別，八月五日正式開拍，輪到烏鴉正式登場了。

田中比拍攝大隊提前兩天前往女滿別，來商議怎麼才能讓兩百五十隻烏鴉像梵谷畫中的烏鴉

那樣飛翔。

商議的結果如下：

如果照畫中的數量（近五十隻）來放飛的話，會顯得太零落，因此最後決定把兩百五十多隻烏鴉再拆散，用兩次正式拍攝一決勝負。而為了讓烏鴉從麥田各處一起飛起來，必須把一百二十多隻烏鴉再拆散，於是又製作了二十多個木箱，每箱可裝七隻烏鴉。箱子的上部是左右對開的門，考慮到門打開後烏鴉不一定飛出來，所以把下部的木板做成可以往上推動的結構。每個木箱必須有兩個人負責操作，所以臨時僱了四十個當地人，由田中對他們進行短期培訓。

實施的步驟如下：各個木箱放到預定位置後，以田中的口令為號，大家同時打開箱子上方的門，然後把下部的木板向上推。同一時間，有人在拍攝畫面的左邊對空鳴槍、放爆竹威嚇，這樣烏鴉就會像畫裡那樣朝右邊的天空飛去。

為避免烏鴉在被裝入木箱時過度驚慌，特意還在箱外播放錄了烏鴉啼叫聲的錄音帶，讓牠們保持鎮靜。錄音帶是從獵友會借來的，據說是烏鴉呼叫同伴的聲音。木箱裡的烏鴉聽到「嘎嘎─」的叫聲，會以為同伴都在外面，才會急切地往聲音的方向飛去。

據田中說，分裝烏鴉的時候，費了九牛二虎之力。因為烏鴉跟麻雀不同，個頭太大，即使用網去捕，也要同時用兩手牢牢抓住牠，才能裝進木箱。

八月五日。晴。酷暑。

麥田一片金黃，風吹過麥穗，形成陣陣麥浪。麥田完全仿照梵谷的畫，在正中開出一條路。

眼前的景色和畫中一模一樣，無可挑剔。

大江先生已經開始緊張，連聲說：「烏鴉啊，你們可千萬要飛啊。一定要飛啊。只要飛起來就好辦了。」谷本先生更是緊張得話都說不出來。

兩台攝影機和一台Hi-vision高畫質攝影機（後期特效合成時用）準備就緒。

「準備烏鴉！」

聽到黑澤先生的號令，攝影機旁的田中立即向烏鴉小組傳達各就各位的指示。

金黃的麥田裡，只看得到一群人的上半身，戴白帽的歐巴桑、穿T恤的學生等一字排開向前。他們每兩人抬一個箱子，遠看就像運送寶物的商隊一般。他們走到各自的位置蹲下後，身影就消失在麥田裡。眼前只見金黃色的麥田一望無際，呈現寧靜的田園風光。很難想像這麥田裡還有烏鴉小組的四十名成員在屏息等待著命令。

高架臺上，負責統籌全局的第一副導小泉堯史，正在與黑澤先生慎重商量放飛烏鴉的時機。

這個鏡頭從遠景開始。筆直的道路上，梵谷的背影正快步遠去。這一天，飾演梵谷的馬丁‧史柯西斯*尚未趕到日本，出場的是他的替身。寺尾聰飾演的「我」緊追梵谷的背影，順著麥田間的道路奔去。這時就像為了阻擋他的去路，麥田中的鴉群同時飛起，「我」驚愕呆站在原地。

烏鴉飛起的時機極難把握，要是失敗了，就只剩一次機會。緊張的空氣瀰漫在四周。

黑澤先生轉過頭來問田中⋯

「準備好了嗎？」

*馬丁‧史柯西斯
Martin Scorsese
一九四二年生，義大利裔
美國電影導演，代表作有
《計程車司機》、《四海好
傢伙》等，以《神鬼無間》
獲第七十九屆奧斯卡金像
獎最佳導演。

「就快好了。正在給烏鴉聽錄音。請再等一下。」

「烏鴉難道還要唱唱歌什麼的嗎?」攝影師齋藤孝雄的話引來一陣低笑聲。

田中向第一副導報告已準備就緒。

「黑澤先生,那就開拍了。」

「好,開始吧。」黑澤先生平靜地說。

「準備,正式來!」黑澤先生平靜地說。

托里奧(Vittorio Dalle Ore)敲響場記板。

梵谷漸漸走遠,寺尾聰小跑著追趕。

「烏鴉!」小泉副導的聲音響徹四周。在此同時,只聽「砰、砰、砰、砰」的槍聲,那是在畫面外左側等候的獵友會在對空鳴槍。

啊!飛起來了!飛起來了!

成群的烏鴉終於重獲自由,紛紛展翅高飛而去。

谷本先生、大江先生和田中,全都滿臉激動地目送烏鴉遠去。

寺尾聰駐足仰望天空。鏡頭到這裡是四十秒鐘。

「停!」黑澤先生喊道,跟著問攝影師們:「怎麼樣?」

「嗯,差不多吧。」

「怎麼那麼快就飛得看不見了。」

「有的傢伙光走不飛。」

大家的意見各式各樣。攝影師上田正治一副不太滿意的表情。負責烏鴉的田中也不滿意。

最後決定，既然還可以再放飛一次，就照剛才的步驟再來一遍。

第二次拍攝的效果近乎完美。成功了。

黑澤先生大喊「停！」緊接著又喊：「ＯＫ！」他笑容滿面地從椅子上站起來，朝谷本先生他們鼓掌致謝。

歡聲四起。在熱烈的掌聲中，大江先生一臉興奮，一邊摘下帽子，一邊走向黑澤先生，深深一躬鞠，說道：「謝謝。」谷本先生也上前來問：「這樣就可以了嗎？」田中也不停地向谷本、大江先生鞠躬致謝。

「太好了，太好了！」、「謝謝！」大家激動的心情久久不能平復。

這樣的瞬間，正是電影的樂趣所在。

為了今天這四十秒的拍攝，我們從二月就開始準備，五月播種，搜集烏鴉，歷經各種艱難，終於獲得成功。滿心歡喜自然不用說。

烏鴉小組的隊員，圍在黑澤先生身旁合影留念，接著又是不斷的掌聲。黑澤先生摘下帽子對大家一鞠躬，說道：「謝謝各位！」

飾演梵谷的史柯西斯當時正忙於《四海好傢伙》（Goodfellas）的拍攝，沒能按時趕來日本。八月十四日，他暫時放下手中的工作飛抵女滿別機場。

史柯西斯從機場直奔拍攝現場，對黑澤先生說：

「《四海好傢伙》劇組聽說我要扔下他們來日本，都開心得不得了，還要我代為向您問好。」

史柯西斯當天即隨同黑澤先生到飯店定妝並選定服裝。

後來黑澤先生對我說：

「怎麼樣？史柯西斯很有梵谷的感覺吧？那一次他給我的印象實在太深刻了。」說著說著，他開心地笑起來。

那一次，說的是一九八○年《影武者》到紐約進行海外宣傳時的事。

黑澤先生下榻廣場飯店（Plaza Hotel），史柯西斯突然登門拜訪。他懷裡抱著多到拿不下的資料和文件，想請黑澤先生參加一個連署活動。

史柯西斯的主張是，現在的膠卷保存狀態如果放任不管，所有彩色拷貝遲早會褪色。所以他呼籲大家盡早把彩色拷貝製成三分色（青、洋紅、黃三原色）母帶來保存。他說話極快，翻譯幾乎跟不上他。

經過一番滔滔不絕的講解，史柯西斯得到了黑澤先生的簽名，然後一陣風似的走了。

在黑澤先生看來，他當時那種狂熱的表情，正好與梵谷的形象相符。

八月十五日，史柯西斯拍攝完兩個鏡頭後，脫下服裝直奔女滿別機場，匆忙趕回紐約去。

「我很忙。沒有時間。不能這樣等下去。」梵谷的這句台詞，說的簡直就是史柯西斯自己。這件事被我們引為笑談。

曾有一個法國人對我說，荷蘭人梵谷由義大利人飾演，對日本人說著義大利口音的英語，讓他覺得很不可思議。的確，他說的也有道理。

當初有人徵求黑澤先生的意見，問他說，在這裡用英語不要緊吧？黑澤先生答：「做夢嘛，有什麼關係？」

梵谷的悲劇實在令人惋惜。他留下那幅《麥田群鴉》後，對著自己的胸口開了一槍。據說那把手槍當初是梵谷為了驅趕烏鴉特意借來的。

臨死前，梵谷留給弟弟西奧的最後一句話是：

「別為我哭泣，我這麼做是為了大家。」（《梵谷巡禮》，向田直乾等著，新潮社）

梵谷擔憂的是，他跟西奧借的五十法郎（相當於現在的八百日圓）生活費拖累了弟弟。他想，只有自己死了，大家才能獲得幸福。

梵谷生前只賣出一幅畫。

梵谷死後九十七年，一九八七年在倫敦的一場拍賣會上，他的作品《向日葵》以五十三億日圓的空前高價售出，買主是日本的安田火災海上保險公司。

對這些不合理又難以理解的事，我感到無限憤懣。

本文出處

第七章

———

黑澤明
與電影音樂

指揮的獨角戲

我再也聽不到黑澤先生動人的嗓音了。即使在怒吼時，他的聲音依然那麼低沉醇厚。

據說黑澤先生從小學起就擅長唱歌。我不禁想像少年黑澤明站在風琴旁引吭高歌的景象。

出外景的時候，黑澤先生總要跟主要工作人員、演員們共進晚餐。這對他來說是必不可少的時間和場合。要是能把每次晚餐會時的談話都記錄下來，一定能從中瞭解導演黑澤明最本質的部分。

晚餐會常常持續至深夜，直到黑澤先生開口說：「那明天就這麼辦，拜託了！」這才算正式落幕。結束時間大多是在夜裡一、兩點鐘。晚餐會上，幾乎一直是黑澤先生在唱獨角戲，精力之旺盛令人讚歎。

期間若是不小心惹惱了黑澤先生，場景就會急轉直下，原本歡快的氣氛就像突然被潑了冷水一般，籠罩在冰冷的空氣中。大家連筷子都不敢動，只能任由黑澤先生的大嗓門在室內回響。

整體說來，晚餐會上黑澤先生的興致都很好。他說起話來活靈活現，哪怕是同一個笑話，我們也不會說：「這個已經聽過了。」而是每次都聽得捧腹大笑。

說起小學音樂課的話題，黑澤先生就會突然高聲唱起《日本海海戰》（文部省指定兒歌）。歌詞是這樣的：

敵艦愈來愈近／皇國的振興在此一舉／大家奮鬥努力吧／旗艦的帆柱上升起了信號——

每當唱起這首歌，黑澤先生就像回到童年時代，臉上微微泛著紅暈，聲音高昂：「敵艦—愈來愈—近！」唱了幾句又忽然停下，彷彿有些不好意思。黑澤先生在自傳《蛤蟆的油》中這樣寫道：

《日本海海戰》、《水師營》等歌曲，直到現在我仍然很喜歡。這些歌曲調流暢，歌詞淺顯上口，直率得驚人，而且簡潔準確，從不無病呻吟。

《水師營會見》的作詞者是佐佐木信綱*。

「旅順開城規約*定，敵將施特塞爾與乃木大將軍，會見在那水師營——你看開頭這句，簡直就是現成的電影劇本嘛！這是全景鏡頭。庭中一棵棗樹上，累累彈痕依然在——這是把鏡頭拉近到棗樹上了。民居殘垣斷壁前，兩將會面在此時——怎麼樣？像不像看電影？」

的確，歌詞把兩位將軍的對話都寫進去了，幾乎就是現成的電影畫面。

拍《七武士》的時候，晚餐地點是個寬敞的大廳，每次都像舉行宴會一樣。每個人面前擺著箱膳（用多抽屜木箱承裝的料理），每個座位呈四方形，跟兩旁的人距離近得你碰我、我碰你，跟對面的人卻遠得沒辦法交談。

也許正是因為隔得遠，黑澤先生常常號召大家唱歌。現代人喝了酒可以去唱卡拉OK，那時

*佐佐木信綱
（一八七二—一九六三年），和歌詩人、學者。以和歌史、《萬葉集》研究著稱。

*旅順開城規約
日俄戰爭（一九〇四—〇五年），俄國戰敗，日將乃木希典與俄軍斯特塞爾在水師營簽署《旅順開城規約》，滿洲（中國東北）的殖民利益就此轉手。

候完全不一樣。

我們只能大合唱，就像上音樂課或學校的音樂節、文藝表演那樣，而且黑澤先生喜歡的是跟宴會氣氛很不搭的輪唱。

「唱那首吧，就那個叮咚！叮咚！」黑澤先生提議，於是千秋先生馬上站起來張羅──

「好！從這裡到這裡是一聲部，這裡到這裡是二聲部，然後從那裡到我這裡就是三聲部。」

「大家站起來，站起來好唱歌！」既然黑澤先生站起來了，大家也不敢坐著不動。還在喝酒的，心裡一定在抱怨，但還是整一整和服前襟站了起來。

黑澤先生不知什麼時候已經把一根免洗筷拿在手裡，擺好指揮的架勢。就像指揮家在等樂手調音那樣，他用犀利的目光環視著全場。

「好了沒，那邊！從三船那裡開始唱，接下來是中井那裡。喂！中井，看這邊。準備好了嗎？」說著他開始揮動免洗筷，「一、二、三，唱！」那手勢就像在甩釣竿一樣。

「你聽你聽，鐘聲在空中迴盪。」一聲部開始唱，二聲部也唱。

「你聽你聽，鐘聲在空中迴盪。」三聲部緊隨其後。

這時一聲部已經唱到：

「叮咚，叮咚，在空中迴盪。」歌詞周而復始，唱起來總也沒完。

黑澤先生就像《美好星期天》（一九四八）裡沼崎勳指揮樂隊那個場景一樣，臉上一副嚴肅認真的神情。從一聲部到二聲部的時候，節拍稍微遲了一點，他立刻揮著筷子生氣地大吼⋯

叮咚～～叮咚～～

電影導演和樂隊指揮，據說是兩個很相似的職業。

影似的。

「不行，不行！跟你們說不行！這裡怎麼沒跟上，好好看我的手勢！」怒氣十足，就像在拍電

現已不在人世的錄音師矢野口先生，每逢這時候總是悄悄地拉我的袖子一下，說：

「我出去一下。這又不是工作，妳說是不是？我可受不了這個。」說完他就躡手躡腳地溜走。

矢野口先生一定是去附近的酒館。當我們在這裡「叮咚，叮咚」唱個不停的時候，他卻在那裡對著老闆娘喝酒發牢騷：「唉──真累，累死了！我受不了了！」

Ψ

黑澤先生常說：

「如果要說跟電影導演最像的職業是什麼，那肯定是樂隊指揮。」

也許真是這樣。一個人的意志和目標，卻倚靠眾多外人來體現。就這一點來說，兩者的確有共通

176

等雲到

之處。

早坂文雄

關於電影，有三件事黑澤先生說了不算。

天氣、動物和音樂。

對這三樣，除了等待或放棄，沒有別的辦法。

當然，黑澤先生是不會放棄的。他選擇等待。

天氣可以在資金容許的範圍內等。只要等待，總有雲開日出的時候。黑澤先生的電影超支的第一大原因，就是等天氣。

動物則可以替換。再不行，還可以靠黑澤先生最擅長的絕招解決：剪接。

但音樂不行。既不能放棄，也沒法等待。

有一次，黑澤先生在剪接影片時嘆息道：

「我當初要是也學學作曲就好了。」

當然他只是說說而已，而且這也很難做到。如果連作曲都要親力親為，哪怕活兩、三百歲，時間也不夠用。

黑澤先生拍電影的時候總是不停地在聽唱片。他其實不是在欣賞音樂，而是在挑選適合自己

的電影的音樂。

總而言之，他不喜歡大道理，尤其不擅長抽象理論。像音樂這樣抽象的東西，如果不能用具

體的例子來表達，就沒辦法傳達給對方。

《蛤蟆的油》裡描述了這樣一件事。拍攝《酩酊天使》的時候，黑澤先生與作曲家早坂文雄一同

商議電影配樂。《酩酊天使》拍攝於昭和二十三年。

黑澤先生打算用《杜鵑圓舞曲》來搭配三船敏郎飾演的無賴在黑市漫步的場景。早坂先生聽了

「立刻微笑著說：『對位法*？』我回答：『嗯，狙擊手。』」

「狙擊手」是我們倆之間的暗語，因為我們看到蘇聯電影《狙擊手》*裡，出色地使用了音樂與

畫面的對位法，因此把這樣的電影配樂手法簡稱為「狙擊手」。(同前書)

我聽人提起這部蘇聯電影好幾次，雖未曾看過，卻可以想像像電影中的景象。

第一次世界大戰期間，德軍與俄軍對峙的前線。深夜。傾盆大雨。德軍的狙擊手從戰馬屍體

後朝俄軍射擊，俄軍士兵匍匐上前刺死德軍士兵。就在這時，戰壕傳出唱機播放的《這就是巴黎》

(Ça c'est Paris) 香頌歌聲。慘烈的畫面與華麗的曲調，構成鮮明的對位效果。

黑澤先生一貫的主張是，電影配樂與畫面不該只是相加的關係，而必須是相乘的關係。也許

他向來偏愛的「對位法」，就可以說是一種理想的相乘關係。

*對位法 (Kontrapunkt)
原指音樂創作中使兩條或更多條相互獨立的旋律同時發聲並彼此融合的技巧。這裡並非指曲子的對位，而是指音樂與畫面的對位。

*《狙擊手》
Snayper
一九三二年蘇聯戰爭片，導演為提莫辛科 (Semyon Timoshenko)。

這種情況下採用的音源，有時是畫面中使用的現成唱片，有時是收音機裡正播放的音樂，又或是有人在背景裡演唱的歌聲，總之必須是實況的聲音。

《生之欲》（一九五二年）拍攝於《羅生門》在威尼斯獲大獎後的第二年，正是黑澤先生與早坂先生意氣風發的時候。

黑澤先生與早坂先生討論音樂時，總是搬來一大堆唱片。早坂先生的家位於東寶製片廠附近的砧町，副導和我也跟隨黑澤先生一起到早坂家登門造訪。

在早坂先生家的一個大房間裡，大家一張接一張地聽唱片，而黑澤先生與早坂先生交談的關鍵內容我全都忘了。

但我還記得，早坂先生往茶壺裡放了大把的上好玉露茶葉，那茶葉竟然只泡一次就扔掉，讓我覺得很奢侈。

最難忘的是《生之欲》的初次試映。它照例是公映已迫在眉睫，試映結束時已經半夜。

看完影片、走出試映室時的氣氛非常特別。攝影師、燈光師、錄音師和製片，都跟在黑澤先生身後，提心吊膽地往休息室走。

黑澤先生一邊沉思，一邊走著，工作人員也默默跟著他，進入冷冰冰的休息室。打開燈，大家圍坐桌旁，留意導演的反應。

「大家聽好。」黑澤先生終於開口。「是我失策了。不，應該說是我不對……那個回憶的場景，我不應該放音樂進去。」他說，看了看早坂先生。

早坂先生默不作聲。黑澤先生又說：

「對不起……畫面被音樂沖淡了。渡邊堪治拚死建的那個公園，這一來被弄得太膚淺。我也沒想到會是這種效果。」

早坂先生沉思片刻，苦笑著作出決定：

「也許吧。那就別用了。」

他的話音一落，製作、剪接等各部門的負責人員立刻站起來，有急忙出門的，也有忙給沖片廠打電話的。大家都分秒必爭地動起來，因為不趕快重新配音，就會趕不上公映日。

黑澤先生向早坂先生再三道歉，並說時間太晚了，請他先回家休息。

關於這件事，早坂先生在給齋藤一郎的信中曾經提及：

於是只好拿掉當中約十四卷錄音，全部換成效果音。這實在是一件需要勇氣才能辦到的事。……我在家悶悶不樂地窩了三天，黑澤先生特地前來慰問，我終於恢復了自信。

為了《生之欲》，我歡喜過，嘗試過，或許因為一時鬆懈而流於平庸，最後不得不忍痛將之刪去。這樣幾經周折，情緒也不由隨之起伏。（秋山邦晴，《黑澤明紀實》——〈黑澤電影音樂與作曲者的證言〉）

早坂文雄在一九一四年出生於仙台，幼時遷居北海道。他自學作曲，二十四歲時以《古代舞

曲》獲得溫格納爾（Felix Weingartner）音樂獎。除了黑澤明的作品，他也為溝口健二*的多部代表作創作過電影音樂，一九五五年十月十五日，在拍攝《生者的紀錄》中途突然去世，年僅四十一歲。

早坂先生去世前六天，他給黑澤先生留下最後一封信。

內容是關於他看過《生者的紀錄》毛片後的感想與建議。早坂先生認為，二郎（千秋實）深夜裡談論他老爸時的說話聲音太大，應該壓低聲音，這樣一來，談話被老爸（三船敏郎）聽到，畫面才更能打動人心。這個場景後來照此建議重新拍過。早坂先生雖臥病在床，仍竭力寫下這封信，其誠摯令我深深感動。

對於黑澤兄出於導演構想的深慮，或許我還有理解不足之處。如果是這樣，我在此表示歉意。上述問題或許詞不達意，只是我的一點感想而已。

此外非常理想，無可挑剔。

　　早坂

　　草字

　　致黑澤明先生

這封信竟成了絕筆。

* 溝口健二
（一八九八—一九五六年），
日本電影史上重要導演，
在世界影壇有一定的肯定
與影響。擅長描寫女性的
情緒與形象，代表作有
《西鶴一代女》、《雨月物
語》。

五十年前，《羅生門》在奈良拍攝外景時，那時大家都還年輕，常去爬旅館前的若草山。早坂先生從東京來，有一天他和黑澤先生他們一起上了若草山。我對早坂先生心懷仰慕，就跟隨他一起上山。

要說若草山，不過是座饅頭大的小山丘，但肺部有病的早坂先生才爬到一半就已經氣喘吁吁了。我請他在草地上坐下休息，自己也並肩坐下。我們一起遙望山下的日月亭，以及賣刀劍的商店，早坂先生好像還提起中國墨的話題。

已經爬到山頂的黑澤先生等人轉過頭來對我們喊：

「你們兩個，都不用上來啦！」想必是為早坂先生的身體著想，叫他不必勉強之意。

早坂先生和我聽到了，不由相視一笑。

那天的情景彷彿往日青春電影的一個畫面，像燦爛的陽光一般，在我的記憶中甦醒。

早坂先生曾經為《七武士》中那段著名的《武士的主題》（侍のテーマ）親自填詞。這首歌後來由山口淑子演唱並灌錄唱片，歌詞優美，正如早坂先生其人。歌詞共有三段，篇幅有限，在這裡只引用第二段。

黑澤先生也時常唱起這首歌。

疾馳如風

武士

掠過

茫茫大地

瑟瑟風聲

呼嘯

呼嘯

颼颼風聲

呼嘯

呼嘯

昨日相見之人

今何在

今日相見之人

明不存

明日是否來臨

未可知

為人身在今日

佐藤勝

《生者的紀錄》從一開始配樂就很少。早坂先生去世後，佐藤勝根據他留下的草稿〈星之音樂〉（星の音楽）完成了這部片子的配樂。

兩年後，黑澤先生請佐藤先生來做《蜘蛛巢城》的音樂。我可以想像佐藤先生接到這個消息時的激動心情。

這回總算可以正式說「好！」昭和三十年，波瀾起伏的一年終於過去，我開始了沒有恩師關照的初次單獨飛行。我感覺自己一躍飛上廣闊的天空。我的昭和三十一年就這樣開始了。（佐藤勝，《300╱40其畫‧音‧人》，一九五四年，電影旬報社）

佐藤勝在一九二八年生於北海道留萌市。他從國立音樂大學畢業後，拜早坂文雄為師，學習作電影音樂，擔任從《蜘蛛巢城》到一九六五年《紅鬍子》共八部黑澤作品的音樂創作。最後的作品是《黑之雨》（雨あがる）。這部電影是由小泉堯史執導，劇本則根據黑澤導演的遺稿改編而成。

佐藤先生先後曾為三○八部電影作配樂，小泉堯史是他共事的第九十八位導演。

佐藤先生說，再與兩位導演合作，就能夠湊到一百位了，在這之前我不能死。但是一九九年十二月五日，他卻倒在受勳祝賀會的宴會上，從此離開我們。

剛開始籌拍《黑之雨》的時候，小泉導演就對我說想請佐藤先生加入，又擔心他的健康狀況，於是我打電話給佐藤先生。

「太好了！眞高興啊。我會把這部作品當成我的遺作一樣，盡全力去做好它。……健康？……沒問題！現在隔天做一次透析，有這個就不必擔心什麼了。總之太謝謝妳了！」

佐藤先生在電話那頭不停地說「眞高興，眞高興！」那滿懷喜悅的聲音，至今縈繞在我耳邊。他還說：

「我這十八年總算沒有白等。」

十八年？我吃了一驚。

十八年前，佐藤先生在百般困惑下，離開了《影武者》劇組。從那之後，多年來在佐藤先生心裡，當時的種種屈辱與悔恨一定會日夜困擾著他。

事情是這樣的。

在《影武者》前，音樂都是由黑澤先生找幾張唱片來給作曲家聽，只說明要的就是這種感覺，具體則不予干涉。

但自從開始用磁帶錄音後，古今東西的世界名曲都可以轉錄到磁帶上（著作權則是另一回事）。

於是在剪接時，除了跟畫面搭配的對白音軌之外，音樂磁帶也可供剪接。

這下可好了。黑澤先生的剪接興致愈發大漲，之前在自己勢力範圍外的音樂領域，現在他可以親手掌控了。

據說黑澤先生回到家裡也一直在聽唱片。他當然不是在欣賞音樂，而是為電影挑選合適的曲目。

若是找到好曲子，第二天早上黑澤先生走進剪接室的腳步都不一樣。他手裡抓著一大把約五、六張的ＣＤ，一邊走，一邊興沖沖招呼我們：「早、安——」跟著便囑咐剪接助理把ＣＤ的哪些部分轉錄到音軌上。剪接助理立刻進錄音室忙，黑澤先生抽根菸的工夫，那錄著巴哈或貝多芬的三十五釐米音軌便已經做好、放到剪接臺上。

黑澤先生最幸福的時刻來了。

首先，他雙手戴上手套，在套片機（使畫面和聲音同步的剪接設備）前坐下。他把畫面的膠卷套好，然後套上對白音軌、巴哈的配樂音軌，就像游泳池的泳道一樣平行排列。轉動手柄的時候，黑澤先生嘴裡還哼著歌。

不過，也有人說黑澤先生採用這一名曲，只是為了向作曲家示範自己需要什麼樣的音樂。也就是說，這些錄音只是暫時用的。

黑澤先生甚至為了配合音樂而修改畫面的剪接，好讓畫面配得上曲子的段落，然後再把錄了音樂的剪接毛片放給作曲家看，問：「怎麼樣？我要的就是這種感覺的東西。」

令我深感佩服的是，黑澤先生總能找到恰如其分的曲目來跟畫面配合。

《紅鬍子》中有一個場景：二木輝美飾演的阿豐，在照顧病中的保本（加山雄三飾），她輕輕打開窗子，外面正下著大雪。畫面之美，足以在電影史留名。

開窗的這個瞬間，黑澤先生配的音樂是海頓的第九十四號交響曲《驚愕》。這個搭配真是妙不可言。大概找不出比這段音樂更能襯托畫面的曲子了。

黑澤先生對負責作曲的佐藤勝說：「怎麼樣？分毫不差吧？佐藤你也作點兒這樣的曲子嘛。」

他話中毫無惡意。

佐藤先生的笑卻當場僵住：「那，不如直接用海頓吧。」

「但觀眾對海頓可能各有不同的印象，這樣就不太合適了。所以你一定要寫得比海頓還要好！」黑澤先生還是那麼毫無心機，連我也得意形說出白目的話來……

「海頓耶，應該沒人會不滿意吧。」

佐藤先生沉著臉不再說話。

結果是，佐藤先生作了一首跟海頓似是而非的曲子。黑澤先生聽完後，只說了一句：

「這不是跟海頓差不多嗎？」

大人，您這也太苛刻了。到底該怎麼辦才好，佐藤先生的表情愈發懊惱沮喪。

後來，電影業進入衰退期，黑澤先生個人也陷入電影界無情的浪濤中。讓不死鳥黑澤明復甦的，是在俄國拍攝的《德蘇烏扎拉》。

在日本，因資金問題擱淺的《影武者》，也於一九七九年在東寶開始拍攝工作。

音樂，佐藤勝。在黑澤製片組，就這樣理所當然地決定下來。佐藤先生出現在拍攝現場，也

參加了籌備會議。

六月二十六日，我們在姬路城開機。七月，在東寶片廠進行排練。

七月十八日，突然決定撤換勝新太郎*。

七月二十五日，主演換爲仲代達矢。拍攝再度開始。

十月三日起，在北海道開拍外景。十一月十九日大雪，劇組撤回東京。

之後兩周，黑澤先生在東寶剪接影片，內容包括北海道外景部分，還有武田軍順著三州街道

撤退的場景。在染得通紅的天空背景下，只見長長的隊伍安靜前行的剪影，畫面非常美麗。

黑澤先生爲這個場景選擇了葛利格（Edvard Hagerup Grieg）《皮爾金組曲》（Peer Gynt

Suite）中的《蘇爾維格之歌》。在這段美麗而哀傷的旋律襯托下，電影的抒情場景顯得更加感人。

看過這段配了〈蘇爾維格之歌〉的毛片後不久，佐藤先生打電話來，說他無論如何都不能參與

這次的工作。

爲了說服佐藤先生，我特地登門拜訪他，但最後被說服的卻是我。

佐藤先生在《300／40其畫・音・人》中寫道：

年底（一九七九年），我辭去了黑澤先生《影武者》的工作。也許可以說，我這次是從黑澤學校

* 勝新太郎
（一九三一—一九九七年），日本知名演員、歌手，多次在電視、電影中撺綱演出「座頭市」（盲劍客）一角，已成為日本文化代名詞之一。

退學了。黑澤先生的目標與我的想法之間，存在的分歧實在太大。……模仿那些所謂的名曲，而且還要優於名曲，這在我是無法想像的。

為了這件事，我拖著沉重腳步前往黑澤家。一路上，我腦子反覆思考著怎麼向黑澤先生交代，最後卻只能說：「佐藤先生健康狀況不佳，恐怕不能勝任這次的工作。為了避免在半途中給大家添麻煩，他決定現在就辭退工作。」

黑澤先生默默聽我說完。我知道他是個直覺敏銳的人，一切瞭然於心。他只冷冷地說了一句：「既然是健康原因那也沒辦法。」然後他問：

「其他還有誰？武滿現在在做什麼？」

我答：「武滿徹先生因為工作，人在美國，但我可以找他商量一下。」說完我就告辭了。

《影武者》因為天氣的延誤，公映日已經延後，再不抓緊進度就來不及。

武滿先生推薦了池邊晉一郎給我們。現在他經常在NHK的電視節目中出現，大家對這名字應該很熟悉。

池邊晉一郎在一九四三年生於茨城縣水戶市，畢業於東京藝術大學音樂系作曲科。除了電影之外，他還活躍於戲劇和電視領域。聽武滿先生說，他對日本音樂的造詣相當深厚。能夠請到他，黑澤先生也放心了。

我立刻與池邊先生約在新宿的一間咖啡館見面，把劇本交給他。

池邊先生年紀輕輕，相貌清秀有如武士人偶，而且性格爽朗。我特意提醒他：「黑澤先生喜歡拿剪接毛片配上現成的曲子，沒關係吧？」

他說：「噢，沒關係。我一向不介意的。」他的坦率令我大感意外。

如此這般，波瀾起伏的《影武者》終於在新年來臨後完成了。

四月二十三日，我們邀請了海外的導演、記者前來參加在有樂座隆重舉行的首映會。

對佐藤先生來說，這就是「我這十八年」的開始。

佐藤先生去世後，曾經在東寶擔任音樂製作的所健二，帶了跟他很要好的佐藤先生的信件給我，是關於《黑之雨》部分的影印本。讀了這封信，我哭了。

這次我終於能夠回到曾經中途退學的黑澤學校。十八年來頭一遭把印著黑澤明名字的劇本捧在手裡，我的電影之心激動萬分。雖然是小題材，卻是非常好的劇本，字裡行間，我彷彿仍感受到黑澤先生的氣息。（一九九九年五月五日。私人信件）

十二月五日受勳祝賀會那天的事，我到現在想來仍覺得後悔不已。唯一值得安慰的是，那天黑澤攝製組的成員都到齊了。

佐藤先生身體不適，大家一起扶他躺下，這時他突然掙扎著轉過頭來對我說：

「我的臉色看起來很糟嗎？」

我含糊地點點頭，示意他靜心休息，哪想到這句話竟成了他的遺言。我當時怎麼也沒有想到佐藤先生會那樣就離開我們。我還以為，他雖然身體不好，但躺一會兒就能恢復。

之後我到醫院的急診室旁等候，而再次見到佐藤先生，是在醫院的太平間。那裡還沒來得及設置靈堂，裡頭空蕩蕩的，佐藤先生蓋著白色被單躺在擔架車上。

他的臉上還帶著淡淡的微笑，面容安詳，雙眼則微微睜著。我輕撫他的眼瞼，為他闔上眼睛。

眼皮冰涼得彷彿橡膠一樣的手感，至今還留在我的指尖。

我到現在仍然沒能從佐藤先生去世的悲傷中走出來。

寂寞深深滲入我的心裡。令人無法忍耐的寂寞。

武滿徹

《亂》的劇本，由黑澤明、井手雅人、小國英雄三人，在一九七六年二月十五日至三月二十日這段期間寫成的，地點是黑澤先生位於御殿場的別墅。

這只是第一稿。後來由於資金問題，影片擱淺。幾番周折後，拍攝工作終於得以付諸實行。

劇本定稿的完成，是在七年後的一九八三年十二月。

《影武者》完成於一九八〇年四月，《亂》要到四年後才得以跟觀眾見面。

黑澤先生寫劇本時經常一邊聽著唱片。我想他一定是在構思劇本的同時，就借助音樂的力量

來強化劇情吧。

寫《紅鬍子》時，他聽的是貝多芬的《第九號交響曲》，寫《亂》時則是聽著武滿徹的《十一月的階梯》（ノヴェンバー・ステップス）。

武滿先生得知這件事後，開心地對黑澤先生說：「快拍電影吧！」

但事實上《亂》開拍於一九八四年六月，時間已經過去九年之久，這段期間黑澤先生完成了一部《影武者》。

在這九年當中，武滿先生一定是捧著《亂》的劇本，反覆醞釀著電影音樂的構思吧。

《亂》的劇本裡，三之城陷落是一個重要場景。這裡除了音樂之外，不加入任何聲音。黑澤先生說：「這裡就交給武滿了。」

劇本是這樣寫的：

接下來，是城堡陷落時地獄般的慘狀。……配合著畫面，音樂猶如死者的心聲，隨著痛楚的節奏，奏出滿含哀怨的旋律。初如低泣，彷彿輪回周而復始，然後漸漸高昂，到最後，幾乎就像無數死者的嚎啕一般。

面對如此刁鑽的描述，想來作曲家一定非常為難。而武滿先生花了九年時間構思的作品，終於交到黑澤先生手中。單這個場景的音樂，就長達六分鐘。

武滿先生再三叮囑看毛片時，千萬不要搭配黑澤先生的音樂，我也把這個囑咐轉達給黑澤先生，但黑澤先生卻絲毫沒有讓步，說道：「可是我這邊也想請他聽聽我的看法。」

黑澤先生配的音樂是馬勒的《大地之歌》中的〈告別〉。在《亂》的製作發表會上介紹演員的時候，背景音樂用的則是交響詩《巨人》。從那以後，馬勒的作品似乎成了黑澤先生最中意的《亂》的主題曲。

也許在過去的九年裡，黑澤先生的心意已從《十一月的階梯》轉向了《巨人》。

武滿先生在接受西村雄一郎的採訪時曾說：

我不知道那個部分要用馬勒的音樂，就先作了曲，用合成器做好，在看毛片的時候帶去。哪知黑澤先生說：「我也配好了。」（笑）他居然已經把毛片配上音樂了。（《巨匠的技藝》，FILM ART 社）

又發生了和佐藤先生合作時的同樣問題。我彷彿看到前途多難的警示燈正在閃爍。

一九八五年二月二十四日，盼望已久的殺青日終於來到。平常的話，這應該是喜悅的時刻，但一想到即將開始的後期製作，我只覺得心情沉重。

不出所料，在北海道錄製札幌交響樂團的演奏時，兩位天才的意見發生了衝突。

要是黑澤先生能夠當面表達自己的看法還好，但因為對方是武滿先生，所以意見愈發難以說出口。在北海道的飯店裡，我不知有多少次被黑澤先生叫到房裡，去拿他寫給武滿先生的紙條。

紙條的內容我毫無印象，所以應該是裝在信封裡。

時間太早，我不敢吵醒武滿先生，所以只能從門縫下把紙條悄悄塞進去。

我深怕門會突然打開，一聲「幹什麼？」的質問會讓我不知如何是好，所以總是把紙條塞進去就立刻開溜。就這樣，天才給天才的密信我送過兩、三次。

一天早晨，我和黑澤先生正在餐廳裡吃早餐，武滿先生和經紀人一起走來，在我們桌旁坐下。

武滿先生的表情嚴峻，寬大的額頭下，炯炯的目光像刀子一樣犀利。

「黑澤先生。我到底是哪裡不對？不好請明說。我決定不幹了。」

武滿先生一開口就把話說絕了。

黑澤先生挨了個冷不防，一時不知如何應對，只說了幾句「不，我不是那意思，我沒說不好呀」這類的話。後來的話我記不清了，但這次突襲可說是武滿先生贏了。

天才與天才的激烈鬥爭，從北海道延續到東京。在影片即將完成的最後關頭，又發生了一場決定性的衝突。那是在錄音工作的第四天，他們倆之間終於爆發了。

錄音工作於四月二十四日至五月八日在東寶錄音中心進行。事件發生在二十七日。

那天錄製的是「場次三十六‧大手門」的場景。

被趕出一之城的秀虎（仲代達矢）來到二之城，又被二郎拒於門外。

二郎大聲喝道：「把門關上！不要再讓我看見你！」

城內的守兵在阿鐵的催促下，關上城門。

——這也是黑澤先生最滿意的一個場景。

秀虎身後的大門「喔」地關上。

剛才還傲然挺立的秀虎，忽然像渾身沒了力氣，腳步也跟蹌起來。

秀虎邁出跟蹌腳步的同時，武滿徹式的高昂笛聲「嗶——」地響起，一直持續到下一個陽光閃耀的鏡頭。

與笛聲相重合的，是低沉的定音鼓鼓聲。

兩種音色的交匯，彷彿象徵著延綿不絕的爭鬥。

「低音能不能再出來一點？要低到震撼丹田，增加厚重感。」黑澤先生說。

武滿先生沉默著，彷彿沒聽到黑澤先生說話那樣默不作聲坐著。他本來就討厭定音鼓這種樂器，這次是應黑澤先生的要求才很不情願地加上。

武滿先生坐在離銀幕最近的沙發上，所以我們只看得到他的背影。

宛如飛機駕駛儀表板一樣的錄音設備前，坐著錄音師和負責音效的三繩先生他們。黑澤先生就在很近的地方直接向他們提出要求。

他們把剛才的場景再重放一遍，並把低音調大。

「不行啊，這樣還是聽不見，要強有力迸出來的感覺。」黑澤先生還是不滿意。

錄音助理後來告訴我，這時候武滿先生因為強忍著怒氣，連肩膀都在顫抖。

黑澤先生卻沒有察覺，繼續對操作錄音帶的安藤精八直接要求：

「把錄影帶的轉速放慢一點怎麼樣？突然低下來也沒關係。」

安藤君說後來他想起來時覺得很後悔。當時哪怕只是問一聲也好，也該徵求一下武滿先生的意見。但導演氣勢洶洶地站在眼前，他實在不敢不從。

這時，武滿先生終於站了起來。

「黑澤先生！把我的音樂剪剪貼貼的沒有關係，你只管隨便用，但請把我的名字從工作人員表裡拿掉。就這一點！我不幹了。我走！」

武滿先生這麼說著，拿了樂譜和皮包走出去。他的經紀人宇野一臉沉痛地跟隨其後。我心想應該為他們準備車子，於是急急忙忙追了出去。

就像一齣戲即將收場一樣。

在錄音室外，我看到憤懣不平的天才正在等計程車。

當時我開的是速霸陸的小型車，從東寶到成城的車站不過五分鐘路程。我把速霸陸開過去，請兩位上了車。我可以理解，他們一定只想趕快

眾人愕然，呆呆目送武滿先生憤然退場。

離開那裡。

抵達車站的五分鐘時間，感覺如此漫長。他們兩個都沉默著，坐在副駕駛座上的武滿先生渾身散發著怒氣。

來到車站前的銀行附近，武滿先生終於開口說話：

「是黑澤先生身邊的人不好！」

「實在對不起！」我說，把車停下。

武滿先生一隻腳剛伸出車外，突然又回頭狠狠對我說：

「妳也一樣！」

然後他「碰」地關上車門。

坐在後排的宇野慌忙跳下車，追隨他而去。

因為最後的這句怒罵，我返回攝影棚的那五分鐘也變得非常漫長。心情鬱悶極了。

回到攝影棚，我卻打不開門，反覆轉了幾下門把，才有人從裡頭為我開門，面色沉重地讓我進去。

裡頭只開著小燈，光線昏暗。仔細一看，發現三十多個工作人員抱著膝蓋坐在地板上，就像農民起義的前夜一樣氣氛森然。在他們前方的摺疊凳上，背朝這邊坐著佐倉宗五郎＊，也就是黑澤先生。

我才剛走過去，黑澤先生便猛然回頭，板著臉對我吼道：

＊佐倉宗五郎
江戶時代前期的農民領袖。又名左倉宗吾。

「妳跑哪兒去了?!」

「我送武滿先生去車站。」我話音剛落,他又吼道:

「完全沒有那個必要!」

看來不管向著哪邊都得挨罵,我只好走到「起義農民」的身後坐下。

黑澤先生又開始對大家說話,聽得出他是極力在保持冷靜。

「所以我也考慮到,是否可以用完全沒有音樂的方式、只用特效聲音來處理。不管怎樣,都得

跟三繩商量,或許也可以全部改用日本樂器。」

我暗想,這可不得了。五月二十一日的首映會是早就定好的。

不只日本海拉爾德(ヘラルド)電影公司的製片,法國方面還有那個不通融的製片希伯曼。首

映會的行程已經不能再延後了。

後來聽說,我送武滿先生離開後,黑澤先生吩咐工作人員把門鈴的對講機電源關掉,還叫人

把錄音室的門全部關上並上鎖。

因為先前發生過勝新太郎的換角事件(參見〈黑澤組事件簿〉),黑澤先生一定是擔心被媒體察

覺,怕又被媒體寫些什麼惡毒的報導。

根據三繩先生的紀錄,事情發生當天(即二十七日)錄音中止,但第二天照常在上午九點半開

始錄製工作,到下午一點半共完成兩卷。也許只是先錄了跟音樂無關的部分。

那一整天,製片恐怕都在為了停戰的調解工作而四處奔走。原正人成功說服了武滿先生,並

陪同武滿先生和經紀人宇野拜訪黑澤家。

記得是在夜裡，黑澤先生打電話給我。

「武滿來道歉了，說那天是因爲身體不舒服。這麼說來，我當時就覺得他的臉色不好呢。總而言之，他明天回來。」

電話裡也聽得出黑澤先生掩飾不住的喜悅。

我不認爲武滿先生那天身體不適，但對於黑澤先生來說，這是最好的解釋。當然黑澤先生不見得也真的相信。總之，多虧調解工作的成功。

我在深夜裡先給負責音效的三繩先生打電話。

「是嗎？太好了！太好了！如果要全靠特效音來做，我還真不知怎麼辦才好！這太好了！」三繩先生興奮的聲音令人難忘。他一定大大鬆了口氣。

終於恢復和平。

一九八五年六月一日，《亂》如期在全國同時上映。

武滿徹，一九三〇年十月八日生於東京，早年師從清瀨保二學習作曲。與詩人瀧口修造等人成立「實驗工房」，曾擔任早坂文雄的助理。一九五六年後，爲近百部電影作曲，廣受好評。一九六七年發表《十一月的階梯》後，在國際上也受到極高評價，榮獲諸多獎項肯定。

一九九六年二月二十日，武滿先生因癌症去世。

錄音的最後一天，我們在錄音室裡用啤酒乾杯慶祝。黑澤先生對大家說：「各位辛苦了，謝

謝！」然後他揮一揮手就離開，而武滿先生還在興致勃勃地喝著罐裝啤酒。

突然間，他走到鋼琴前，即興彈唱了一首歌。爵士樂風格的琴聲伴著這樣的歌詞：

明天是晴天，還是陰天？

昨天的苦痛，今天的煩惱

昨天有悲傷，今天有眼淚

「這首歌獻給黑澤先生。」武滿先生說著說著笑了起來。

那時的武滿先生顯得那麼開心。或許，他心裡其實是悲哀的。

首次發表

本文出處

第
七
章

第八章

———

故人已渺・傷感的回憶

訃告不斷

一九九三年，是訃告不斷的一年。二月二十八日，本多豬四郎*導演突然去世，緊接著三月

十六日笠智眾*先生也去世了。六月七日，好友法蘭西映畫社的川喜多和子*女士又因腦溢血猝

逝。不幸的消息接二連三，我的心情久久不能平復。

同年六月，莫斯科的瑪麗亞‧多利亞於二十八日突然去世。這個消息是當地朋友告訴我的。

跟蘇聯有過電影合作經驗的日本人，無不受過她關照。瑪麗亞的父親是俄國人，母親是日本人，

日俄混血的她擅長兩國語言。她身材肥胖，像個典型的俄羅斯勞動婦女。

莫斯科電影節或試映時通常沒有字幕，於是翻譯多利亞得以大顯身手，而且每次她都能像無

聲電影時代的解說員那樣說得繪聲繪影，十分賣力。我問她：「很辛苦吧？」她卻絲毫不以為

然：「很有意思呀。做自己喜歡的事，還有報酬，多好啊！」

七月十日，上午十一時四十分，井伏鱒二先生去世，享年九十五歲。

對此我已經有了心理準備，因為井伏夫人事前就對我說過：「就像下臺階一樣，情況一天比

一天糟。」每次電話鈴響，都會讓我心跳加速。然而，這一天終於還是來了。

電話留言裡，傳來安岡章太郎夫人低沉的聲音：「我聽說（井伏）先生去世了。」我急忙與安

岡章太郎先生、新潮社的人，一同直奔荻窪的東京衛生醫院。

我們被帶到醫院的太平間，開門就看到小沼丹先生與其他幾位跟井伏先生關係密切的朋友環

*本多豬四郎（一九一一年-一九九三年），以導演怪獸電影《哥吉拉》（ゴジラ）一舉成名為世界大導演，並在往後許多的怪獸特攝電影中擔任導演。

*笠智眾（一九〇四-一九九三年），日本知名男演員，以演出小津安二郎的電影聞名，代表作有小津的《東京物語》、野村芳太郎的《砂之器》。

*川喜多和子（一九四〇-一九九三年），對日本電影界發展舉足輕重的川喜多家族長女，六七年在銀座創立法國映畫社，貫徹其家族以發揚日本電影、促進電影交流的信念。

坐在棺木前的椅子上。大家就好像來看望病人一般。棺木裡，井伏先生緊閉著雙眼。我忽然想到，從此不能再看到先生的笑臉，也不再有機會傾聽他幽默風趣的談話了。

昭和二十三年，在出版社當編輯的我，還是個不知天高地厚的新手。為了取稿件，我常常到井伏先生家拜訪。

我才進門，井伏先生就說：「出去走走吧。」他帶我去阿佐谷車站附近的路邊攤喝酒，同行的還有住在中央線沿線的法國文學學者青柳瑞穗，以及作家上林曉、外村繁等人。大家總是聊得熱火朝天。

井伏先生對我說：「青柳這傢伙，我的小說他一本都沒讀過。」

青柳先生尷尬笑著說：「嗯，至少讀過一本吧。」

那是剛剛從戰爭中解脫出來的年代，意氣相投的文人、學者們終於可以在公開場合盡情談古論今。

戰後，井伏先生的多部小說被改編成電影，並獲得好評，包括《本日休診》（一九五二年）、《集金旅行》（一九五七年）、《站前旅館》（一九五八年）、《珍品堂主人》（一九六〇年）等。其中《站前旅館》尤為賣座，甚至有些想乘機牟利的電影公司為了招攬觀眾，紛紛投拍以「站前」兩個字的電影，例如《站前茶釜》、《站前掌櫃》、《站前競馬》，片名莫名其妙的電影竟有二十三部之多。

說到能夠做到不失井伏作品原味的電影，大概要數松竹的清水宏導演的《簪》，以及南旺映畫最後的作品，也就是成瀨巳喜男導演的《售票員秀子》（秀子の車掌さん）。兩部傑作都拍攝於

204

等雲到

一九四一年，即昭和十六年。《售票員秀子》改編自井伏先生於昭和十五年在雜誌《新女苑》上的連載作品《阿駒小姐》（おこまさん）。這也是繼《拉拉隊長秀子》（秀子の応援団長）後，爲正當紅的高峰秀子*特別企畫的一部電影。

關於這部電影，井伏先生在《續／徵用中的見聞》（《井伏鱒二自選全集》第十卷，新潮社）中曾有詳細記述。

在這部電影中登場的，有一位與井伏先生相似的小說家，飾演者是夏川大二郎。其中一個場景，小說家坐火車從鄉下回東京，小秀（高峰秀子）和藤原釜足在鐵道口揮手相送。

這個場景的外景地在山梨縣酒折。正巧那天井伏先生在等待前往御坂嶺茶店的公車時，偶然遇到夏川先生的車，於是順道參觀了鐵道口的拍攝現場。小秀也在那裡等著上鏡。她低頭朝綁在腰上的售票員皮包裡看了看，說道：「這麼多錢，教我怎麼數得清啊！」這件事我也曾經聽井伏先生親口提起過。

這部電影還沒拍完，井伏先生就在十二月被陸軍徵兵去了南方戰場，但他在出征的新加坡意外看到了這部電影。在前面提到的《續／徵用中的見聞》中，井伏先生寫道：

《售票員秀子》講的是一個十六歲女售票員秀子的故事。在翻山越嶺的公共汽車上，秀子熱心地爲乘客介紹沿路風光。事實上，該公共汽車的公司由於經營不善即將倒閉，年輕的秀子卻毫不知情，仍然快樂地工作著。那輛公車的外觀十分破舊。據說成瀨導演爲了讓它看起來更寒酸一

* 高峰秀子（一九二四—二〇一〇年），日本女演員暨散文作家。二戰後六〇年代間與名導演木下惠介、成瀨巳喜男等合作密切，是日本電影黃金時期的代表人物之一。

點，特地叫人在拍攝前用摻了紅土的鐵鏽色油漆塗過整個車身，這卻給電影帶來厄運。宣傳組的

櫻井中尉認為這樣做有嚴重問題，說如果當地的馬來人看了這部電影，以為日本國內的公車都這

麼破破爛爛，豈不大失國格。問題說出來就成了問題。櫻井中尉向宣傳組的尾高少佐彙報了以上

的意見，於是電影被禁映。

每逢黑澤先生的電影試映會結束，我都會邀請井伏先生，以及跟他相熟的編輯出席。也許先

生眞正期待的，是放映完畢後跟大家一起去新宿或荻窪喝酒。他最後一次出席的是《夢》的試映

會。

我在這裡一邊寫稿，一邊也不斷有訃告傳來，感覺宛如身在戰場一般。

一通巴黎打來的電話告訴我，瑪麗‧米爾森（Mary Meerson）女士於七月十九日去世。她的丈

夫是亨利‧朗瓦（Henri Langlois），巴黎的法國電影資料館創辦人。對於志願從事電影事業的人

來說，法國電影資料館可說是大家心目中的聖地。我接到電話通知，是因為對方希望我能把這個

消息轉告黑澤先生。瑪麗女士生前十分疼愛黑澤先生，總是親切地「AKIRA」叫個不停。

她與朗瓦先生結識前的丈夫名叫拉扎爾‧米爾森*，曾擔任雷內‧克萊*電影的美術指導。瑪

麗女士早年爲知名模特兒，是一位容貌艷麗的美女，照片常登上雜誌封面。

不過近年的她卻胖得堪比奧森‧威爾斯*。黑澤先生去巴黎時，她穿著特地新添購的華服，親

自開車到機場來迎接。那時，她已經胖得連上下車都有困難。

*拉扎爾‧米爾森
Lazare Meerson
（一九〇〇—三八年），生
於俄國，擔任多部英、法
電影美術指導，曾以《我
們的自由》(À nous la
liberté) 一片贏得奧斯
卡‧金像獎最佳美術指導
（一九三二年）。

*雷內‧克萊
René Clair
（一八九八—一九八一年），
法國導演，二〇世紀拍攝
了許多頗富創意的影片，
與尚維果（Jean Vigo）並
稱法國詩意現實主義的先
驅。

*奧森‧威爾斯
Orson Welles
（一九一五—八五年），美
國電影導演、編劇暨演
員，處女作《大國民》也
是其代表作之一，因其獨
創性而被視為「電影史
上最重要的十大電影之
一」。

黑澤先生走到她車前問候她。她掙扎著要站起來，一邊開心地大喊「噢！AKIRA！」一邊把黑澤先生攬到懷中。被瑪麗女士攬在胸前的黑澤先生，看起來就像個柔弱的青年。

七月二十一日，曾在《朝日新聞》上撰寫辛辣影評的朝日新聞社學藝部編輯委員黛哲郎先生去世，享年僅五十六歲。他經常打電話問我并伏先生和黑澤先生的近況。我彷彿還能聽見他那略帶鼻音的醇厚嗓音。

然後，這次（七月二十七日夜）傳來的是和子的母親川喜多賢子女士的訃告。電影的幸福時光似乎正走向終點。

藤原釜足

最近因工作需要，我看了幾部黑澤導演作品的錄影帶，當中有許多現已作古的演員。回想往日，我不禁陷入傷感中。

一九五七年的《深淵》裡有這樣一個鏡頭：遊手好閒的三井弘次和藤原釜足飾演的戲子正在交談，水桶店的田中春男站在他們身後，躺在他們面前破被窩裡咳嗽的是三好容子。她的補鍋匠丈夫是東野英治郎。戲子把補鍋匠的女人叫起來，正要拉著她出門時，碰上房東邊說邊罵地走進來。房東是中村雁治郎。到這裡是一個約兩分鐘的鏡頭，出場的演員全都不在人世了。世事無常，那些親切的面容、令人懷念的聲音，都只留存在銀幕上了。

其他還有志村喬、森雅之、左卜全、中村伸郎、渡邊篤。故人的名字多到寫不完。當今社會，大概不會再出現這樣的演員了。

例如藤原釜足，他自幼生活艱辛，在夜校念書，十六歲那年成為合唱團歌手，後來學會拉小提琴，又當上電影院的樂手。我想正是這些經歷讓他在《放浪記》（一九三五年，木村莊十二導演）、《鶴八鶴次郎》（一九三八年，成瀨巳喜男導演）、《售票員秀子》（一九四一年，成瀨巳喜男導演）等作品中展現出生動的演技。今天我可以透過錄影帶欣賞這些作品，但是那時候我與藤原先生天天見面，卻不知道他過往的經歷，以至於錯過聆聽他珍貴故事的機會。一切都晚了。對自己的無知，我只覺得懊悔不已。

藤原先生在拍攝現場時，常愛說一些不高明的俏皮話，往往說到一半就嘆道：「唉！這樣說不通，不通！不合格、不合格。」然後一邊擺擺手，表示收回剛才的俏皮話。旁邊的人就打趣他說：「什麼？您剛才是在說俏皮話呀？」逗笑了大家。

藤原先生跟黑澤先生的交情很深，從黑澤先生當副導參與拍攝《馬》（一九四一年，山本嘉次郎導演）那時起，他們就開始往來。黑澤先生的作品，從《生之欲》（一九五二年）到《影武者》（一九八〇年），藤原先生幾乎都參與演出了。

拍攝空檔的等待時間裡，常可以看到他們倆坐在炭火爐邊，一邊烤火，一邊談論喝酒或美食的話題。那是一幅令人感動的景象。

有意思的是，不久前剛來過日本的法國女演員弗朗索瓦絲・阿努爾（Françoise Arnoul）告訴

我說，導演尚・雷諾瓦＊、尚・嘉班在拍攝空檔也總是在討論美食話題。

拍攝《大鏢客》（一九六一年）時，我曾多次聽到黑澤先生說：「還是釜先生的演技好。」藤原先生飾演絲綢商人多左衛門，在影片的最後發瘋了，敲著團扇形太鼓衝出大門去殺德右衛門。那個場景異常壯觀。

《影武者》（一九八〇年）中，信玄來到寒原嶺，含恨而逝。藤原先生飾演為信玄把脈的醫師，鏡頭很少，黑澤先生自言自語道：「還是釜先生的演技好。」或是：「有氣質。」我轉告了黑澤先生對他的評價，藤原先生只是說：「是嗎？」然後開心地呵呵笑。

這位藤原先生有一次曾經把黑澤先生惹得大發雷霆。

那是在拍攝《電車狂》（一九七〇年）的時候。

片中有這樣一個鏡頭。渡邊篤飾演的丹波先生家裡，來了一位年紀相仿的老人（藤原先生），老人說厭倦了人生，打算一死了之。丹波先生遞給老人一包藥粉，說：「把這藥吃下去，只消一個小時就可以死得舒舒服服。」老人吃了藥，開始講自己的身世。丹波先生說：「這些都是活人才有的煩惱啊！」老人聽了突然後悔了，大叫：「我不想死！救命啊！」丹波先生告訴他：「剛才，您吃下去的那個，其實是腸胃藥。」老人震驚，一時愣在那裡。這個場景就這一個鏡頭，長約八分鐘。

這一場戲對演技的要求高，拍攝上也有講究，更大的問題是有藤原先生最頭痛的大段台詞，而黑澤先生原則上不允許人隨意更改劇本的台詞。

＊尚・雷諾瓦
Jean Renoir
（一八九四─一九七九年），
法國導演，法國三〇年代詩
意寫實主義電影最重要的
代表人物之一。父親為印象
派大畫家雷諾瓦（Pierre-
Auguste Renoir）。

有一句台詞，劇本上是「吃什麼都不香」，但藤原先生總把它說成「什麼都不想吃」。導演氣得大喊：「不對，不對！再來一遍！」導演歸導演，寫劇本的也是黑澤先生，所以台詞一出錯，總是當場被「抓到」。

黑澤先生開始還和和氣氣的：「釜先生，好好說台詞啊。」重複了幾次都不見改進，他煩躁起來，最後竟然對我說：「妳來讀台詞！」意思是要我作提詞的。正式來的時候，有個奇怪的聲音從旁邊插進來，實在荒唐。

我緊挨著幾欲入鏡的邊緣蹲下來，手上拿著劇本，大聲、迅速地為藤原先生提詞。這工作需要技術，開口的時機尤其不好掌握，就像搗年糕時加水那樣，要在台詞與台詞間見縫插針。我提頭說「老婆癱瘓在床」，藤原先生就說：「老婆癱瘓在床，半年就死了。」我又說：「家裡的房子遇上空襲」，那邊立刻說：「家裡的房子遇上空襲，燒得一乾二淨。」就這樣，我只擔心自己的聲音反而干擾了藤原先生，但我稍有遲疑，導演的炮火馬上朝我這邊發射過來…「給我讀清楚了！」

我在心中祈禱著，只求這段戲能順利演到藤原先生震驚失語的部分。到了第八次還是第九次的時候，終於過關，救火成功。

這個鏡頭長八分鐘，用Ａ、Ｂ兩台攝影機拍攝，毛片看了四次，花了一個多小時。

黑澤先生直奔剪接室。有這麼多素材，應該可以剪接出理想的效果吧。等著我們的是跟四捲膠片、成堆錄音帶的一場戰鬥。單爲了剪掉我提詞的聲音，就大費周章，錄音帶剪了又貼，一片狼藉。

第二天，黑澤先生告訴我，昨夜藤原先生特地打電話跟他說：「聽說那個鏡頭終於OK，我們兩口子正在乾杯慶祝呢！」

黑澤先生怒道：「混帳！我們在這裡剪得多辛苦，你難道不曉得嗎？」

正式拍攝還有人在旁邊提詞。這是第一次，也是最後一次。

我覺得黑澤先生生氣是理所當然的，但藤原先生的心情我也能理解。乾杯痛飲，那也是情之所至吧。

藤原先生原定演出《亂》（一九八五年）裡一個農民角色，黑澤先生把畫都畫好了。但當時藤原先生的健康已經惡化，藤原夫人特地打電話給我，說藤原先生的意思是不論什麼角色都心甘情願，請一定讓他去外景地看看。黑澤先生擔心大熱天讓藤原先生來九州，怕出現意外，要我說服藤原先生以身體為重。我被夾在中間兩頭為難。

此時的我，也一樣能夠理解他們兩位的心情。藤原先生心裡肯定清楚這是他最後的機會，所以才提出參演的要求。

藤原先生於一九八五年十二月二十一日因急性心臟衰竭去世。本名安惠重男的他，享年八十歲。

伴淳三郎、左卜全

自一九六五年的《紅鬍子》後，直到一九七○年的《電車狂》的五年時間裡，黑澤先生一直與擋在前方的龐大美國資本惡戰苦鬥。他被折磨得身心俱疲。

首先是本該在一九六六年開機的《暴走列車》（暴走機関車）停拍，後來在一九六九年與二十世紀福斯公司合作的《虎！虎！虎！》（トラ！トラ！トラ！）拍攝途中又遇挫。

可以想像，虛度這五年時間，對黑澤先生來說，是多麼痛苦的事。

從義大利歸國的副導演松江陽一，為了收拾《虎！虎！虎！》的殘局而四處奔走。一九七○年，他還擔任了《電車狂》的製片。

黑澤先生一定想徹底拋開過去的煩擾，早日重振雄風吧。《電車狂》也是他的第一部彩色電影。

四月二十三日，在東京江戶川區的填築地堀江町，電影開拍了。六月二十九日，片頭背景拍攝完畢。第一副導大森健次郎最初設定的計畫是四十四天，而實際拍攝天數僅二十八天，速度快得驚人。

原作為山本周五郎《沒有季節的街》（季節のない街），作品以電車狂人阿六為主線，講述同街區居民的故事。

伴淳三郎飾演當中的島先生。島先生西裝筆挺，頭戴禮帽，拐杖從不離手，因為他的左腳是

212

等雲到

瘋的，面部神經則不時抽搐著。

六月十七日，場次80，拍攝「島先生的家」。

島先生帶著三個同事回到家，朝廚房裡的老婆喊道：「有客人來了。」老婆卻不吭聲。丹下清子飾演這位悍婦，傲慢的態度讓三個同事震驚不已。島先生急忙出來調解氣氛。悍婦出門上澡堂去，同事之一的野本忍無可忍地說道：

「那個女人是怎麼回事？你應該把她趕出去！」

話音剛落，只見島先生撲過來把野本按倒在胯下，大罵道：

「那是我老婆！填不飽肚子的日子，她都忍過來了。你有什麼權利要我把她趕出去？」

野本連忙道歉：「我說錯話了。我賠不是不行嗎？」

於是三人接著又跟島先生喝起酒來。整個場景到這裡結束，像一個小短劇。

這場戲在劇本上有十三頁之多，場景持續時間較長，共用兩台攝影機拍攝，一鏡到底。

因為前一天排練時發現整個鏡頭超長十分鐘，這樣一來膠片長度不夠，只好刪減對白。攝影機的片盒最多只能裝入一千呎膠片，也就是說膠片只夠拍攝十一分鐘，還要算上空轉的部分，實際上最多不能超過十分鐘。要是好不容易順利拍攝到最後幾秒，突然「喀噠」一聲攝影機斷片的話，一切就全白費了。

這個場景由五十釐米的Ａ攝影機橫向移動拍攝島先生一行人進屋的畫面，七十五釐米的Ｂ攝影機從廚房的方向縱向移動拍攝他們準備喝酒的畫面。

伴先生從一大早就開始緊張。在去拍攝現場的路上，我跟往洗手間方向走去的伴先生擦肩而過。他表情嚴肅地邊走邊念台詞，我沒敢跟他打招呼。

長達十分鐘的一個鏡頭，台詞不說錯就已經很難，四個演員站起、坐下，走動時還得注意不能擋到別人的鏡頭，否則又要NG。而且伴先生同時還要表現顏面抽搐的表情。必須兼顧所有因素，越過重重障礙，順利完成十分鐘的拍攝，實在是難上加難。

第一次拍攝一分十秒，第二次一分三十一秒，都是因爲演員走位不佳而NG。第三次一分六秒，第四次一分五秒，因爲導演要求「菸斗點著了，要『啪』地彈一下」，而演員彈菸灰的動作不夠俐落，這又NG了兩次。第五次兩分鐘，忘記抽搐臉部NG。第六次三分十八秒，演員位置不對NG。第七次終於順利拍攝完八分四十八秒，但是黑澤導演卻說要再拍一遍試試看。第八次八分四十七秒，終於OK了。

在這段拍攝過程中，幕後的攝影部忙得天翻地覆。如前所述，只能維持十分鐘的膠片如果拍了兩分鐘就NG的話，餘下的膠片長度就不夠了。所以一旦NG，就必須更換片盒裡的膠片，而且攝影機是A、B兩台。雖然說有備用的片盒，但每當NG就得更換，光靠備用的根本來不及。攝影助理全都面色焦急，就像中途島海戰裡爲補充炮彈而奔忙的水兵，從攝影機拍攝的場景中輕手輕腳溜出來，飛奔進暗室裝好新膠片再衝回來，一邊還得請製片組的人打電話給柯達公司請求緊急支援。

黑澤導演的一聲「OK」，攝影棚裡緊張的氣氛煙消雲散，伴先生也累得當場癱坐地上。黑澤

令人感動的握手背後，是忙亂成一團的攝影部。

先生對伴先生說：「很不錯呀！」一邊伸出大手要跟他握手。伴先生卻沒有回應，只是抬頭看著

黑澤先生的臉，眨了眨眼睛，一次又一次地點頭致謝。

在伴先生漫長的演員生涯中，如此充滿喜悅的

瞬間一定是罕有的吧。

伴先生第一次演出電影是在一九二五年。

之後的五十三年裡，在他憑著自創的流行語

「ＡＪＡＰＡ～」＊成名前，長年只能在舞臺上跑

龍套，盡演一些被砍殺或殺手的角色，在最底層嘗

盡了辛酸。直到最後，他的個人生活也難稱得上美

滿。每當說起伴先生，我記憶中浮現的是他在黑澤

先生面前那副感慨萬千的面容。

左卜全先生雖被稱爲喜劇演員，人生卻充滿著

苦澀。他生於一八九四年，十歲時就當了學徒，後

來靠著送報紙、送牛奶繼續半工半讀。

一九三五年，他用左卜全這個藝名在新宿紅磨

坊初次登臺，那時起他就爲腳部壞疽所困擾，之後

的人生裡，都在與劇痛奮戰。左先生的身影浮現在

＊ＡＪＡＰＡ
表驚恐和困惑的感嘆詞，
搞笑藝人伴淳三郎的招牌
用語之一，常用在驚嘆的
時候。

我腦海時，跟他同為一體的，還有拐杖，以及不離左右的阿絲夫人身影。

片廠有人笑話左先生，說他拄拐杖是裝的，只要公車一來，他就會扛起拐杖飛奔而去。大概因為左先生平時總愛嘻嘻哈哈的，才會有這樣的傳言。聽說壞疽的苦痛，是難以言喻的。

對左先生來說，沒有比《七武士》更辛苦的工作了。但除了夫人之外，他從未對別人提過這件事。電影裡，有個必須手持竹茅在雨裡奔跑的交戰場景，左先生腳上血管阻塞，痛得他幾乎當場倒地。左夫人在回憶錄中寫道：

每當回想起他在《七武士》中的那些鏡頭，我只覺得他的表情像哭一般難看。當時還無人知道他正為疾病所苦。（《怪人也不錯──我的丈夫左卜全》，文化出版局）

左先生於一九七一年去世，享年七十七歲。伴先生於一九八一年去世，享年七十三歲。

但左先生從不在人前抱怨，我們也沒有覺察。說起左先生，大家都只記得他的倒八字眉，以及張著葫蘆形大嘴哈哈大笑的表情。

志村喬和三船敏郎

昭和十八年，在東寶製片廠的噴水池旁，志村喬與黑澤明初次見面。他們互致問候：

「我叫志村，請多多關照。」

「請多關照。」

黑澤先生首次執導的作品《姿三四郎》裡，有個柔術教練村井半助的角色，志村喬是候補之一。黑澤先生曾在某電影雜誌上提及當時的情形。志村先生讀了這段記述，並引用在自傳《我心自敘傳》（《神戶新聞》，一九七三年）當中。

志村先生穿著一身西服站在草坪那邊。一開始有些尷尬，因為我沒有立刻認出他來。他戴著一頂單薄、破舊且骯髒但大小剛好的好帽子。

也許是因為那頂寬緣軟呢帽相當不錯，志村先生被選中了。

推薦志村先生給黑澤導演的，是志村先生劇團時期的老朋友森田信義。他是一位製作人。志村先生當時身在松竹的太秦製片廠，雙方的合約尚未到期。森田先生不惜為他奔走，替他辦理轉到東寶的手續。這為志村先生的演藝生涯帶來巨大轉機。不僅如此，在志村先生的人生中，森田先生還多次為他創造了改變命運的契機。

昭和九年，日本電影進入有聲電影時代。森田先生在新興電影公司擔任製片人，志村先生也追隨他進入該公司。

當時恰逢新興電影籌拍第一部、也是導演伊丹萬作的第一部有聲電影《忠次成名記》（忠次売

出す）。志村先生通過台詞考試，得到第一個像樣的角色。這也為他參演伊丹先生昭和十一年的傑作《赤西蠣太》打下基礎。

這部電影中，志村先生飾演的角又，在不知情的情況下為牢裡的刺客送去毒點心。畫面上並未出現刺客中毒身亡的情形，而是把鏡頭放在目睹這個情形的角又臉上。志村先生靠表情的變化完成這段表演。他在前面提到的《自敘傳》中寫道：

我這才體會到電影這東西是多麼深奧有趣。對我來說，《赤西蠣太》可以說是一部讓我真正「領悟電影」的作品，也是我最難忘的作品之一。

志村先生的代表作《生之欲》，在昭和二十七年正月早早開始籌備工作，他卻在開拍前因盲腸炎而住院。

手術後，到醫院探望志村先生的黑澤導演竟然說，演癌症患者就應該這麼瘦、不要再胖起來才好。導演也真夠可怕的了。

志村先生終於出院，黑澤先生和攝影師中井朝一、錄音師矢口文雄等人到他位於成城的家中探望。關於那次探訪，黑澤先生的回憶實在很有趣，轉述在這裡：

說是說探病，人家是剛出院的病人，我們卻跑到病人床前喝酒，實在過分。一開始其實沒有

218

等雲到

酒，因為大叔（志村先生）、大嬸（志村夫人）都是不沾酒的人。大嬸給我們端來茶水和點心，卻沒有人碰。大嬸看出其中的奧妙，這才拿出三得利的酒來招待我們。這下可好了，大白天的就開始像平常一樣喝了起來。你知道中井那傢伙一喝酒就愛較勁，嚷著要跟人摔角，於是大家都跟他到院子裡摔角去。這時大叔跑出來說：「也算我一個！」簡直亂了套。小松（矢野口先生）跟他扭在一起，志村家的狗就在一邊叫個不停，像在為大叔加油。那狗頂忠心的，看著主人快輸了，竟然跑過去朝著小松腳上咬一口，把大家逗樂了。這時候，剛好三船也來了，大家又是一番開懷暢飲。喝到這一步就停不下來了呀。那天不知什麼時候，三船忽然提著個包袱從正門進來，大家以為是點心或什麼吃的，發現竟然是個小娃娃，大家都嚇一跳。三船說孩子出生了，帶來讓大家也看看。這下又免不了痛飲一場。

Ψ

電影人談笑風生的好時光彷彿就在眼前。我很喜歡這段回憶。志村夫人曾說，因為害怕志村喬主演的電影不賣座，她擔心得晚上睡不著覺。不過，《生之欲》於這一年十月九日首映，好評如潮，並獲得了許多獎項。那時的黑澤導演可謂勢不可擋，隔年五月，鉅作《七武士》開始拍攝。

最後我想談談三船先生的魅力，因為沒有三船敏郎，就不可能有黑澤電影。

為了寫《七武士》的劇本，黑澤導演、小國英雄和橋本先生一同住在熱海水口園，當時三船先

生經常露面。

最初的構想是武士六人，預定由三船先生飾演久藏的角色。這個角色後來由宮口精二擔綱。

黑澤先生的意見是，當中要有一個與眾不同的人物，這樣故事才會有意思。菊千代——農民出身的假武士——這個人物就這麼誕生了，由三船先生飾演。黑澤先生讓他照自己的個性來隨意發揮。三船敏郎不負導演期望，創造出一個活靈活現的菊千代。他還爲角色設計提供許多好主意，當中最有趣的是那個捉魚的場景。東寶發行ＬＤ版《黑澤明導演作品》的時候，我爲寫解說文，曾經採訪過三船先生。下面的敘述是當時他親口告訴我的：

武士們在石頭上吃飯糰。菊千代沒東西可吃，只好去抓魚。我走進河裡抓魚的全部動作必須在一個鏡頭裡拍完，所以我得先拿著魚下水。光著身子的我，想把魚藏住，只能把牠藏在兜襠布裡，然後再把魚放到水裡，做出剛抓到、喜出望外的樣子。道具師傅早就提醒過我，魚抓在手上時，你愈用力、牠就愈容易掙扎著逃脫，所以一定要輕握著就好。一開始用的是鯽魚，因為沒抓牢，一不小心就放掉兩條。重複幾次後，準備好的魚被我用光了。這樣一來就無法繼續拍攝了，只能把逃走的魚再釣回來。於是我找來釣竿，使盡渾身解數努力釣魚。但這一時半刻怎麼釣得著？這邊一手忙腳亂折騰著，那邊趕去沼津買魚的道具師傅已經回來了。這回他買的是鱒魚，拍攝起來順利多了，於是菊千代抓到的魚變成鱒魚。妳想嘛，那鯽魚怎麼願意再被放到兜襠布裡？當然是不會再回來上鉤了呀！哈、哈、哈！

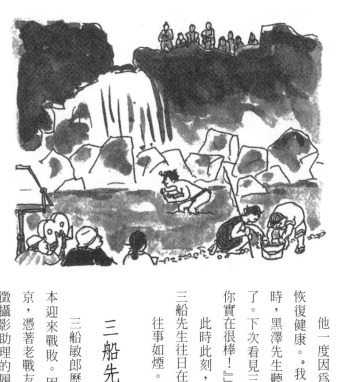

把要抓的魚藏在兜襠布裡，這也是三船的主意。

我也記得當時大家一聽到「ＯＫ」，都忍不住大笑起來。

三船先生已經為我們留下這麼多的精彩作品，如今只希望他能安度晚年。

他一度因為過度操勞而住院，最近聽說已經恢復健康。*我向黑澤先生說起三船先生的近況時，黑澤先生聽了後很高興地說：「那我就放心了。下次看見三船，我一定要誇獎他：『三船，你實在很棒！』」

此時此刻，黑澤先生記憶中閃現的，一定是三船先生往日在銀幕上塑造的那些英偉形象。

往事如煙。

三船先生的羞愧

三船敏郎歷經長達六年的軍旅生活後，在熊本迎來戰敗。因為雙親已經去世，他隻身上東京，憑著老戰友的關係來到東寶。他原本用來應徵攝影助理的履歷表，被人有意無意地轉到招收

＊本篇寫於一九九七年春～秋，三船敏郎仍在世。

新演員的部門，並通過審核。這是一段眾所周知的故事。

三船先生起初完全沒有當演員的打算。谷口千吉＊導演向還在演員培訓班受訓的三船先生溝通演出細節時，他說：「我終究要轉到攝影部去的。我不想當演員。」還說：「堂堂男子漢，怎麼可以靠臉蛋吃飯？」

昭和二十一年，焦土之上到處插著「拿米來」的抗議旗幟，正是罷工頻傳的時期。東寶也陷入勞資糾紛，十多個電影明星忍無可忍，發布脫離宣言、退出東寶。留下來的導演們抱定「明星不管用，要比就比實力」的宗旨，拍攝了《銀嶺之巔》（銀嶺の果て）。這部影片由黑澤明、谷口千吉編劇，也是谷口千吉首次執導的作品。演員從新面孔中挑選，並說服三船敏郎演出，同時被起用的還有若山節子。新一代電影人的才幹匯聚於此，為戰後日本電影推出一部清新的佳作。

《銀嶺之巔》於昭和二十二年首映，講述三個搶銀行的強盜逃亡到日本阿爾卑斯山的故事。三船敏郎飾演的是三個強盜中最兇暴的那個青年。在這部出道作中，他犀利的目光和桀驁不馴的個性，給觀眾留下深刻印象。

但三船先生認為當演員只是權宜之計，依然不改從事攝影工作的初衷。在白馬山的栂池外景地，他總是一個人扛著攝影腳架和電瓶等重達五十多公斤的器材走在攝影隊前列，在雪地裡一走就是十個小時。

堂堂男子漢竟然當演員？這個令他羞愧的念頭，似乎直到最後都仍困擾著三船先生。

翌年，黑澤先生拍攝《酩酊天使》，正式提拔三船先生當主角。電影大獲成功，三船敏郎一躍

＊谷口千吉
（一九一二─二○○七年），
日本導演，曾與黑澤明
一起擔任山本嘉次郎的副
導。在東寶負責動作路線
的電影，有「藝術的黑
澤，娛樂的谷口」之譽。

成為戰後新電影明星的代表，地位無人能及。不論他如何羞於做一名演員，都無法再回攝影部了。

我第一次見到三船先生本人，是在大映的京都製片廠。他和志村喬伴著黑澤先生談笑風生地走過。我在休息室裡，聽到有人喊：「快看！那就是三船！」、「導演的個頭真大！」隔著玻璃窗，我看到他們三人走起路來都是那麼活力四射。

當時東寶正處於停業狀態，黑澤先生受到其他公司邀請，氣勢昂揚地來到大映京都製片廠。

昭和二十五年，《羅生門》開始拍攝，我成為劇組一員。

酷暑中，我們在光明寺後面拍攝一個接吻鏡頭。為了拍到陽光透過樹梢的背景，只好讓三船敏郎和京真知子登上六尺高的高架臺。攝影機從下面仰拍。導演喊了聲：「那，我就失禮了！」然後面帶笑容地對京小姐一鞠躬。三船先生那靦腆純真的笑容令人難忘。

三船先生突然併攏兩腳，做了個軍人立正的姿勢，說道：「Test！」

那時的三船先生還沒有背負「名聞世界的三船」這個盛名，跟同期進入東寶的新演員幸子小姐剛結婚不久。那也許是他一生中最幸福的時光。

即使在當上大明星、成了「聞名世界的三船」後，他似乎仍然或甚至更對演員這個身份感到羞愧。他沒有貼身助理，不帶劇本，卻可以把台詞說得完美無缺，而且時常為工作人員著想。我想，這些都出自三船先生一種自我警戒之念吧。他一定覺得，自己愧為演員，就更不應該給周遭的人帶來困擾。

黑澤攝製組每一次從籌備到拍攝完畢，過程中三船先生幾乎從不離隊。沒有他的戲份時，吃

飯時間也總能看到他和導演在一起。即使在開懷大笑的時候，他一定也在磨耗著他那細絲般纖細的神經吧。

所以，到了夜深人靜的時候，那「細絲」也會突然斷裂。

在那個車子還很稀少的年代，喝得爛醉的三船先生有時會駕著他心愛的羅孚（ＭＧ）去飆車。

大家嚇得不敢靠近。

這時只有黑澤先生能夠阻止他，總會有人去把已經就寢的導演找來。黑澤先生這樣描述當時的情景：

只見一個黃色的物體（羅孚車）從我眼前飛馳而過，定睛一看，它已經飆到遠處了。過一會兒，它又「轟——」地折回來，朝相反方向飛馳而去。

「三船！還不快去睡覺！」黑澤先生走到路中間、張開雙臂，像要攔住狂奔的馬那樣。到了這地步，即便是三船先生，看到導演駕到，也只能趕快停車，嚇得酒也醒了大半。

黑澤先生苦笑著說：「那可眞是驚險萬分！我感覺自己就像個馴獸師一樣。」

然而第二天早上，三船先生仍然最早出現在髮型師面前，嘴裡說：「唔，昨晚好像喝多了一點兒。」

志村喬的夫人政子女士，被三船先生稱爲「阿姨」。自三船出道以來，志村家與三船家就是好

朋友。三船先生去世的前兩天*，政子女士趕到醫院探望。因為僅靠輸液維生，三船先生已經瘦弱不堪，但仍用那雙明亮依舊的眼睛直直望著「阿姨」。政子女士一時情難自禁，大喊：「三船！你一定要堅強呀！」一邊用手撫著三船先生的臉頰。

這時，一股淚水順著三船先生的右眼角緩緩落下。

政子女士後來告訴我：「交往了幾十年，那是我頭一次看到三船哭。」

三船先生當時一定有很多話想說吧。一定有什麼東西，觸動了他的悲傷。我忽然為三船先生難過起來，眼淚濕潤了我的眼睛。

悼伊丹十三

我第一次見到伊丹十三的時候，他還是個名叫岳彥的十三歲中學生。那時他個頭比我還小，剃著一個和尚頭。

伊丹萬作先生去世後，我去他位於京都的家中拜訪。帶岳彥去買東西回來的路上，我們邊走邊聊。我說：

「明天，我就要回東京了。要不帶你一起去吧！」

岳彥抬頭看看我，說：「Nice！」一邊還用右手彈了一下手指。

翌年，伊丹先生的遺屬搬回故鄉松山，岳彥獨自留在京都。為了照顧岳彥，我與他一起生活

*本篇寫於一九九八年三月，這時三船敏郎已於九七年十二月去世。

了約一年時間。但當時我同時得到一份在大映當場記的工作，每天早出晚歸，甚至經常熬通宵。

那時我對工作還不熟悉，因此更耗費時間精力，岳彥那邊近乎放養狀態。

眞不知當初封我爲「女無法松」、讓我搬到京都是爲了什麼。我後來才想到，岳彥之所以堅決留在京都，大概是因爲喜歡上一位女同學的緣故。我與那個叫小A的女孩和她母親見過一面，那個母親給我的印象很不錯。我猜，岳彥的飲食生活大概多虧了小A她們家。

因爲我們的生活太沒規律，房東要求我們搬走，於是我們搬到了帷子路口站前。

那房子由於電車的震動，像比薩斜塔一樣歪斜著。我們租的是二樓的八帖＊和六帖大的兩間房，房租是一個月九百日圓，而我的月薪大約四千日圓。沒多久，我們就成了附近當鋪的常客。

住在樓下的房東是個五十來歲的寡婦，有個貌似電器商的大叔常常來訪，直到深夜還能聽到他們的笑聲。

岳彥每天上學，我則步行到片廠上班。搬過來後，我們也很少一起吃飯。兩個人在家時，常常一起聽唱片，或是模仿小食堂在紙門上畫些壁畫什麼的。

一天，正在聽收音機的岳彥對我說：「哎，說是『服部時鐘爲您報告十點整』呢。」那天剛好是民營廣播開播的日子。

岳彥告訴我，當時流行的《脂粉雙鎗俠》（The Paleface，一九四八）主題曲曲名，「其實不是『Battennbo』，而是『Buttons and Bows』！」一邊得意地哼唱著。

後來，岳彥回了老家，轉學到松山東高中，我回東京進入東寶工作。不久後，岳彥高中畢

＊帖
即疊。一塊榻榻米爲一疊，約兩平方公尺。

業，也來到東京，投奔製片人榮田清一郎。

熱心腸的榮田先生讓岳彥暫時在新東寶剪接部安身。在剪接部剪貼膠卷的經驗，想必對岳彥後來的導演工作也大有裨益。

雖說我這個「煮飯的」完全失職，但奇妙的是，後來我卻偶然當上岳彥的「丘比特」。

一九五九年，黑澤製作公司正式成立。這事始於東寶方面的提議。他們或許認為，如果讓黑澤明也負擔一部分製作費，或許多少可以發揮抑制作用。從那以後，拍片無論損益如何，都由東寶和黑澤製作公司分擔。

黑澤製作公司的第一部作品是《懶夫睡漢》（一九六○年）。

這時恰逢東和商事社長獨生女川喜多和子從倫敦學成歸來。她立志要當導演，經人介紹後，來到黑澤攝製組的拍攝現場學習。

川喜多賢子夫人曾陪和子來片廠拜會黑澤先生。

黑澤先生說：「這事就交給阿儂吧。」就這樣，照顧和子的任務落到我頭上。從那之後，到她猝然離世的三十三年期間，我們一直是最親密的好友。

那年川喜多和子剛滿二十歲，說眼前最大的目標是考駕照。不久後，她拿到駕照，開著一輛希爾曼（Hillman）從麴町到世田谷的東寶上班。

那時私家車還不多，道路非常順暢。下班回家時，我也常常搭和子的車一同去澀谷，到麒麟啤酒餐廳喝酒。車子就停在正門前，這樣的事現在說起來大概沒人會相信。

我們常一邊喝啤酒，一邊談論電影的話題。

《新土》(新しき土) 這部電影，是川喜多長政*於一九三七年邀請德國的阿諾德·範克 (Arnold Fanck) 導演和日本的伊丹萬作拍攝的首部合拍影片。這部電影分為德國版和日本版兩種版本，拍攝條件非常艱苦，作品內容也傾向牽強宣揚國策的影片，票房卻大獲成功。關於這件事，伊丹萬作不曾有過一句辯解，態度令人尊敬。

《新土》只不過讓我認識了自己有多愚蠢，此外別無建樹。(《伊丹萬作全集2》——〈讀《伊丹萬作放談》)

我對和子提起這件事，自然而然將她介紹給岳彥。起初是三個人一同去喝酒，沒多久我顯然成了多餘的人。岳彥經常打電話到片廠給我、問今天幾時下班，或要我轉告和子約會的時間與地點。我就這樣當了他們的介紹人。

《懶夫睡漢》於同年八月完成，九月四日公映。

岳彥和川喜多和子也有情人終成眷屬。

結婚典禮時，伊丹夫人阿君來到東京，初次見到川喜多賢子夫人。記得身著上等和服的兩位女士相視而笑，一同感嘆：「這麼多年了，真有緣分！」

和子曾一心想當導演，但看了黑澤導演的工作後，覺得這項工作不適合自己，於是放棄這個

*川喜多長政 (一九○三─八一年)，日本電影實業家、製片人。與夫人川喜多賢子 (川喜多かしこ) 在日本電影的國際交流事業上有重大貢獻。川喜多和子是他們的父親。

打算。她是個乾脆爽快的人。

新居設在麴町東和公司的員工住宅。一樓是車庫，二樓是臥室和寬敞的西式客廳。川喜多家的大宅在鐮倉，為了工作方便，川喜多賢子夫人也經常住在麴町的別墅。

他家客廳的窗戶是寬大的玻璃落地窗，窗外是高大茂密的法國梧桐，風吹過時能聽到樹葉敲打玻璃窗的聲音。

也許是為了讓岳彥能跟和子更加般配，製片人榮田先生介紹他到大映當演員，硬是讓他主演了枝川弘導演的《討厭，討厭，討厭》（嫌い、嫌い、嫌い，一九六〇年）。當時他的藝名叫伊丹一三。

之所以把名字從一三改為十三，我想是因為一九六九年岳彥和宮本信子再婚的緣故。用他本人的話來說，就是「沒什麼，不過是把負號改成正號而已。」

而我們仍一如既往叫他「小岳」。

住在麴町那段日子，也是他的演員時代，家裡就像一個賓客不絕的沙龍。記者、演員、作家、演奏家和導演們喝著酒，熱烈談論高達的《斷了氣》（À Bout de Souffle），或是躺下來反反覆覆地聽ＭＪＱ（Modern Jazz Quartet）的唱片。

岳彥和這些朋友一起製作了一部十六釐米短片《橡皮槍》（ゴムデッポウ），內容為日常生活的素描，完成後當作ＡＴＧ（日本藝術劇院協會）的附加影片上映。這大概也得力於賢子夫人的人情吧。

和子擅長烹飪，是非常賢惠的太太，但岳彥似乎和世間大多數男人一樣，不甘願被妻子束縛。結果是由此誕生了優秀的導演伊丹十三，而和子創辦了法蘭西映畫社。跟往日的東和商事[*]一樣，是一家正當的電影進出口公司。兩人也算各得其所。

一九九三年六月七日，和子因腦溢血突然離世，年僅五十三歲。她發病那天上午，我們還通過電話。

和子去世三周年的忌日當天，我和伊丹十三、製片人玉置泰在帝國酒店的酒吧碰面。我們商量在松山建立伊丹萬作紀念館的事。閒談中，我說起今天是和子的忌日，岳彥感慨地對我說：

說起來，我最後一次見到她是在威尼斯。我搭小船（Gondola）穿過運河時，看到她站在一艘跟我們擦身而過的小船船頭。可是她沒有注意到我。那竟然成了最後一面。

而和子大概也沒料到，在她去世四年後，岳彥竟以那樣的方式結束自己的生命。死神潛伏在何處，沒有人能知道。

Ψ

一九九五年九月，伊丹十三導演完成《安靜的生活》（静かな生活）後，為舉行父親伊丹萬作去世五十周年的法事，帶領家人回到松山。除了伊丹家的成員，還有大江健三郎與其家人、吉他演

* 東和商事

川喜多長政創辦於一九二八年、從事進口與發行歐洲影片的公司，對日本導演帶來衝擊與啟發，並積極輸出日本電影，讓日本在文化上躋身國際。

奏家莊村清志和他的母親。莊村的母親是伊丹萬作的胞妹。另外還有長年擔任伊丹萬作第一副導的佐伯清導演、製片人玉置泰與其家人，再加上我，總共近二十人參加。我們乘坐中巴前往墓地所在的理正院。

法事開始前，岳彥在齊聚一堂的親友面前，將一幅事先準備好的匾額掛在會場的柱子上，並對我們講解匾額的含義。那是他前一天夜裡從父親的作品中挑選出來並抄寫在紙箋上的一段話：

與人慰藉，這才是電影所能夠完成的最光榮的任務。伊丹萬作，三十歲。十三書。

這段話來自伊丹萬作創作電影《春風的彼方》《春風の彼方へ》時留下的手稿。

岳彥說：「這是父親三十歲時寫下的一段話。給人帶來安慰，這是我們在有生之年能夠透過工作實現的最大的價值。這句話讓我感慨萬千。」

岳彥像父親那樣成為導演，是在五十一歲那年，而伊丹萬作去世時年僅四十六歲。岳彥一定非常渴望能與父親交流關於電影、關於導演的一切吧。我能理解投身電影行業的伊丹十三導演對這段話的無限感慨。多麼希望這對父子能夠面對面地分享這些感受。

父親去世那年岳彥才十三歲，從那之後，他的家人全是女性，因此我感覺他總是在長輩和文化人中尋找敬慕的對象。或許這是對父親的仰慕之情的一種變形。

那天晚上我們在餐館的包廂裡聚會，宴會開始前岳彥特地把孩子叫到跟前，對他們講述伊丹

萬作的往事。出席宴席的都是親近的家人，所以岳彥對孩子們說的這些話一定是他最真切的肺腑之言。

按照通常的說法，父子關係好像總是「父親、兒子」加「父親、兒子」的兩兩對應。但是有個叫拉康的法國人說，父子關係應該是父親，再加上他的父親和他的孩子，是這三者關係的延續。父親的職責，是做為一個媒介的存在，向孩子轉達自己父親的教導。

今天是你們父親的父親去世五十周年紀念日。所以，我有責任將他的教導傳達給你們。你們的爺爺伊丹萬作，在戰爭結束後的第二年離開人世。那年我十三歲。父親是個誠實的人，待人非常嚴厲，絕不撒謊，但是在戰爭年代要想活得忠於自己的良心，是很困難的事。在那個講求集體主義、壓抑個人自由與個性的時代裡，探尋一個人怎樣才能誠實地生活，這個主題始終貫穿在他的作品裡。

說完這些，岳彥又把伊丹萬作的作品從最初的《復仇輪回》開始，一部一部講解給孩子們聽。

岳彥對父親的思慕之情，深深打動我的心。

Ψ

一九九七年十二月二十一日上午七時左右，我被電話鈴聲驚醒。以為是國外的朋友打電話

來，我拿起聽筒時，電話卻斷線了。我想順便看看新聞，就隨手打開電視，那一瞬間我嚇呆了。

螢幕的右下角是伊丹十三頭像的靜止畫面，女播音員無動於衷地念著他的簡歷，最後說道：

「伊丹先生，六十四歲。」她用的是過去式。我頓時覺得天旋地轉，渾身發冷，彷彿掉進絕望的深淵。

岳彥要是能夠再多活幾年，回想當初，一定會嘲笑自己竟然拘泥於那些無聊的小事吧。

要是再多活幾年，一定會創作出不一樣的好作品吧。

你在從空中跳下、到落在地上的那兩三秒間，有沒有感到後悔呢？岳彥。

螢光幕上，正在拍電影的伊丹十三面帶笑容，不停地說著什麼。

（二○○○年七月九日）

本文出處

〈訃告不斷〉：「電影俱樂部」會報20號（一九九三年夏）

〈藤原釜足〉～〈志村喬和三船敏郎〉：「電影俱樂部」會報35—37號（一九九七年春—秋）

〈三船先生的羞愧〉：《文藝春秋》一九九八年三月號

〈悼伊丹十三〉：首次發表

第九章

———

黑澤組成員
事件簿

導演‧三船敏郎

三船敏郎於一九六二年成立三船製作公司。最初的理由我不清楚，但那時期的三船先生渾身充滿活力。在片廠見到他時，總會聽到他幹勁十足地說：「只要拍出好片子，就不愁沒有觀眾。」

翌年，三船製作公司拍攝了具有紀念意義的第一部作品《五十萬人的遺產》（五十万人の遺産），採用菊島隆三的原創劇本。這也是三船敏郎親自導演、震驚世人的第一部作品。

三船先生被人稱為「導演」，這部作品是第一部、也是最後一部。我不認為當導演是這個為人靦腆的三船先生自己的意願。一定是在製片人藤本眞澄和東寶百般慫恿下，他才無可奈何地接受了這個任務。

《五十萬人的遺產》講的是發生在菲律賓的一段故事。傳說在日據時代，從日本本土運來了相當於七億日圓的金幣，而這些金幣在日本戰敗時被山下兵團埋在呂宋島的深山裡。故事圍繞著這些特製的金幣，用驚險和懸疑的手法展現人們的私慾。宣傳文字中有這樣的句子：「格調高雅的動作劇情片。」劇組成員包括攝影齋藤孝雄、美術村木與四郎、錄音矢野口文雄，其實就是黑澤攝製組的原班人馬。包括我，也以場記身份參與其中。只有助導小松乾雄是稻垣攝製組的成員。

當時三船製作公司還沒有攝影棚，因此以東寶旗下的寶塚映畫為據點進行拍攝。

三船先生每次聽到劇組成員稱他為「導演」，似乎覺得很難為情，靦腆地說：「別，別，叫我的名字就好。我只是三船製作公司的老闆兼夥計而已。」

事實上，我也覺得三船先生不適合當導演。而且這次是導演、主演、製作公司老闆三任集一

身，可想而知三船先生費了多少心血才完成這部電影。

照理說來，以三船先生這種待人體貼周到的性格，是當不了導演的。這麼說也許會得罪人，

但優秀的導演大多不介意別人說什麼，爲了完成自己的作品，不惜煩擾別人。但這一切特質，三

船先生都不具備。決定一個場景如何拍攝、如何分鏡，都是導演的重要工作。但三船先生擔心鏡

頭數太多，工作人員會嫌麻煩，總是說：「一鏡到底怎麼樣？」叫人拍自己的特寫鏡頭，那就更

說不出口了。他就是這樣的導演。

在菲律賓出外景的時候，剛抵達馬尼拉不久，就來了個當地的裁縫師傅，一一造訪劇組成員

的客房。一問之下，才知道是三船先生想給全體人員訂作菲律賓禮服，所以特地叫人來幫大家量

尺寸。三船先生大概覺得穿著菲律賓禮服出席當地宴會，會顯得更友善。那是用透明的香蕉纖維

布縫製的塔加拉族（Tagalogs）上等禮服。我記得有一次，劇組全體穿上那身禮服出席過一場宴

會。一群跟禮服不相稱的人，大家你看我、我看你，只覺得尷尬不已。

還不只這些。拍攝即將完成時，三船先生又招待劇組成員的家人到寶塚，親自掏腰包請大家

看歌劇，還帶大家去有馬溫泉玩。這叫家屬們怎不感激他。直到現在，大家還會說起這些事。三

船先生絕不是那種只自己帶家屬的人。

還有一椿「合力他命」廣告事件。

就是那個三船先生演出、風靡一時的「你喝了嗎」廣告。礙於贊助商武田製藥的情面，三船

238

等雲到

先生說要在電影裡加入「廣告」。也就是說，在劇情中安排合力他命的鏡頭。去探尋「山下將軍的祕寶」的日本老兵居然帶著合力他命，讓人覺得很可笑。顧及三船先生的立場，最後還是拍了。三船先生飾演的日本老兵坐在吉普車上，突然從口袋掏出一瓶合力他命，這真的是很奇怪的鏡頭。

後來三船先生還是因此陷入窘境。

一開始就說好請恩師黑澤明導演來協助影片的後期製作。為了影片的剪接，三船先生從東京請來了黑澤先生與其家屬。

剪接過程中，三船先生可真是操透了心。他坐立不安地守候在剪接室一角，注視著黑澤先生的一舉一動，甚至親自給他倒咖啡。那個合力他命的鏡頭，也讓黑澤先生吃了一驚。「這個不能要。」一句話就把鏡頭剪掉了。「不，這個……」三船先生還想解釋。「明擺著不自然嘛！」、「但是，那個……」三船先生雖試圖稍作抵抗，但對手實在太強。幾天後，只好在東京重新拍攝合力他命的廣告。

《五十萬人的遺產》在票房上大獲成功。三船先生立刻仿照電影裡的金幣，製作了「丸福金幣」分發給全體劇組成員。那金幣顯然價格不菲。我到現在都還保留著。

黑澤先生還指出，三船先生的特寫鏡頭太少，必須增加，於是我們又在附近的樹林裡補拍。

三船先生實在不適合當導演。

聯名抗議信

電影導演這個工作，遠不像看上去那麼輕鬆。根據長年置身拍攝現場的經驗，我深知這一點。當導演就好像冒死走在懸崖邊上一樣。與之相比，我們這些工作人員只需要全力死守自己的崗位，還不需要在懸崖邊行走。

不過，一旦電影有幸得獎，集榮譽於一身的，理所當然是導演。正所謂一將功成萬骨枯。反之，若是一不小心票房失守的話，導演就得獨自承受來自四面八方的攻擊，「萬骨」則平安無事。

《影武者》是黑澤導演繼《電車狂》以來，時隔十年後與東寶袂推出的作品。現在看來，東寶把製作費限定在十億日圓，東寶與黑澤先生因此圍繞著這個金額展開攻防戰。現在看來，規模那麼龐大的作品只花十億日圓，簡直便宜到令人難以置信。最後，製作費敲定在十一億日圓。《影武者》於一九七九年六月二十七日在姬路開始外景拍攝。當初東寶大概是想趕在年內拍完，以便作為賀歲影片上映。

但是，各種事件接連不斷襲來，阻擋在我們面前。首先是勝新太郎的換角事件。請來仲代達矢重新開拍時，已經是七月底。然後是荻原健一突然病倒，在北海道拍外景時又遇到突如其來的大雪。我們像敗給嚴冬的德軍一樣撤回東京。其後，我們又轉往熊本城、伊賀上野，然後再移師京都，最後在御殿場迎接新年。

新年剛過，御殿場就遇上惡劣天氣，我們忙著在外景用布景拍攝影武者洩露真實身份的那場

240

等雲到

戲。這時二月已接近尾聲。想到剩下的部分，不光導演，連我們也開始擔憂起來。那一年是閏年，大家都為多出一天時間而慶幸。

二月二十六日。為了給期待影片上映的觀眾一個交代，攝製組在片廠召開記者會說明計畫延遲的原因。記者蜂擁而至。

第二天，黑澤導演、本多豬四郎助理導演等八位成員組成的外景隊，搭乘新幹線奔赴名古屋。此行的目的，是到終場鏡頭的候選地熊野川勘景。

在車上，事件再次襲來。黑澤先生打開晚報，只見昨天的記者招待會被寫成一篇嘲諷式報導。說什麼「《影武者》資金無影」，還附帶一幅題為〈延長、延長〉的漫畫，畫裡導演正在吃長長的蕎麥麵。

導演當然勃然大怒。這些傢伙，不瞭解情況卻瞎說亂講。我們每天沒日沒夜地拍攝，你們知道嗎？導演可是比誰都想早點拍完。實在太過分了！導演的憤怒可想而知。昨天在記者會上解釋了那麼多，卻被寫成這樣，怎能不生氣？

我們前往名古屋車站前的格蘭德酒店。高個子的黑澤先生一身牛仔褲加運動鞋的打扮，穿越馬路時，他罵道：「無聊透頂！」一腳把石塊踹得老遠。我至今仍記得他當時的背影。

當天夜裡，我們忙到很晚。擔任製作的橋本利明大概想用飯局消解一下導演的怒氣，特意安排大家去吃黑澤先生最喜歡的牛排。日式裝潢的餐館裡燈光昏暗，愈發叫人情緒低落。大家圍坐在矮桌前，卻沒有人開口說話。空氣裡瀰漫著沉重的氣氛。我們都知道導演心中的怒火正愈燒越

旺。

導演先開口了，從聲音裡聽得出他正在努力克制自己。導演的意思是，首先要求報社刊登道歉信，而且必須登在顯眼的位置。東寶也有不對，讓報紙登出這種誣蔑人的報導。他們不正式道歉的話，我們就按兵不動，明天的外景拍攝取消。

「大家都同意吧？」黑澤先生環視大家的表情，又向幾個重臣一一徵求意見：「怎麼樣？本木、小孝？」最後還要求在座的各位同仁聯名上書東寶表示抗議。

事已至此，憑著戰後多次經歷勞資紛爭的經驗，黑澤先生抱定了強硬態度。我覺得似乎不必如此激動，但身為下級的我也只能贊同。據說黑澤明先生考慮到橋本身為製作方，不便署名，於是沒有要求他。這大概是出於一種武士的情義吧。但這件事我早已經沒有印象了。

我們是否當場寫下那關鍵的聯名信，我也記不清了。我甚至連那天是否吃了牛排都不記得。攝影師上田說：「那種氣氛，怎麼吃得下？我什麼都沒吃。」橋本卻說大家都吃了很多。看來人的記憶是靠不住的。

橋本立刻通知東寶情況有變。當晚，本該出發前往外景地的行程也中止了。

第二天早晨，我們正在飯店的餐廳裡談論接下來長濱的外景怎麼辦才好，黑澤先生突然揹著背包出現了。「要出發?!」我們都震驚得跳起來。

「那麼生氣好像太幼稚了。」黑澤先生說，在上田攝影師旁邊的座位坐下來。其實，導演才是最為這件事憂心的人。

《影武者》於一九八〇年四月二十六日正式公映。票房收入二十六億日圓。

勝新太郎《影武者》換角事件

我到現在還清楚記得，那是在跟黑澤先生搭乘他的賓士車前往東寶總部的時候。

汽車開上用賀收費站的坡道、即將進入三號線時，黑澤先生突然興致勃勃地對我說：

「勝新太郎跟若山富三郎不是兩兄弟嗎？這兩人長得多像啊！讓哥哥演信玄，讓阿勝演影武者

會不會很有趣？」

說實話，這兩位的電影我幾乎沒看過，只好說：「演員的形象好像挺有趣的。」我想黑澤先生

應該也沒怎麼看過勝新太郎演的電影。他的選擇大概是一種直覺吧。

但東寶似乎非常贊同這個提議，之前一直爭論不休的十億日圓預算，終於談定為十一億。《影

武者》開拍了。

後來若山先生因為健康原因辭退了角色，只好由勝新太郎一人分飾兩角，飾演武田信玄和他

的影武者。信玄的弟弟信廉由山崎努飾演。

劇本裡第一個鏡頭的開頭寫著：「長相相近的三個人。」也就是說，山崎努也必須像勝新太

郎。黑澤先生為了構思角色的裝扮，畫了一張又一張的肖像畫。由於需要勝先生的照片作參考，

我找到勝先生的經紀人真田正典，請他寄來勝先生的近照。

眞田先生被我們戲稱為「啊!忠臣」，有著忠貞不貳的性格。他對勝先生的奉獻精神，簡直到

了催人淚下的程度。

不久，正在京都拍片的勝先生那裡寄來一包沉甸甸的照片，還附有勝先生的留言：「請使用

背後有畫圓圈的照片」。黑澤先生拿著副導遞過來的照片（畫了圈的），興味索然地說：「這算什

麼?用哪張不是該我們說了算嗎?」

回想起來，那時就已經出現不祥的預兆了。如果是演歌舞伎，這時應該配上陰森的鼓點。

在京都出外景時，勝先生說要請黑澤先生去吃他喜歡的牛排，特地邀請黑澤先生、攝影宮川

一夫和我一道出席晚宴。

店名已經忘了，但勝先生請客，當然是在位於煙花巷的高級店。推門進去，就聽到老闆娘沙

啞的招呼聲：「哎呀，先生大駕光臨。」說著一邊深深地行禮，排場十足。勝先生叫我們無須拘

謹，他自己更是隨便得像在自己家一樣。勝先生顯得興致勃勃，說道：「我真是開心得不得了。」

然後開始談論他的藝術心得，不時開懷大笑。

談笑間聽得一聲「晚上好!」只見兩個舞伎提著裙襬姍姍走來，臉上的白粉厚得看不出原本

的模樣。她們露出黃牙微笑，對黑澤先生說：「來一杯吧!」接著就要湊上前斟酒。黑澤先生嚇

得往後縮的樣子，把我們都逗樂了。

在回去的車上，黑澤先生說：「我可不喜歡那樣。看著多嚇人吶，連脖子都抹得死白。阿勝

到底是怎麼想的?他家不是說還在負債嗎?你看那老闆娘一臉不耐煩。我一看就明白。幹導演的

嘛。」

難得人家一番好意，卻落得個不歡而散。

總之，這兩人格格不入，就像清水次郎長*和二宮金次郎*湊不到一起那樣。

一九七九年六月二十七日，影片正式開拍。外景拍攝，從沒有勝先生出場的姬路城場景開始。預定拍攝的場景是這樣的：山崎努飾演的信廉，向匆忙裝扮起來的信玄影武者介紹宅邸的內部構造。

七月十七日，在東寶搭建的武田宅邸特大布景下，勝新太郎的影武者即將登場排演。

勝先生的台詞不多，信廉說：「出事了。」他只需回答：「不管怎樣都無計可施了。」勝先生不可能記不住這麼點兒台詞，但他每次的說法都不一樣。他大概是覺得，我可不是導演的傀儡，自由自在地演戲才是我的特色。

黑澤先生起初還笑著更正他說：「阿勝，不對。」漸漸的，怒氣就上來了……「阿勝，不是跟你說不對嗎？」我彷彿聽到那陰森的鼓點又敲響了。

就這樣，命中注定的告別到來了。

排演的第二天。從早上就開始下雨。

聽說勝先生提早一個小時到了，我傘都沒拿，就沿著屋簷跑到化妝室。還在走廊上，我遠遠就聽到山田假髮店的老闆（通稱「山田大叔」）的尖銳說話聲，但聽不出他在說什麼。「山田大叔」身高不到五尺，卻是有名的大嗓門。

化妝室裡，除了勝先生，其他人都還沒來。勝先生穿好服裝坐在鏡前，「山田大叔」正在為他

* 清水次郎長
（一八二○—一九三年），明治時代的俠客。

* 二宮金次郎
即二宮尊德（一七八七—一八五六年），江戶時代末期的農政學家和思想家。

戴假髮，從鏡子裡看到我就立刻大聲說：

「來評評理，勝先生說要側錄拍攝現場，我正在勸他還是不要比較好。導演肯定不會同意的。幫忙去問問導演吧，看我說的對不對。導演肯定說不。」

「我一向都會側錄我的部分，不會拍其他人啦。我錄影是為了研究演技啊。」勝先生對著鏡子裡的我說。

「山田大叔」不斷催我去徵求導演的意見。

「算了，我自己去問。導演已經進棚了嗎？」勝先生問我。

我說要先到攝影棚確認一下才知道。

出了化妝室，我順便到服裝室看看。根津甚八已經在那裡，說剛才去過化妝室，因為勝先生已經坐在那裡，就先到服裝這邊來。甚八還感慨地說，平時都是自己最早來，今天卻讓勝先生搶了先，看來幹勁不小。日後我特地為這天發生的事採訪過甚八。據他回憶，那天勝先生對他說：「喂，根津，我今天要側錄。」

我來到攝影棚，勝先生已經在跟導演溝通。燈光人員大聲招呼著作準備，棚裡依然光線昏暗，勝先生的背影只能辨認出大概的輪廓，看手勢就知道他們在談錄影的事。導演斜著身子坐在椅子上，一邊抽菸，一邊看著勝先生的臉。

日後黑澤先生說起當時的情形：

「一開始我完全聽不懂阿勝在說什麼。我發覺他的妝太濃，所以光顧盯著看他的臉。」

246

等雲到

終於弄清勝先生的意圖後，黑澤先生的臉色立刻變了。

「不行！這玩意兒只會分散大家的注意力。你只管集中精力演戲就夠了，幹嘛多此一舉？」

黑澤先生這幾句重話，在我們這些工作人員看來，不過是小菜一碟，中下程度，震級二左右而已，卻已經足以把還不瞭解他的演員氣得暈頭轉向。勝先生一時愣在那裡。導演說：「還不快去好好準備了再來。」勝先生這才回過神，憤然轉身，大步走出攝影棚。

「這傢伙，到底是怎麼想的？」黑澤先生好像也生氣了。「快去看看怎麼回事。」導演對我揚了揚下巴。

攝影棚外面下著雨，道路和房子都沉浸在一片灰暗中。遠遠地，我可以看到勝先生黃色的短褂左右搖晃著，在雨裡非常醒目。勝先生大步走著，背影滲透著憤怒的情緒。只見他突然把手裡的油紙傘往路邊狠狠摔出去。後來的事，都是從前文提到的根津甚八那裡得知的。

突然，勝先生蹬著腳走進服裝間。他滿臉怒氣，一言不發地開始把衣服一件件脫下來。我還在想，他大概是要去小便。

接著，只見他猛地把假髮套也拽下來，往衣服堆一扔，然後氣沖沖走出去。要是去洗手間，也不至於要摘假髮套，所以我估計恐怕是他要側錄的事出了什麼問題。（一九九三年七月二十六日談話）

勝先生氣著離開的消息傳來，製片組一片嘩然。「到底出了什麼事？」、「聽說導演正大發雷霆！」、「不對、不對、不對，是勝先生被氣走了。」有人忙著去打電話，有人四處奔走。我向大門口的警衛詢問，得知勝先生的車還沒出來。那時，我仍然抱著挽留的期待。

就在這時，一直隨同劇組採訪的NHK車子準時開進片廠，製作人渡部清朝我悠然道了一聲

「早安！」並微笑點了點頭。

我連忙對他說：「今天出了點兒事，不方便攝影。」渡部很機靈，沒等我把話說完就說：「明白，那我撤了。」說完立刻倒車離開。後來他還為此向我抱怨過，說我害他沒有拍到歷史的瞬間。

我看到勝先生的車開了過來，原以為車子會立刻開出去，但那輛麵包車卻在辦公大樓前的噴水池旁停下來。一個演員科的工作人員，跑去敲車門並大喊什麼，但車門沒有打開。演員科的人只好放棄，冒著雨往辦公樓跑去。這時接到消息的製片田中友幸開車趕來了。

我為田中撐著傘，一起往麵包車走去，趁機把事情的大概告訴他。

車裡負責開門關門的是司機，勝先生一個人坐在後頭。他一定是在等「忠臣」眞田。後來

「忠臣」為了自己這天不在場而後悔不已。但是我想，就算「忠臣」在這裡，事情也很難挽回了，因為事情早已有前兆。就算這天能夠勉強講和，命中注定的對立也是遲早的事。

我回到攝影棚，大家正若無其事地作拍攝準備。副導在幫演員走位，攝影師正在練習用軌道車。黑澤先生神情平靜地指揮著大家，但顯然很關心勝先生的動向。我剛走近，他就回過頭來。

我告訴黑澤先生，勝先生似乎去意已決，田中友幸正試圖說服他。

黑澤先生站起來說：「好，我這就去。」然後又對著攝影師那邊說：「你們接著作準備！」走

出攝影棚，我正要爲他撐傘，卻被他一擺手回絕了。他只管沉思著、快步走向那輛麵包車。我小

跑步跟上去。

這時黑澤先生內心裡也許是在想，作決斷的時刻到了。時機正好，是對方先翻臉的。這樣的

想法一定占據著他的腦海。

黑澤先生走近麵包車，車門立刻開了，高個子的他弓身上了車。我跟在黑澤先生後面往車裡

看，正面對面交談的勝先生和田中一起轉過臉來看黑澤先生。田中小心翼翼笑著說：「我正在求

勝先生消消氣，給個面子跟我回攝影棚呢。」

即使黑澤先生出面，勝先生似乎還是一時難以軟化。他抱怨道：

「我就是這樣的演員，這樣的心情沒辦法演戲。」

瞬間的沉默後，黑澤先生用異常冷靜的聲音說：

「既然這樣，那就只好請阿勝辭演了。」

說完他轉身下了車。當他經過我身邊時，勝先生猛地起身，齜牙咧嘴撲上來要打黑澤先生。

「勝先生！勝先生！不行啊！」田中比勝先生個子小，漲紅著臉緊緊抱住勝先生、往後拖，才

總算拉住。簡直就像「松之廊下」*的爭鬥一樣。

黑澤先生聽到了身後的騷動，卻頭也不回，大步走回攝影棚去。看著他的背影，我彷彿聽到

他心裡在說：「這下我們之間就了結了。這種事別再讓我撞上！」

*松之廊下
指江戶城內一條繪有青松圖的走廊。一七○一年，赤穗藩主淺野長矩在此砍傷幕臣，引發慘烈的「赤穗事件」。日本家喻戶曉的《忠臣藏》即出自這段歷史。

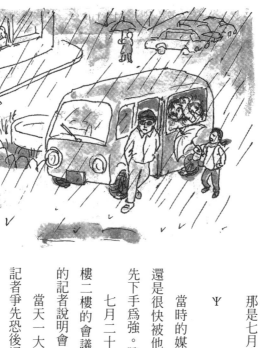

黑澤導演是否知道車裡正在上演「松之廊下」？

我回到攝影棚一看，劇組成員圍著黑澤先生，正在聽他訓話。黑澤先生要大家在危機中不要慌亂，一定要堅守自己的崗位、做好準備工作。

那是七月十八日。

Ψ

當時的媒體雖然不像今天這麼瘋狂，但這件事還是很快被他們察覺了，頓時輿論大噪。我們必須先下手為強。勝新太郎那邊也打算搶先發布消息。

七月二十日下午六點，我們在東寶製片廠新大樓二樓的會議室舉行了「關於勝新太郎換角事件」的記者說明會。

當天一大早，因為需要作攝影、錄影的準備，記者爭先恐後湧進會議室。

記得勝先生也是當天中午舉行記者說明會。

我們始終保持著冷靜的態度，攝影棚那裡也在繼續打燈的準備工作。

黑澤先生在記者說明會開始前，把我叫到身

旁，低聲說：「仲代現在的行程有空嗎？妳找個機會把這件事告訴他，問問他的意思。只是臨時頂替的角色，有點對不起他。」

要在如此緊急的狀況下進行如此重大的交涉，讓我非常緊張。

記者會會場裡擠滿了記者，擠不進來的只好站在走廊上，還有人站在腳架上往裡面張望。我走進走廊對面的小房間，把門打開一條縫，在看得到會場的位置上坐下來準備打電話。

會場裡斷斷續續傳來宣傳部的人說明事情經過的聲音，然後是記者連珠炮一樣的提問聲，但說了什麼聽不清楚。

我望著吵鬧的會場，撥通了仲代達矢家的電話。

那邊的會場傳來黑澤先生充滿自信的聲音：

「這，對於阿勝來說應該是個損失吧。是他自己請辭的。」

這時仲代先生拿起電話。我說：

「您大概已經知道了。關於這件事，現在正開記者會。」我用手摀著話筒，一邊跟他談了頂替角色的事。

會場響起陣陣笑聲。我用手指塞住一邊耳朵，把聽筒緊貼在耳朵上才聽得到仲代先生低沉的聲音……

「好啊。請轉告黑澤先生，只要有用得著我的地方，我願意接受。」

我把記錄電話內容的紙條握在手裡走出房間，只盼著記者會一結束就把這個消息告訴黑澤先

生。

《巨人的足音》

東寶最近發行了一部收錄黑澤電影預告片的錄影帶，名為《巨人的足音》。我有幸看到這支錄影帶。

我參與了其中收錄的十一部電影，無論哪一部都令我感喟不已。但更讓我感慨的是，這些預告片都非常有吸引力，讓我忍不住想立刻去看這些影片。

這些預告片有吸引力是理所當然的，因為全都是黑澤導演親自製作的。雖然片子沒有注明，但其實從剪接到旁白、從音樂到宣傳文字，無一不經導演之手（製作預告片通常是第一副導的工作）。換言之，這部《巨人的足音》堪稱黑澤導演的短篇作品集。

《大鏢客》預告片的末尾，三十郎與卯之助就像西部片裡那樣，步步逼近對方。卯之助叫道：「你這小子有膽再走近一步？」三十郎笑而不答，扭了扭肩膀，緊隨「碰」的一聲槍響，銀幕上閃現出「超大型鉅作」幾個大字，手法極為巧妙。

當時，大作（請允許我略去敬稱）是有名的「對焦員」，即第二攝影助理。

看到這個畫面，我不禁想起攝影師木村大作的一句玩笑話。

在黑澤電影中，每逢類似這部預告片末尾的跳接鏡頭（cut-back），原則上兩組鏡頭中的人物

必須同樣大小。拍攝這組鏡頭時，黑澤先生問大作：「三船距離（攝影機）多遠？」在當時，對焦靠的是攝影師的目測功夫，問他具體有多遠，根本答不上來。大作說：「不知道。」導演又問：「仲代那邊距離是多少？」答案還是「不、不知道。」導演一聽火了，吼道：「距離都搞不清楚，怎麼拍跳接鏡頭？」面對大作含糊其辭的作答，導演不耐煩地說：「算了，我來量。拿捲尺來！」助理大作本來應該立刻拉著尺的，這時卻嚇糊塗了。他抱著捲尺呆呆站在攝影機旁，讓導演自己拉著尺頭一直跑到三十郎面前。

如今已是名攝影師的木村大作，仍在吹噓說：「天下之大，能讓黑澤明動起來的大概只有我好處。

一個人吧！」

《生之欲》的預告片開頭：昏暗的公園，只有兩架鞦韆隱隱浮現，緩緩交錯起伏。一個沉痛的旁白：「一個人如果接到死亡的預告，他該用何種方式度過剩餘的時間呢？」聲音的切入點恰到

《蜘蛛巢城》的預告片則採用一個象徵性的場景：一口棺材上放著一副頭盔。同時傳來旁白：「權力的寶座，以及權力寶座的爭奪者。」話音剛落，武士和身著鎧甲的武將同時出現，暗示圍繞棺材即將展開一場激烈的爭鬥。

這些鏡頭不是特地為預告片拍攝的，大多是在準備期間的試拍鏡頭，或是在拍攝宣傳用劇照時，在攝影棚裡順便拍攝的。

大多數導演認為宣傳影片不是自己的工作，大都把這個工作交給別人。但黑澤導演連宣傳工

作的細節都非常關心，原因之一大概是因為他希望在做這類工作的過程中可以逐漸醞釀情緒吧。

預告片的作用本來是介紹和宣傳影片，通常在影片基本完成後才開始動手製作。沒用上的拍攝畫面，還有剪接時捨棄的部分，都是預告片用的素材。黑澤作品幾乎都用兩台攝影機拍攝，所以有充分的預告剪接素材。只是要在成堆的膠卷中迅速找出導演需要的片段可不是件容易的事。

剪接組的工作，從接到導演寫著「預告片筆記」的紙條後開始。比如《八月狂想曲》的時候，紙條上寫著：

- 月夜下的祖母和孫兒

- 夏威夷來信

- （這是字幕文案）

「可愛的祖母和可愛的孫子」

「有些滑稽的夏天故事」

- 風琴

於是剪接組就參照上面的筆記準備膠卷。

總之，導演的記憶力實在驚人，不容許我們有絲毫差錯。我們還來不及翻劇本查找，導演的怒吼就已經劈頭蓋臉砸過來：「喂！那不是有嗎？軌道車故障時不是有過一次ＮＧ嘛！」或是

「不就在上次剪接時捨棄的畫面裡嗎？」負責剪接的大坪隆介頭腦敏銳，不會坐以待斃，時不時也敢反駁導演：「不，那已經剪進片子裡了。」

黑澤導演剪接之迅速，恐怕堪稱世界第一，真是快刀斬亂麻，快得令人目不暇給，只需兩、三個小時，就能輕鬆完成一部三分鐘或一分鐘的預告片，然後放給大家看，最後只有一句：「不錯吧？大家辛苦了。」

當然在剪接前他一定是深思熟慮過的，甚至在頭腦裡早就已經剪接好了，堪比專業的「黃金剪刀手」。

《紅鬍子》的預告片裡有一個在東寶的錄音室裡錄音樂的畫面。當時東寶的錄音室擁有日本最先進的錄音設備。

這也是黑澤導演的主意。為了拍預告片，特地在錄音室裡壓燈，將所有音軌片都裝進機器一齊運轉的那個鏡頭別有新意。畫面中的銀幕上出現的《紅鬍子》片名也非常醒目。

《大劍客》（一九六二年）結尾那個決鬥場景那麼有名，卻未在預告片中出現。

為了拍攝鮮血從仲代胸口噴出的鏡頭，負責為此安裝壓縮氣瓶的是神保昭治。他現在是東寶映像美術的專務董事。我向神保先生詢問了當時的詳情，他說：「我擔心如果仲代先生知道了道具的機關，會影響他專心演戲，所以我什麼都沒說，只跟他說道具絕對安全。」神保先生的良苦用心可見一斑。

實際上，據仲代達矢回憶，管子從地面順著衣服裡一直往上延伸，管口正好安裝在胸口，鮮

血從管口突然噴出的時候，他的確被嚇了一跳。但更令他吃驚的是，血往外噴的壓力太大，他使盡全力才沒讓自己的身體跟著浮起來。

當時我是場記，必須把畫面裡兩人對峙的時間告知神保。我在離演員最近的地方，盯著馬表大聲報時，「三秒、四秒⋯⋯」我已不記得說好的是第幾秒，只記得時間一到，仲代的血水突然從我頭上噴下來。

因為是正式來，我也不敢站起來，只好慌忙跳到一旁躲避。我的頭上、外衣被血漿潑得一片血紅。仲代跟三十郎比畫著長刀，一邊從眼角瞥到我倉皇躲避的身影，所以知道我被血漿弄髒衣服。他真是一位遊刃有餘的演員。

這次拍攝，導演喊了「OK」，神保卻要求重拍一次，理由是由於管子的介面被壓力擠開，滲了一些血漿在地上。導演說：「應該不要緊，等看片後再說。」最後是沒重拍就過關了。這類鏡頭經常是重拍也不見得就能拍好。黑澤導演在這一點上的直覺極其敏銳。

在這部預告片裡，我看到的是貫穿黑澤先生作品中的豪爽節奏、明快的主題，以及蘊藏在其中的善意。

我覺得這些都源自黑澤先生的個性。

惜別黑澤明導演

接連不斷的預感，讓我想去見導演一面。九月五日，我寫信給第一副導小泉詢問合適的日期。六日是星期天。晚上我回到家，電話裡有近三十個留言。我聽到黑澤先生大女兒和子的聲音：「請立刻到老爺子（即黑澤先生）這裡來一下。」後面的錄音一個比一個緊急。後半部分，我聽到小泉的聲音說：「黑澤先生於十二點四十五分去世了。」我眼前一黑，只覺自己的身體痛苦抽搐著。一切都結束了。

我把手提包往地上一扔就衝出家門，直奔黑澤先生家，被帶到安放遺體的房間，床邊坐著兩個人，是小泉和另一個副導。

黑澤先生看起來就像在靜靜地睡覺一樣。唯恐驚醒他，我輕輕地湊近。他的下巴上綁著一塊防止嘴巴張開的棉布三角巾。那三角巾在他頭上打了一個結，像得了腮腺炎正在養病那樣。他的面容很安詳。

我還記得他說過：「我啊，可以想見自己的葬禮。導演嘛。還有小農（我的暱稱）忙前忙後的樣子。」不知黑澤先生是否想像過現在的情景。

枕邊還放著費多西耶夫*託我送來的「幸運鳥」。那是西伯利亞農民用白樺木雕刻而成的。費多西耶夫是《夢》的片尾曲指揮，曲目是義波里托夫‧伊凡諾夫（Mikahil M. Ippolitov-Ivanov）的組曲《高加索素描》。像這樣來自世界各國友人的慰問品，通常是透過我轉交給黑澤先生，每個禮物都凝聚著希望他早日康復、再創新作的祝福。

去年為黑澤先生祝壽的時候，他坐著輪椅出現在客廳，還對大家說：「希望明年可以開始工

* 費多西耶夫 Vladimir Fedoseyev 一九三二年生，俄國指揮家，一九七四年起擔任莫斯科廣播柴可夫斯基管弦樂團藝術指導暨總指揮，二〇〇六年起接任音樂總監。

作。」

我們也說：「坐輪椅執導也沒問題嘛。」我對黑澤先生提起安東尼奧尼＊，並鼓勵他：「人家比您身體更加不便，還不是照樣拍電影。」

那天，黑澤先生的一句話讓我留下深刻的印象。

電影這東西，我還沒能掌握好。最近，我感覺在鏡頭與鏡頭的接點上似乎隱藏著電影的祕密。

很少聽到黑澤先生用這麼抽象的話來談電影。遺憾的是，我沒能向他討教更多。

黑澤先生總是說：「除了拍電影，其他我什麼都不會。不工作的時候最難熬。」這三年來，臥病在床的生活對他來說一定是最痛苦的煎熬。現在他終於得到解脫，可以安心入眠了。

黑澤先生的三十部作品中，自《羅生門》起，我參加了其中的十九部。我深感幸運，心中從未停止感謝著。

九月十三日，我們在橫濱的黑澤工作室舉行了「告別會」。大家從清晨開始聚集，前來弔唁的人源源不絕，一直延續到晚上。

嗚呼！巨星終究隕落，正是「星落秋風五丈原」，「流芳百世黑澤明」。

＊安東尼奧尼
Michelangelo Antonioni
（一九一二～二○○七
年），義大利現代主義電
影導演，公認在電影美學
上最有影響力的導演之
一。代表作有《慾海含羞
花》（L'Eclisse）等。

本文出處

〈導演・三船敏郎〉：每日Mook《三船敏郎・最後的武士》（一九九八年二月）

〈抗議的聯名信〉：每日Mook《黑澤明的世界》（一九九八年十月）

〈勝新太郎《影武者》換角事件〉：《周刊文春》（一九九八年九月二十四日號）

〈巨人的足音〉：「電影俱樂部」會報12號（一九九一年春）

〈惜別黑澤明導演〉：「電影俱樂部」會報41號（一九九八年秋）

後記

本書收錄的是我的一些隨筆，其中大多數是在一九九一年七月至一九九七年十月的六年間，連載於「電影俱樂部」會報的隨筆《等雲到》。再加上一些刊登在其他雜誌上的文字，經過修改後集結成冊。內容多少會有一點重複的地方，還請讀者諒解。

該會報的主編，是曾在《電影旬報社》工作的島地孝麿。他對我說：「『電影俱樂部』的會員裡，很多是上了年紀的資深影迷，妳願不願意寫一點過去拍電影的趣事呢？」於是有了這本書。

我的連載剛寫到《羅生門》那一段的時候，《文藝春秋》的照井康夫（也是會員之一）就向我提出集結出版的企畫。那封信的日期是一九九四年九月七日。到目前為止這漫長的六年裡，照井先生竟然沒有放棄我這個懶惰之人。

在這六年時間裡，黑澤先生沒能再次開始拍片。他在一九九八年九月六日永遠離開了我們。

孤獨寂寞中，我回顧四下，發現黑澤攝製組戰中還在人世的也已寥寥無幾。就像《七武士》結尾那個淒涼的畫面，一陣風吹過插著刀劍的墳頭。

想來沒有人像我這麼幸運。從《羅生門》以來近五十年的時間裡，我得以一直在黑澤先生身邊工作。

然而，即便我認為我非常瞭解黑澤先生，我所知道的也許只不過是巨象之尾的一端而已。但哪怕只是巨象之尾的一端，我認為也值得記錄下來。

本書收錄的幾篇首次發表文字，是在黑澤先生去世後完成的。說實話，他在世的時候，我大概也不會那樣寫。如果黑澤先生讀了這本書，他一定會說：「那時的辛苦可不是這麼回事，妳還

是沒弄明白！」

確實如此。拍攝《德蘇烏扎拉》時，黑澤先生的身心可謂遍體鱗傷。我為當時沒能理解他的苦衷而懊悔至今。

新增的內容還有關於黑澤先生與作曲家的往事。當事者都已不在人世，寫這些也許很不應該。但是，每個人看事物的角度各有不同，所思所感自然不同。我寫的只是我眼中看到的風景，並沒有把自己未曾看到的東西寫在其中。

「總之，發生了各式各樣的事。」這是黑澤先生曾經很愛說的一句話。記得好像是出自清水宏的電影，一個老人待在橋上，說完這句話就哈哈大笑起來。現在的我也是同樣的心境。

我多麼希望能夠再給我一次機會，跟黑澤攝製組一起到外景地，大家一邊等雲到，一邊在火堆旁烤著火，聽黑澤先生閒聊。多麼希望跟大家一起為微不足道的小事開懷大笑。然而那已是不再復返的幸福時光。

本書日文版的裝幀是由和田誠先生操刀，劇作家井上廈先生也寫了推薦文。承蒙兩位先生的支持，我想這是託了黑澤先生的福，但我仍然十分感激。

最後我要向給予我關照的島地孝麿先生，還有為我的採訪提供大力協助的黑澤攝製組的各位成員，並向不斷給予我鼓勵的黑澤和子女士、永六輔先生、佐藤愛子女士、安岡章太郎先生表示深深的感謝。

263

後記

附錄一

黑澤明
電影的祕密・
專訪野上照代

採訪者：大場正敏
錄音彙整：岡島尚志
（京橋，電影中心）

◎本日的訪談，請多關照。關於黑澤明導演本人與作品，有一本自傳名為《蛤蟆的油》，另外無論國內外也有為數眾多的研究專書、論文與訪談，野上女士在允諾接受專談時也表示會講述黑澤導演的事蹟，但此次訪談希望可以談到上述既有刊物未曾收錄的事蹟，唯難免仍會有重複的內容。

——提到黑澤導演，首推他在國際上的知名度，算是日本藝術家中史無前例的人物，而他與全世界的導演應該有不少碰面的機會，較廣為人知的就是約翰‧福特*。

野上：這些事情我也不是全都知道——黑澤先生十分尊敬福特先生，因為打從《鐵騎》(The Iron Horse, 1924)這部電影以來，黑澤先生就非常喜歡他的作品。之後，他也相當欣賞尚‧雷諾瓦。以自傳一事為例，一開始黑澤先生不是很想出版，但聽說雷諾瓦先生也有寫，受此影響才接受邀稿。我還聽說，他們倆在法國見面時，讓黑澤先生留下特別且美好的印象。雷諾瓦導演讓人感覺非常溫暖，還說：「有幸能與黑澤先生見面。」而當時黑澤先生心想：「這實在太抬舉我了，對方明明就是老前輩。」回程時，他在車上回頭一看，雷諾瓦先生仍站在原地目送——這些都讓黑澤先生銘感於心。

——身為黑澤電影影迷的美國導演，有柯波拉、盧卡斯、史匹伯等人，可說難以一一細數。

野上：是的。一九八〇年，剛完成的《影武者》就在林肯表演藝術中心上映，當時似乎是被邀請一同前往紐約。那邊的導演協會還為我們開了歡迎會，許多導演也蒞臨現場。年紀比黑澤導演

*約翰‧福特，John Ford, 1895～1973，美國最偉大、最多產的導演之一，生涯導過一三〇部以上的長片。代表作有「騎兵三部曲」：《要塞風雲》(Fort Apache)、《黃巾騎兵隊》(She Wore a Yellow Ribbon)，以及《邊疆鐵騎軍》(Rio Grande)。

大上一輪的魯賓・馬摩里安＊，也出現在眾多年輕導演中。我本人對他並不熟悉，黑澤先生告訴

我：「那個人就是《喝采》（Applause, 1929）的導演。」

還有許多人來我們投宿的廣場飯店拜訪。當時約翰・米遼士＊帶著正好在美國的高達＊來找我

們。米遼士是黑澤導演的忠實影迷，當時他還模仿武士的動作，興奮地說：「請教我武士道。」而

高達什麼話都沒說。

這麼說起來，荷索＊也來了。當時黑澤先生還不認識荷索先生，但荷索已經是黑澤電影的忠實

影迷，只說了一句：「我要搭飛機回德國了。」隨後便離開，之後又拿了本畫冊回來說：「請務必

將這個交給黑澤先生。」詢問之下才知道，原來他為了送上那本畫冊，竟然取消預定行程的班機。

之後黑澤先生看了《陸上行舟》，稱讚說：「那個人真的很厲害，竟然把整艘船搬到山上，而且片

裡也有歌劇表現。這樣的電影我拍不出來。」

記得在同一個時期，黑澤先生也一直想見約翰・休斯頓＊一面，四處打聽消息，結果卻未能

見到面。其後，休斯頓晚年因故不得不以輪椅代步時，兩人終於見到面。黑澤先生表示：「百聞

不如一見，他真的是個好導演。」同時也十分喜歡《亡靈》（The Dead, 1987）這部作品。

——談談參與《夢》（一九九〇年）這部電影演出的馬丁・史柯西斯。

野上：最初碰面是《影武者》在紐約上映時。當時，史柯西斯致力於解決彩色影片褪色的

問題，抱著堆積如山的相關資料來飯店請黑澤先生連署，還針對將彩色拷貝分解為特藝彩色

＊魯賓・馬摩里安
Rouben Mamoulian,
1897—1987。俄裔（亞美
尼亞）美國導演，以攝影
色彩與聲響革新著名。代
表作有《玻璃絲襪》（Silk
Stockings）、《變身怪醫》
（Dr. Jekyll and Mr.
Hyde）等。

＊約翰・米遼士
John Milius, 1944—。
美國編劇家、導演。編
劇代表作有《現代啟示錄》
（Apocalypse Now）、執導
作品有《王者之劍》（Conan
the Barbarian）、《拜訪入侵
者》（Flight of the Intruder）
等。

＊高達
Jean-Luc Godard, 1930—。
法國導演，法國新浪潮電
影的奠基者之一。代表作
有《斷了氣》、《輕蔑》（Le
mépris）等。

＊荷索
Werner Herzog, 1942—
。德國導演、演員。
代表作有《天譴》
（Aguirre, der Zorn
Gottes）、
《陸上行舟》（Fitzcarraldo）。

＊約翰・休斯頓
John Huston, 1906—
1987。美國導演、演員。
代表作有《梟巢喋血戰》
（The Maltese Falcon）、
《現代教父》（Prizzi's
Honor）等。

（Technicolor）＊三原色來保存的事進行說明，不過因為他說話很快，我聽不太懂他講什麼。他就

這樣一個人喋喋不休後就離開。他這份熱情，跟《夢》劇中梵谷的印象十分符合。之後黑澤導演參

加威尼斯影展時，與史柯西斯一家人見面，談了許多關於電影的事。史柯西斯參與《夢》劇拍攝

時，正好是他自己的電影《四海好傢伙》要殺青時，雖然他為此飛到日本、拍完後又立刻回國，但

這樣的他反倒顯示出有趣的一面。

對了、對了，黑澤導演也對薛尼・盧梅＊讚譽有佳。當然是因為作品好才喜歡，例如《東方快

車謀殺案》(Murder on the Orient Express, 1974)，黑澤先生不知說了多少次…「那部電影太厲

害了，簡直稱得上懸疑片的範本」……每次聽他這麼說，我自己總是想…「眞的是這樣嗎？」記得

我們是在洛杉磯的電影院看了《城市王子》(Prince of the City, 1981)。這兩人在紐約相遇時，

似乎互相大大稱讚對方一番。「你電影裡的雨眞是棒！」、「不，你的那場雨才精彩呢！」兩人間的

對話大致是像這樣。

──不只荷索，許多美國以外的電影導演，黑澤先生也都是「影迷」。例如，聽說他本人十分

喜歡薩雅吉・雷＊。

野上：我覺得他們兩人在本質上最相符。黑澤先生有看《大地之歌》(一九五五年)，也跟導演

本人見過面，還說：「竟然有這麼厲害的人。」之後，又與塔可夫斯基＊、尼基塔・米亥柯夫＊熟

識，他也十分喜歡塔爾可夫斯基，與本人見過面。每次尼基塔來日本時，也都會和黑澤先生見面。

＊特藝彩色
一種彩色電影攝製系統。
在伊士曼於1949年推出
彩色底片前，特藝彩色幾
乎是彩色影片的代名詞。

＊薛尼・盧梅
Sidney Lumet, 1924—
2011。美國導演。代表作
有《十二怒漢》(Reginald
Rose)、《熱天午後》(Dog Day
Afternoon)等。

＊薩雅吉・雷
Satyajit Ray, 1921—
1992。知名印度導演。
代表作有《阿普三部曲》
(The Apu Trilogy)─
之《大地之歌》(Pather Panchali)、大
河之歌》(Aparajito)、大
樹之歌》(Apur Sansar)。

＊塔可夫斯基
Andrei Tarkovsky,
1932—1986。俄國大導演。
代表作有《伊凡的少年時
代》(Ivan's Childhood)、
《鏡》(Mirror)、《鄉愁》
(Nostalghia)、《犧牲》(The
Sacrifice)等。

＊尼基塔・米亥柯夫
Nikita Mikhalkov,
1945—。俄國導演。代
表作有《黑眼睛》(Dark
Eyes)、《烈日灼身》(Burnt
by the Sun)、《十二怒漢》
(12)等。

基本上，黑澤先生接受俄羅斯文學教育，所以似乎對俄羅斯人有著某種程度的眷戀。他給人的感覺是，相較於美國，他跟俄羅斯人更親近。

說起來，黑澤先生也非常喜歡生爲美國人的約翰‧卡薩維蒂[*]。他們兩人或許沒有直接說過話。最初是看了《影子》（一九六〇年）這部片，聽他說當時是在巴黎法國電影資料館上映，他看完片後聽說卡薩維蒂本人也在場，「原本想去誇獎他，沒想到他是個很害羞的人，竟然跑掉了。」後來，某個發行日本電影的哥倫比亞人帶他去看《女煞葛洛莉》（一九八〇年）的試映，黑澤先生說：「這就是卡薩維蒂的作品啊！那個人眞是了不起。」還說了：「做爲演員倒不是特別出色。」但是黑澤先生眞的滿常提起卡薩維蒂。

──不管是塔可夫斯基還是卡薩維蒂，他們的作品都跟黑澤先生的電影大異其趣。

野上：是的，但他好像很喜歡當中的某種感覺。黑澤先生眞的很中意那些人。

──例如《深淵》（一九五七年）這部作品，比起其他作品，黑澤先生似乎將心中那份感覺更強烈地表現出來。

野上：嗯……有可能。不過，又有點不對。基本上，黑澤先生沒有唯心論的觀念，也很討厭抽象的東西。他基本上是具體性傾向的人，講話時也不會提到抽象概念。他不會用這種方式去理

＊約翰‧卡薩維蒂
John Cassavetes,
1929─1989。美國電影
導演、演員與製作人，
被認為是美國獨立電影
先驅。代表作有《影子》
（Shadow）、《女煞葛洛莉》
（Gloria）等。

解事物，也因為這樣才適合從事電影業。

——黑澤先生晚年也看了許多新銳電影人的作品，野上女士您是否會帶他去看試映？

野上：一起去電影院總是會引人注目，所以如果我覺得什麼電影有趣，就會拿錄影帶過去，或推薦他去看試映。因為砧電影製片廠就在附近，東寶也願意將試映室借給我們。黑澤先生很喜歡看片子，所以都會去那裡看。阿巴斯・基亞羅斯塔米＊的電影，他看了《生生長流》（The Earth Moved We Didn＇t, 1992）、《橄欖樹下的情人》（Through the Olive Trees, 1994）等代表作，還開心地說：「竟然有這麼優秀的出道了呀！」阿巴斯也來過黑澤先生的住處。賈木許＊的作品《天堂陌影》（Stranger Than Paradise, 1984）是在試映上看的，非常有趣的電影。結束後，我們談到「這部電影花了多少錢」的話題，因為那部電影的預算非常低。黑澤先生還說：「我下次也來拍一部這樣的東西吧。」逗得大家哄堂大笑。侯孝賢的《戲夢人生》（一九九三年），他也是去看試映，結果非常喜歡，在正月過年工作人員聚會的時候，連連說道：「那部片很棒，非常精彩。」還熱心推薦給所有人。

——黑澤先生好像都不作否定的評論。

野上：他幾乎不批評別人的作品。例如，對於柏格曼＊的《處女之泉》（Jungfrukällan, 1960），我記得黑澤先生就曾經說：「雖然是部好電影，不過最後水湧出來的地方有點小家子氣，

＊阿巴斯・基亞羅斯塔米 Abbas Kiarostami, 1940—。生於德黑蘭，為伊朗革命後最具影響力、最有爭議的電影導演、電影製作人，代表作有《何處是我朋友的家》（Where is the Friend＇s Home?）、《櫻桃的滋味》（A Taste of Cherry）等。

＊賈木許 Jim Jarmusch, 1953—。美國編劇、導演、獨立電影製作人，代表作有《長假漫漫》（Permanent Vacation）、《天堂陌影》（Stranger Than Paradise）和《不法之徒》（Down By Law）等。

＊柏格曼 Ingmar Bergman, 1918—2007。瑞典電影、劇場暨歌劇導演。許多世界知名電影工作者，都曾坦言深受其電影影響。代表作有《第七封印》（het Sjunde inseglet）與《野草莓》（Smultronstället）等。

像自來水一樣。那裡太可惜了。」頂多只有這種程度的批評而已。如果是黑澤先生的電影，應該會

湧出很大量的水吧。（笑）

日本的巨匠

——黑澤先生是否會經常提及新舊日本電影導演的事情？

野上：我至今還有印象的是，他曾說過大島渚＊先生的《少年》（一九六九年）很好，而北野武

先生的作品中，他最喜歡的是《那年夏天，寧靜的海》（一九九一年）……

——坊間許多人說，黑澤先生受到恩師山本嘉次郎導演的啟發。另外，歐蒂・波可＊說他受

到溝口健二的影響。那麼，關於小津安二郎，黑澤先生怎麼看？

野上：說到山本嘉次郎導演，鮮少有人像他那樣不執著於自己的作品。例如《馬》（一九四一

年）或其他作品，他都全權交給黑澤先生這名弟子去安排，讓他得以一展長才。他真的是個好老

師，黑澤先生也十分感謝他。日本電影界對山本嘉次郎先生的貢獻，也給予相當高度的評價。

黑澤先生確實十分尊敬溝口先生，當然對於小津安二郎

先生也是一樣。提到小津安二郎導演，包括

無聲電影在內，黑澤先生似乎特別喜歡以前的作品。小津先生後期的作品，在故事的結尾總會有

「父親大人，承蒙您的照顧」這種慣例似的場面，雖然黑澤先生總說：「這種橋段真是讓人感動到

＊大島渚
一九三二年生。作品屢獲國際影展大獎，與黑澤明、小津安二郎齊名。代表作有《青春殘酷物語》、《被迫情死的日本之夏》、《感官世界》等。

＊歐蒂・波可
Audie Bock, 1946—。美國知名電影研究學者，著有《日本電影大師》（Japanese Film Directors）。

想哭啊。」但其實他不是很中意。從導演的角度來看，那就像刻意做出來的，給人一種綁手綁腳的感覺。

在日本老一輩的導演中，黑澤先生最喜歡的是成瀨巳喜男先生，曾經當過他的副導，對方的態度也很親切。他真的非常喜歡《浮雲》（一九五五年）這部片。例如在過年那一場戲裡，有一幕突然切入舞獅片段，黑澤先生說：「那一幕實在太巧妙了。」、「真是高明的技巧。」現在想想，他們兩人的拍攝手法可以說是南轅北轍。黑澤先生是以拍攝剪接素材的感覺來拍，總之就是不斷轉動攝影機，而成瀨先生拍攝後需要剪接的地方，就只有拍下場記板和最後說「好」的部分而已（笑），整部片就這麼一氣呵成連著拍攝下去，連在完全不同場景拍攝的片段，也能夠很順暢地接下去。黑澤先生說過：「那種拍法我做不到。」或許正是因為自己做不到，所以才會視他為最尊敬的對象。

剪接時展現的集中力

──對野上女士而言，黑澤電影獨特的地方，還有黑澤先生身為電影導演，有什麼其他人無可取代的才能？

野上：首先，就是做為導演，他有著異常的「集中力」。正如剛才說到成瀨先生時所說的，他在剪接時展現的集中力特別驚人，跟他講話他也聽不見。以我身為場記的立場來說，不論攝影或

其他事情，沒有比剪接作業還讓他費心的工作，一方面也是因為他拍攝的素材份量很多。

——剪接時大約會安排多少人手呢？

野上：依作品而異，一般有我，加上剪接師和他的助理共三人。《亂》這部作品以後，又加入一位名叫維托里奧＊的義大利籍副導。

——剪接都是由導演自己一個人來做的嗎？

野上：是的，剪接時的緊張氣氛，就像整個房間都凍結了一樣，無法預料什麼時候會發生什麼事情。一般人真的不清楚剪接這種事，因為是在一間密室裡，跟密室殺人一樣神祕，沒有親臨現場的經驗就無法瞭解。但這對導演而言，是最幸福的一段時間，周圍的人就跟透明人沒兩樣，變成導演的手與腳而已。

——聽起來，以講究細節聞名的市川崑導演，他的剪接過程好像不太一樣。

野上：我認為完全不同。崑先生的剪接方式是坐在剪接機旁邊下指示，實際上剪片、接片的工作都是長田千鶴子女士執行。黑澤先生則是非得親手處理膠卷不可。

——這在日本電影界算是很少有吧。

＊維托里奧
Vittorio Dalle Ore,
1960—。黑澤明唯一允許
進入其剪接室的外國人。

272 等雲到

野上：現在也極為稀少。

——以完成一部電影來說，剪接作業大約要花幾天時間？

野上：從拍攝結束拿到毛片那一天晚上就開始剪接。因為他最喜歡剪接這件事，所以總是掛念著，還曾經帶著剪接機到拍攝現場，例如長期出外景的時候。結果就是全部都得由他自己經手不可。不這麼做，就沒辦法做出我們現在看到的黑澤電影。他真的是不親自動手就不甘心。所以，拍攝結束後，他大概就會直接動手剪接，然後從頭開始再看一次。他的速度真的很快，也十分拿手，真的。總之，這件事靠的就是集中力，當黑澤先生專心在看什麼東西時，你在旁邊講什麼他都不知道，連說他的壞話他也不知道喔。（笑）

——不論幾小時都可以一直剪下去呢！

野上：真的是很不得了的集中力。

——所以熬夜也是理所當然的事嗎？

野上：基本上他是以完全不熬夜為原則，看完毛片當天如果有時間就會立刻開始剪接，而且因為速度很快，大概傍晚時分兩、三個小時就夠了。而且，有時候如果不用出外景，他就會說：

「今天來剪接吧」。

——黑澤先生真的很愛剪接呢！

野上：是啊。具體來說，電影的素材分為影像、對白和音樂這三種。台詞和音樂是使用錄音磁帶。如果有三台攝影機同時拍攝，影像的膠卷會有三捲，而基本上聲音就是一捲。另外，還有保留的情況，也就是導演覺得這也不錯、那也不錯，同樣的片段就會有許多版本。雖然每個場景大約在十分鐘以內，但這也算長了。所以，膠卷數量就會十分可觀，而這當中只有極少部分會被採實際用……

因為磁帶上沒有藥膜編號（emulsion number），所以剪接助理也很辛苦，要把影像膠卷的每一吲最前端標示的藥膜編號，全部抄寫到錄音磁帶上。不這麼做的話，在剪接切片之後，就不會知道這段聲音是配哪一段畫面的。另外，磁帶上也得寫上所有台詞，因為聲音是看不見的。這些都準備好後，才算所有素材俱全，然後就是導演的個人秀——他迅速看過一遍，開始指示這裡到那裡、那裡到這裡剪下來後接起來，然後再看一次，又重頭來過……然後，導演又會說：「好，下一段。」助理負責不斷把膠卷拿給他，因為他非常集中，而且速度很快，所以很辛苦。雖然這助理腦海裡會預想接下來應該是哪個片段、先準備好，但是導演心裡究竟怎麼想，沒人看得清。有時候助理會心想：如果從那邊剪掉，接下來應該會接到這邊，主動拿膠卷給他，如果不對，他就會把膠卷用力推回來。

這個該怎麼說呢……就像手術中的醫師和護士一樣。「手術刀！」、「止血鉗！」這種感覺。

大家也許以為只是站在身邊、拿膠卷給導演，然後事先準備好膠卷、讓它不要卡住就好。看起來沒什麼大不了，其實是很辛苦的工作。導演走來走去，有時候會踢到東西。當他大喊「好痛！」時，現場氣氛真的會讓人膽戰心驚。

—— 光是聽起來就讓人心驚膽跳。

野上：總之，這是每一部電影，黑澤先生最後也最重要的工作。正如我一再提到，就是「總之先拍攝剪接的素材」。「為了剪接素材而拍攝」這句話，打從《羅生門》拍攝時期起，他每一次都對我耳提面命。簡單來說，拍攝的時候是製作影像，錄音可以之後再做。如果有什麼地方不順，聲音的處理之後再想辦法。就這樣，對導演而言，剪接作業是只屬於他一個人的最後正式演出。他把所有素材捧在手上，後來連聲音磁帶也會拿著，總而言之，可以用的全拿來剪接。我們只是站在他身旁，連一點聲音都不敢發出，盡可能不要打擾到他就好。但我們也必須去打擾他，這樣他才會知道我們的存在。（笑）

影像和聲音的「對位法」

野上：我認為黑澤導演還有一個獨特的地方，就是稱為「對位法」（Kontrapunkt）的手法。音樂用語的對位法，困難得足以獨立出一門學問，而黑澤先生的「對位法」，簡單來說就是利用電影

結合影像和聲音，孕育出一種新次元的情感，尤其是搭配一段與影像表達的情感完全相反的聲音或音樂，藉此加深影像的情感，或是催生其他情感。在氣氛淒涼的場景，配上輕快歡樂的音樂，這麼一來反而更顯淒慘的氣息。《酩酊天使》（一九八四年）裡使用《杜鵑圓舞曲》就是最有名的一個例子。簡而言之，就是兩種力量的平衡中產生出戲劇性。我想這是一種加乘作用的算計。明明自己的際遇是如此悲淒、殘酷，心境更是萬念俱灰，對方卻是這麼快樂，這當中的歧異處就會激發出一種戲劇性的感受。

黑澤先生最常提出做為「對位法」範例的代表作，就是蘇聯電影《狙擊手》。每次只要說到「對位法」，他就一定會提起這部《狙擊手》。導演是提莫辛科（Semyon Timoshenko），一九三二年初期的有聲電影（日本是一九三三年上映）。很可惜我沒看過，對這部片的認識，都是二十三歲時由看過的黑澤先生轉述得知。該片內容大意是訴說第一次世界大戰期間，俄軍與德軍對峙時，德軍有一名十分厲害的狙擊手，百發百擊、彈無虛發。敵軍一直在猜測他到底是從哪裡進行狙擊，俄軍知道他的原來是倒在兩軍戰壕間的馬匹不知何時被人掉換成假馬，而狙擊手就躲在那裡面。俄軍知道他的射擊地點後，派士兵爬過去刺殺他。那個場景是在傾盆大雨中，水滴從鋼盔上滴下的景象似乎極具衝擊力。黑澤先生和淀川長治＊一樣，對電影的描述手法十分拿手，所以我也好像親眼看過電影一樣。就在那名狙擊手被殺死後，德軍聽到戰壕中傳來用唱片播放的《這就是巴黎》這首曲子……我認為，這正是解開他的導演手法謎團之一的關鍵。黑澤先生說道：「沒有比這更精彩的對位法了。」我認為，這正是解開他的導演手法讓人十分震驚。他真的非常喜歡「對位法」，所以在許多電影中都用到。

＊淀川長治一九○九─一九九八年。日本雜誌編輯、電影評論家，以獨特語調與親切的態度著稱。

「電影配樂不能只是補畫面的不足而已，必須有加乘的效果。」他總是這麼說。所謂「對位法」，就是有加乘的效果，引發其他的效果。這是他一貫的論調。因此，在他與早坂文雄的對話中，只要提到：「這裡的音樂就用《狙擊手》的方式。」就足以傳達他的意思。《狙擊手》正是黑澤流「對位法」的樣本，而早坂先生應該也看過，所以這部電影就成了這兩人間的暗號。就這層意義來說，《狙擊手》是部很重要的電影。

不過，黑澤先生的「對位法」，雖然說是受到那部電影影響，但也不乏以他個人體驗為基礎的部分。例如，有時當他心情沮喪時，走在黑市裡再聽到《杜鵑圓舞曲》或《蘋果之歌》＊，會讓他覺得更沮喪。所以，當他在電影裡使用這個手法，不可以單純配上唱片的聲音，必須從現場收音才行，例如從喇叭裡傳出，或是由收音機傳出。如果不這樣做，就無法營造出該有的氣氛。而且那張唱片還必須是「自己當時聽到的那張唱片才行」，這樣他才能滿足，所以工作人員總是得費心去找出這些唱片。黑澤先生當時的感受，一定是強烈烙印在他心底了吧。確實，我也認為這種手法如果不是現場收音就沒有效果。

有時候待在家裡，會聽到外面傳來「有沒有不要的東西──」廢物回收商的叫喊聲。黑澤先生說：「聽到這個，我就會想到佛里茨・朗＊的《Ｍ》。那是一部很恐怖的電影喔。」仔細想想，吹著口哨登場的殺人魔，也算是一種「對位法」的表現。果然是很黑澤式的感受。

──從畫面與聲音之間呈現的張力，來重新觀賞黑澤電影也是相當有趣呢。

＊《蘋果之歌》
流行歌曲。一九四五年日本電影《微風》（そよ風）主題曲，二次大戰結束初期的金曲。

＊佛里茨・朗
Fritz Lang, 1890-1976。德國知名編劇、導演，生於維也納。二〇年代早期，一連串犯罪類型默片，開啟世界電影新風貌。代表作有《混血兒》（Halbblut）、《大都會》（Metropolis）、《Ｍ》等。

野上：在《野良犬》（一九四九年）、《生之欲》（一九五二年）、《生者的紀錄》（一九五五年）都可以看到。之前《黑之雨》（一九九九年）上映時，我也跟已過世的佐藤勝先生聊過，兩人不經意互看一眼，都想到這部片裡也有用到「對位法」。在旅店中，夜裡，有一幕搭配「秋田音頭*」跳舞的場景，歌聲連寺尾聰那對武士夫婦的房間都聽得到。看到這一幕，佐藤先生感動地說：「這部片裡，果然還是有黑澤先生拿手的對位法。」黑澤導演無論何時都是像這樣，展現他充滿戲劇性的力量。片裡那首歌是一位老婆婆唱的，也算現場收音。

──戰前，雷內・克萊的有聲電影傳入時，日本人就對這種畫面與聲音的對比關係相當注目。黑澤導演對雷內・克萊是否有什麼看法？

野上：黑澤先生不是很喜歡克萊的片子，好像是覺得「冷酷」。眾所皆知，伊丹萬作、木下惠介*都十分喜歡那種冷冰冰的感覺，黑澤先生就比較傾向卓別林。木下先生確實是個現實主義者，黑澤先生卻是個多愁善感的人。

「脫胎換骨」的獨創性

野上：還有，「脫胎換骨」也是黑澤電影的關鍵字。這也是他拿手的地方，所以莎士比亞或高爾基的作品，才會被他改編成電影。

* 音頭
日本傳統歌謠的一種，原為附屬在舞蹈裡的音樂，現在聽眾多將之歸類在演歌中。

* 木下惠介
一九一二─一九九八年。日本著名電影導演，與黑澤明、市川崑、小林正樹並稱日本影壇四騎士。代表作有《日本的悲劇》（一九五三年）、《楢山節考》（一九五八年版）、《父親》等。

——歐蒂·波可也在影評中這樣說：「黑澤明是改編的天才，這正是他做為電影導演最強大的武器。……《白癡》改編自杜斯妥也夫斯基的、《深淵》改編自高爾基*，還有莎士比亞的《馬克白》（《蜘蛛巢城》）與《李爾王》（亂），像這樣極具挑戰慾望的電影導演，在日本別無其他。而且，他還把歌舞伎作品（《勸進帳》）改寫成《踏虎尾的男人》，將能劇舞台的技術和音樂活用在《蜘蛛巢城》和《影武者》中。」

野上：我也是這麼想。我認為日文中「脫胎換骨」這個意義深遠的用語，正是黑澤先生最優秀的武器。他竟然能夠將高爾基的《底層》（The Lower Depths）這齣戲巧妙改編成日本的故事，這是其他人辦不到的事。《蜘蛛巢城》這部片也完全讓人感覺不出是改編，彷彿是他的原創作品，我想他確實擁有獨特的才能。

——他不只是把故事整個脫胎換骨，部分場景和想法也借用自其他電影。假如把改變形式加以活用也當作一種「脫胎換骨」，他的作品中應該也存在這樣的形式吧。

野上：我想確實有很多，例如約翰·福特、劉別謙*、卓別林等人，大部分出自他年輕時看過的歐美電影。

＊高爾基
Maxim Gorky, 1868-1936。俄國作家，公認為托爾斯泰以後最具影響力的文豪。代表作有「自傳三部曲」：《童年》、《在人間》和《我的大學》。

＊劉別謙
Ernst Lubitsch, 1892-1947。德國電影導演，對美國喜劇電影貢獻卓著。代表作有《街角的商店》(The Shop Around the Corner)、《天長地久》(Heaven Can Wait)等。

—黑澤導演會不會說「唉呀，這個鏡頭其實是從那個誰的作品中借來用的」這種話？

野上：他會這麼說喔，因爲他眞的是個很坦然的人，從來不隱瞞，反而讓人覺得有趣。例如《影武者》這部片，開場時有一群渾身泥濘的士兵跑進城裡來報告。那就是取自《大會舞》（Der Kongress Tanzt, 1931）的橋段。舞會中，當眾人在跳舞時，只有梅特涅一個人接到「拿破崙逃走了」的消息。黑澤先生自己說，他就是借用了這個場景。

說點不太一樣的例子吧。在《夢》這齣戲裡，梵谷出場的時候，背景音樂是蕭邦的《雨滴》吧。之後，梵谷一邊說「沒有時間」一邊畫畫的鏡頭，配上蒸汽火車奔馳的蒙太奇手法——那個景象就是來自亞勃・岡斯*的《車輪》（La Roue, 1922），配樂《雨滴》也是黑澤先生以前在電影院看這部電影時片子裡用的音樂。聽說這是亞勃・岡斯指定的曲子。它一定在黑澤先生的年輕歲月裡留下強烈的印象。

—身爲脫胎換骨的天才，就算是借用，黑澤導演的作品也極爲優秀，借用全世界的電影也是件有趣的事情。約翰・米遼士的《大盜狄林傑》（一九七三年）裡有一個班・強森*飾演的檢察官出場的場景，和《七武士》（一九五四年）裡志村喬給支支吾吾的東野英治郎當頭棒喝的知名場景一樣，而ＦＢＩ把狄林傑的情婦叫來問話那裡，確實也跟《野良犬》中，千石規子被問到無話可答的場景十分相似。

野上：正如你所說。前陣子，我看了郭利斯馬基的*《愛是生死相許》（Juha, 1999），私奔

*亞勃・岡斯
Abel Gance, 1889—1981。法國導演。代表作有《拿破崙傳》（Napoléon）、《貝多芬傳》（Un grand amour de Beethoven）等。

*班・強森
Ben Johnson, 1918—1996。美國牧馬場主、專業牛仔競技運動員、電影特技替身演員、西部片演員。

*郭利斯馬基
Aki Kaurismäki, 1957—。芬蘭電影導演、編劇。代表作有《浮雲世事》（Drifting Clouds）、《沒有過去的男人》（The Man Without A Past）等。

的女主角瑪露雅在原野上和俄羅斯男人睡過後，有一個折斷的樹枝影子投射在地上的鏡頭。這應該是借用了《亂》這部片的場景吧，跟《亂》裡面，三郎直虎（隆大介）和父親秀虎（仲代達矢）之間的橋段相同。導演之間會像這樣互相借用取景。有一件很有名的事是，聽說《戰國英豪》（一九五八年）裡太平與又七的角色，後來被盧卡斯用在《星際大戰》（一九七七年）裡R2-D2與C-3PO這對夥伴上。黑澤先生嘴上說：「那就請他不用客氣拿去用吧。」其實這些導演之間，大家都互相刺激、模仿。

內在意象的實現

——「集中力」、「對位法」、「脫胎換骨」，感覺從這些地方多少可以窺見黑澤明電影的祕密。

野上：我覺得能劇的影響滿大的。能劇的動作、能面的表情等，對黑澤先生來說，在電影製作上給他極大的提示。演員的化妝，我覺得也有關係。

——三船敏郎與仲代達矢以及其他主角，這些人當中導演最喜歡的演員是哪一位？

野上：這些演員都十分優秀，很難去評斷優劣，但是其中以渡邊篤先生最受黑澤導演喜愛。他即使什麼都不幹，只是站在那裡，就能幫畫面加分。這種演員其他地方找不到，讓人覺得飄飄然。

——所喬治*就給人這種感覺耶。

野上：這些都是他們真實自然的表現。

——包括這些人在內，黑澤導演運用諧星的技巧極為高明，例如《踏虎尾的男人》（一九四五年製作，一九五二年上映）裡的榎本健一*、《電車狂》（一九七〇年）裡的伴淳三郎、三波伸介*等。

野上：這個看法確實相當切入要點，黑澤先生運用榎本健一的方式確實很獨特。我想他或許是認為喜劇演員的能力很強。

——他最常用的女演員是香川京子吧。

野上：「像香川小姐這樣的人，因為跟溝口先生合作過，用起來特別優秀。」黑澤導演這麼說，也曾經說過：「她在《近松物語》（一九五四年）中的表現改變許多，有過那樣的歷練是件好事。」

——野上小姐您在黑澤先生製作電影時，從一開始到發表上映為止，都有參與其中吧。

野上：黑澤先生最初會在筆記本中作紀錄。他的隨身筆記本裡，總是寫滿一部電影最後應該

* 所喬治
一九五五年生。日本知名作詞、作曲家，同時身兼演員、諧星、主持人多職。

* 榎本健一
一九〇四—七〇年。日本演員、歌手、諧星。

* 三波伸介
一九三〇—八二年。演員、主持人、演藝人員。

怎麼呈現之類的事（例如他的劇本遺作《黑之雨》，紀錄中就寫著「必須成為一部讓人看完後心情愉快的作品」），之後才開始有劇情發展，也會把他心裡的印象畫下來。他真的非常喜歡畫畫，很少導演像他那麼熱中作畫。美術家橫尾忠則先生在看過他為《影武者》畫的圖後，說道：「沒有受人委託卻畫得這麼好，真是太厲害了。」真的是這樣。黑澤先生做任何事都是這麼一心一意。

——黑澤導演曾經想當畫家，請問他喜歡哪個畫家？

野上：例如梵谷和塞尚，而且他把塞尚當成神一樣崇拜。他喜歡的日本畫家有富岡鐵齋和梅原龍三郎＊。雖然黑澤先生自己曾說：「這不是為了給人看而畫，是為了電影而畫，為了給工作人員看才畫的。」據說梅原先生曾為此誇讚他：「這樣的想法非常了不起。」

——野上小姐您是否曾經參與劇本創作？

野上：從來沒有過。有些時候他會在現場重畫部分的分鏡，然後給我看，但那種時候我也沒辦法說些什麼。（笑）

黑澤先生腦袋裡總是充滿對腳本的想法，無時無刻都在思考。雖然這樣，但其實他的個性很爽朗，從來不會堅持過去的事。對於他自己以前寫的東西，他給人的感覺是「那個時候覺得還不錯，現在就無法接受了。」

而且，導演他對自己的電影，總是從頭到尾全部一個人包辦，包括作品發表的記者會。拍《影

＊梅原龍三郎
一八八一—一九八六年，日本巨匠、油畫家，發起「二科會」、「春陽會」等新銳美術團體，藝術生涯橫跨明治、大正、昭和時期。

武者》的時候，他曾經在東寶製片廠和工作人員熬夜設置布景。總之，無論旗子的排設方式、鎧甲的位置、音樂、燈光等，包括誰該坐在哪裡，這些他全都自己安排，完成後呈現的場景確實十分高明。包括宣傳海報和文宣，也全都得照他自己的想法去做。預告也是他自己剪接。

——《影武者》的預告配樂，用的是蘇佩（Franz von Suppé）的《輕騎兵序曲》（Light Cavalry Overture）吧。那段音樂確實與畫面十分吻合，也是導演親自選曲的嗎？

野上：當然。這種事情怎麼能假他人之手呢（笑）。

在製作預告的階段，正式的配樂還未完成，所以就從古典樂中選曲。這裡也展現出他高明的技巧。在導演的腦袋裡，有很鮮明的音樂意象，所以反而讓負責配樂的作曲家傷透腦筋。

電影這東西是無法一個人獨自完成的吧。有時候參與人數高達上百人，而導演要運用這些人、照自己意象來創作，也絕對不是件容易的事。有些導演個性比較軟弱，心裡會想不能給人添麻煩，但黑澤導演不怕去麻煩到別人，因為不管任何一個環節，不這麼做就無法創作出自己想要的東西。太過於尊敬他人是不行的，所以最後會變成民主主義不適用、導演獨裁的局面，當然這不是他的本意。他自己常說：「要聽取眾人的意見來做，所以創作電影這件事才會這麼有趣。」

——黑澤電影的精彩之處，在於充滿相當濃厚的戲劇性，卻又必定帶有笑點。以《德蘇烏扎拉》這部戲來說，其實有幾個十分有趣的場景。

野上：會這麼說的人其實不多，井上廈*先生之前也這麼說過，真是件教人高興的事。不過，

關於這些幽默元素，其實不論是《戰國英豪》也好，《深淵》也好，其實小國英雄*這些腳本家的貢

獻極大，但導演他本身雖然看起來很可怕，卻也相當有幽默感。他曾經沒頭沒腦地這麼說：「前

陣子，夢見河馬拉開紙門進到房間裡。」（笑）

——在《大劍客》這齣戲裡，有一幕低階武士們如影隨形跟在三十郎後面，這在無聲電影裡真

是精彩的幽默呢。

野上：黑澤先生從拍攝《羅生門》起就說過：「大家都應該要學習無聲電影。」因為他認為

「無聲的影像是基礎」。在艾普斯坦*的《烏夏家的衰落》(La Chute de la maison Usher, 1928)

中，有一幕是窗簾隨風搖曳、前廊下枯葉翩然飛舞的鏡頭，「彷彿能聽到聲音。」導演這麼說⋯⋯

那是他最喜歡的電影。

不過，說到幽默這件事，我想那真的是他的性格使然。三十郎這個角色，我認為其實跟黑澤

先生很像，給人一種不自覺的幽默感。導演本人可能沒發現，但從我的眼光來看，那就跟黑澤先

生一模一樣，爽朗而坦率。他的個性真的就是這樣，但沒有電影中的角色那麼誇張就是啦。

——今天能與您聊這麼久、聽到這麼寶貴的經驗，真是件幸福的事。真的十分感謝您。

*井上廈
一九三四—二○一○年。
日本小說家、劇作家，獲
日本文學獎無數。

*小國英雄
一九○四—九六年。日本
知名編劇，與橋本忍同為
黑澤明多部電影撰寫劇
本。

*艾普斯坦
Jean Epstein, 1897—
1953。法國導演，先鋒派
電影的代表人物之一。
代表作有《巴斯德傳》
(Pasteur)、《戰勝風暴的
人》(Le Tempestaire)
等。

附錄二 ──── 黑澤明生平暨作品年表（譯者編譯）

——一九一〇年（明治四十三年），三月廿三日出生於東京荏原郡大井町（現品川區東大井）。

*電影於一八九六年傳入日本，十餘年後，吉澤商店、橫田商會、百代公司加上剛剛誕生的福寶堂公司，日本電影業進入了所謂的「四社時代」。

——一九一七年（大正六年），七歲，進森村學園小學就讀。

*上述四社於一九一二年共同成立日活公司。尾上松之助主演的忍術電影大受歡迎。

——一九一八年（大正七年），八歲，黑澤一家遷至小石川區，黑澤明轉學至黑田小學。與植草圭之助相遇。開始習畫。

*一九一九年，美國默片《忍無可忍》（Intolerance, 1916）在帝國劇院公映。《電影旬報》創刊。

——一九二二年（大正十一年），十三歲，進京華學園中學就讀。

*一九二四年一月，日活、松竹等四家電影公司共同創立「日本映畫製作者協會」。

——一九二七年（昭和二年），十七歲，自京華學園中學畢業，立志當畫家。

287

附錄二

——一九二八年（昭和三年），十八歲，畫作入選「二科展」。

——阪東妻三郎、市川右太衛門、嵐寬壽郎、片岡千惠藏等明星紛紛成立製作公司。川喜多長政設立東和商事映畫部。

——一九二九年（昭和四年），十九歲，在第二屆無產階級大美術展中，展出《農民習作》等多幅油畫與水彩作品。耽讀俄羅斯文學作品，尤喜杜斯妥也夫斯基。

*P‧C‧L公司成立。同年五月，美國有聲電影首次在東京公映。翌年三月，日活公司的部分有聲電影《故鄉》（故里）公映。

——一九三三年（昭和八年），二十三歲，七月十日，（兄）丙午自殺。

*一九三一年後，日本電影進入有聲時代。一九三二年，眾多默片解說員、樂手舉行反有聲電影罷工。P‧C‧L於一九三三年建成有聲電影專用攝影棚，翌年成立P‧C‧L映畫製作所（製片廠）。

*一九三三年，P‧C‧L與東京寶塚劇場、J‧O共同出資成立「東寶映畫配給株式會社」。

——一九三六年（昭和十一年），二十六歲，考入P‧C‧L映畫製作所擔任副導演。同期考

入的還有關川秀雄、丸山誠治等人。先後擔任《處女花園》等三部電影的副導。

＊一九三五年，溝口健二導演的《浪華悲歌》、內田吐夢的《人生劇場・青春篇》、伊丹萬作的《赤西蠣太》公映。

——一九三七年（昭和十二年），二十七歲，爲瀧澤英輔的《戰國群盜傳》（前、後篇）、山本嘉次郎的《良人的貞操》（前、後篇）、成瀨巳喜男的《雪崩》等片擔任副導。

＊同年三月，松竹、日活、新興、大都四家公司針對東寶發起抵制運動。八月，東寶正式成立「東寶映畫株式會社」。十一月，從松竹轉入東寶的電影明星林長二郎（長谷川一夫）遭暴徒襲擊，身負重傷。山中貞雄執導的《人情紙風船》、伊丹萬作的《新土》（日德合作）公映。

——一九三八年（昭和十三年），二十八歲，爲瀧澤英輔《地熱》、山本嘉次郎的《藤十郎之戀》、《作文教室》（綴方教室）等作品擔任副導演。

＊同年八月，山中貞雄戰死。早坂文雄加入東寶。

——一九三九年（昭和十四年），二十九歲，擔任山本嘉次郎導演的《忠臣藏・後篇》、《馬》等三部作品副導。

＊同年三月，諾門坎事件爆發。九月，英法對德宣戰，二戰爆發。十月，《映畫法實施規則》發

布。

──一九四〇年（昭和十五年），三十歲，繼《馬》之後，又擔任山本嘉次郎導演《綠波的新婚旅行》（ロッパの新婚旅行）、《孫悟空》（前、後篇）的副導。

──一九四一年（昭和十六年），三十一歲。《馬》正式公映。在《映畫評論》十二月號發表劇本《達磨寺的德國人》。

* 同年一月，日本政府發布電影製作部數限制。

──一九四二年（昭和十七年），三十二歲。執筆《雪》等多部劇本。

* 美國電影公映禁止。

──一九四三年（昭和十八年），三十三歲。三月末，正式執導的第一部作品《姿三四郎》公映。六月，發表劇本《敵中橫斷三百里》。

──一九四四年（昭和十九年），三十四歲。《最美》（一番美しく）公映。

* 日本政府發布《決戰措置》，歌舞伎座關閉。

——一九四五年（昭和二十年），三十五歲。五月，《續姿三四郎》公映。與加藤喜代（主演《最美》的矢口陽子）結婚。八月，拍攝《踏虎尾的男人》（虎の尾を踏む男達）期間日本宣告戰敗。*《映畫法》廢除。十一月，盟軍最高司令官總司令部（GHQ）民間教育情報部下令禁映兩百三十六部電影，《踏虎尾的男人》也在其中。

——一九四六年（昭和二十一年），三十六歲。五月，《創造明天的人》（明日を創る人々）公映。十月，《我於青春無悔》（わが青春に悔なし）公映。*二月，美國電影恢復公映。第一次東寶爭議。三月，《電影旬報》復刊。六月，東寶招募新人，三船敏郎、久我美子等加入東寶。九月，伊丹萬作去世。第二次東寶爭議。

——一九四七年（昭和二十二年），三十七歲。七月，《美好星期天》（素晴らしき日曜日）公映。九月，《銀嶺之巔》（谷口千吉導演、黑澤明編劇）公映。*三月，新東寶映畫製作所設立。七月，東橫映畫設立。

——一九四八年（昭和二十三年），三十八歲。三月，與本木莊二郎、山本嘉次郎、谷口千吉等結成「映畫藝術協會」。四月，《酩酊天使》（酔いどれ天使）公映。

*四月，第三次東寶爭議。十月，爭議平息。同年東寶映畫僅拍就四部電影。

——一九四九年（昭和二十四年），三十九歲。三月，《平靜的決鬥》（静かなる決鬥）公映。十月，《野良犬》公映。

*九月，「日本映畫監督協會」（電影導演協會）成立。東京映畫配給株式會社（即後來的東映）成立。

——一九五〇年（昭和二十五年），四十歲。四月，《醜聞》公映。八月，《羅生門》公映。

*六月，韓戰爆發。麥克阿瑟的清共政策波及電影界。

——一九五一年（昭和二十六年），四十一歲。五月，《白癡》公映。九月，《羅生門》在威尼斯影展榮獲首獎。

*四月，東映株式會社成立。

——一九五二年（昭和二十七年），四十二歲。三月，《羅生門》榮獲奧斯卡金像獎榮譽獎（相當於今最佳外語片獎）。四月，七年前拍就的《踩虎尾的男人》公映。十月，《生之欲》公映。

292

等雲到

——一九五三年（昭和二十八年），四十三歲。與橋本忍、小國英雄共同執筆《七武士》，同年五月開拍。

——一九五四年（昭和二十九年），四十四歲。四月，《七武士》公映。六月，《生之欲》獲第四屆柏林影展銀熊獎。九月，《七武士》與《山椒大夫》（溝口健二導演）同獲第十五屆威尼斯影展銀獅獎。

——一九五五年（昭和三十年），四十五歲。八月，《生者的紀錄》（生きものの記録）開拍，十一月公映。十月，早坂文雄病逝。

——一九五六年（昭和三十一年），四十六歲。六月，《蜘蛛巢城》開拍。

——一九五七年（昭和三十二年），四十七歲。一月，《蜘蛛巢城》公映。六月，《深淵》（どん底）開拍，九月公映。十月，攜《蜘蛛巢城》前往倫敦參加第一屆倫敦國際影展。訪問法國。

＊同年三月，「日本映畫海外普及協會」成立。

——一九五八年（昭和三十三年），四十八歲。五月，《戰國英豪》（隱し砦の三悪人）開拍，

十二月公映。

——一九五九年（昭和三十四年），四十九歲。《戰國英豪》票房大獲成功。四月，黑澤製作公司成立。九月，《戰國英豪》獲第九屆柏林影展銀熊獎。

——一九六〇年（昭和三十五年），五十歲。三月，《懶夫睡漢》（悪い奴ほどよく眠る）開拍，九月公映。前往歐洲，參觀羅馬奧運會。

——一九六一年（昭和三十六年），五十一歲。一月，《大鏢客》（用心棒）開拍，四月公映。九月，《大劍客》（椿三十郎）開拍。

——一九六二年（昭和三十七年），五十二歲。一月，《大劍客》公映。九月，《天國與地獄》開拍。

——一九六三年（昭和三十八年），五十三歲。三月，《天國與地獄》公映。十二月，《紅鬍子》開拍。

——一九六四年（昭和三十九年），五十四歲。五月，《紅鬍子》拍攝途中因肺炎入院治療。

外榮獲多項大獎。

——一九六五年（昭和四十年），五十五歲。四月，《紅鬍子》公映，票房大獲成功，並在國內

車）。後因與美方製作方針衝突，合作中止。

——一九六六年（昭和四十一年），五十六歲。七月，前往美國籌拍《暴走列車》（暴走機關

共同發布《虎！虎！虎！》合拍計畫，七月赴美籌拍。

——一九六七年（昭和四十二年），五十七歲。四月，黑澤製作公司與美國二十世紀福斯公司

日於京都正式開拍。廿三日，雙方宣布「黑澤明因健康原因辭去導演職務」。

——一九六八年（昭和四十三年），五十八歲。《虎！虎！虎！》籌拍過程屢受挫折。十二月三

版。

「四騎會」，策畫共同創作劇本並共同執導作品。六月，佐藤忠男著《黑澤明的世界》（三一書房）出

——一九六九年（昭和四十四年），五十九歲。七月，與木下惠介、市川崑、小林正樹成立

——一九七○年（昭和四十五年），六十歲。一月，與小國英雄、橋本忍共同執筆根據山本周五郎小說《沒有季節的街》（季節のない街）改編之《電車狂》（どですかでん）。四月開拍，六十二天即拍攝完畢。同年十月公映。

——一九七一年（昭和四十六年），六十一歲。七月，攜《電車狂》參加莫斯科電影節。歸國後監修電視紀錄片《馬之詩》，因操勞過度入院。十二月，自殺未遂。

*同年大映倒閉。東寶映畫設立。

——一九七二年（昭和四十七年），六十二歲。四月，黑澤明影迷自發成立「黑澤明研究會」。同年接受BBC專訪（The Last Samurai: The Film of Kurosawa）。

——一九七三年（昭和四十八年），六十三歲。二月，與松江陽一前往歐洲，在鹿特丹影展、安特衛普影展播映《電車狂》。三月，與蘇聯有關方面簽訂《德蘇烏扎拉》（デルス・ウザーラ）的合拍備忘錄。七月，前往蘇聯著手籌拍工作。十二月，與日方劇組人員前往莫斯科。

——一九七四年（昭和四十九年），六十四歲。五月，《德蘇烏扎拉》正式開拍。九月，山本嘉

次郎去世。

——一九七五年（昭和五十年），六十五歲。八月，《德蘇烏扎拉》公映。九月，獲莫斯科國際影展金獎。

——一九七六年（昭和五十一年），六十六歲。三月，《德蘇烏扎拉》獲奧斯卡金像獎最佳外語片獎。十月，榮獲「文化功勞者」稱號。演出三得利公司威士忌廣告（至一九七九年）。

——一九七七年（昭和五十二年），六十七歲。五月，本木莊二郎去世。

——一九七八年（昭和五十三年），六十八歲。三—九月，在《周刊讀賣》連載自傳《蛤蟆的油》。

——一九七九年（昭和五十四年），六十九歲。一月，公開招募《影武者》演員。六月，《影武者》開拍。

——一九八〇年（昭和五十五年），七十歲。四月，《影武者》公映，五月，該片在坎城影展榮

獲金棕櫚獎。

——一九八一年（昭和五十六年），七十一歲。十月，出席於紐約舉辦之「黑澤明作品回顧展」（共二十六部作品），以及在義大利蘇連多（Sorrento）舉辦之「黑澤明全作品回顧展」。

——一九八二年（昭和五十七年），七十二歲。二月，志村喬去世。五月，出席坎城影展創立三十五周年紀念活動，榮獲特別獎。十一月，宣布投入拍攝《亂》。

——一九八三年（昭和五十八年），七十三歲。十月，國立藝術劇場舉辦《黑澤明的全貌》展，共上映二十六部黑澤作品。十一月，在橫濱成立「黑澤電影工作室」（Kurosawa Film Studio）。

——一九八四年（昭和五十九年），七十四歲。六月，自傳《蛤蟆的油》（岩波書店）出版。

——一九八五年（昭和六十年），七十五歲。二月，妻子去世。五月，《亂》在東京國際影展開幕式上首映。同年六月公映。十一月，榮獲文化勳章。

——一九八六年（昭和六十一年），七十六歲。三月，《亂》獲奧斯卡金像獎最佳導演、攝影、

美術、服裝四項提名，並榮獲最佳服裝獎（和田惠美）。

——一九八七年（昭和六十二年），七十七歲。十一——十二月，岩波書店出版《黑澤明全集》第一、二卷。

——一九八八年（昭和六十三年），七十八歲。三月，《亂》榮獲英國影藝學院最佳外語片。

*一——四月，《黑澤明全集》第三至六卷出版（岩波書店）。

——一九九○年（平成二年），八十歲。三月，赴美參加奧斯卡金像獎頒獎典禮，榮獲終身成就獎。五月十日，赴法國參加坎城影展，《夢》特別上映。五月二十五日，《夢》公映。七月，《八月狂想曲》（八月の狂詩曲）開拍。

——一九九一年（平成三年），八十一歲。五月，攜《八月狂想曲》參加坎城影展（特別上映），同月於日本公映。

——一九九二年（平成四年），八十二歲。三月，《一代鮮師》（まあだだよ）開拍。

傷。

——一九九三年（平成五年），八十三歲。二月，本多豬四郎去世。四月，《一代鮮師》公映。

——一九九五年（平成六年），八十五歲。三月，在京都撰寫劇本《黑之雨》〈雨あがる〉時摔

——一九九七年（平成九年），八十七歲。十二月，三船敏郎病逝。

——一九九八年（平成十年），八十八歲。九月六日病逝。十月，追授國民榮譽獎。

主要參考文獻：

キネマ旬報社一九九七年十二月（一九六三年四月增刊復刻）《黑澤明：その作品と顏》

キネマ旬報社二○○一年十一月《黑澤明——天才の苦惱と創造》卷末年譜（麻生嶋俊一編寫）

附
錄
二

TENKIMACHI KANTOKU・KUROSAWA AKIRA TO TOMONI by Teruyo Nogami
Copyright © 2001 Teruyo Nogami
All rights reserved.
Original Japanese edition published by Bungeishunju Ltd.

This Traditional Chinese language edition is published by arrangement with
Bungeishunju Ltd., Tokyo in care of Tuttle-Mori Agency, Inc., Tokyo
through Future View Technology Ltd., Taipei.

等雲到 ： 與黑澤明導演在一起的美好時光
天気待ち ： 監督・黒澤明とともに

作者	野上照代
譯者	吳菲、李建銓
封面設計	徐蕙蕙
行銷統籌	林芳吟
行銷企劃	林琬萍
業務統籌	郭其彬、邱紹溢
責任編輯	林淑雅
副總編輯	何維民
總編輯	李亞南
發行人	蘇拾平
出版	漫遊者文化事業股份有限公司
地址	台北市大安區溫州街12巷14-1號（二樓）
電話	（02）23650889
傳真	（02）23653318
讀者服務信箱	service@azothbooks.com
漫遊者部落格	http://blog.roodo.com/azothbooks
發行或營運統籌	大雁文化事業股份有限公司
地址	台北市松山區復興北路333號11樓之4
劃撥帳號	50022001
戶名	漫遊者文化事業股份有限公司
香港發行	大雁（香港）出版基地・里人文化
地址	香港荃灣橫龍街七十八號正好工業大廈廿五樓A室
電話	852-24192288，852-24191887
香港服務信箱	anyone@biznetvigator.com
初版一刷	2012年4月
定價	台幣320元

ISBN 978-986-6272-95-0
版權所有・翻印必究（Printed in Taiwan）
本書如有缺頁、破損、裝訂錯誤，請寄回本公司更換。

等雲到:與黑澤明導演在一起的美好時光 / 野上照代著
;吳菲,李建銓譯.-- 初版.-- 臺北市:漫遊者文化出版:
大雁文化發行, 2012.04
　　面；　公分
譯自:天気待ち:監督.黑澤明とともに
ISBN 978-986-6272-95-0(平裝)

1.黑澤明2.電影導演3.文集

987.31　　　　　　　　　　　　101003510